교양
언어로
미술사를
보다

교양 언어로
미술사를 보다

© 매트 브라운, 2018

초판 1쇄 인쇄일 2018년 6월 1일
초판 1쇄 발행일 2018년 6월 7일

지은이 매트 브라운
그린이 사라 멀바니
옮긴이 오세원
펴낸이 김지영 **펴낸곳** 지브레인^{Gbrain}
편집 김현주
마케팅 조명구 **제작 · 관리** 김동영

출판등록 2001년 7월 3일 제2005-000022호
주소 04021 서울시 마포구 월드컵로7길 88 2층
전화 (02)2648-7224 **팩스** (02)2654-7696

ISBN 978-89-5979-561-1 (03600)

· 책값은 뒤표지에 있습니다.
· 잘못된 책은 교환해 드립니다.
· 작은책방은 지브레인의 인문 · 사회과학 브랜드입니다.

교양 언어로 미술사를 보다

매트 브라운 지음 | **사라 멀바니** 그림 | **오세원** 옮김

작은책방

To Mum, Dad and Uncle Chris

Contents

유화

조각

Contents

건축

다른 예술 형식들

가장 얼빠진 음모론

소개

 이 책은, 특히 다른 어떤 것들보다 예술에 관해 잘못 알고 있는 것에서 생길 수 있는 즐거움과 기회들을 다루고 있다.

 내가 저지른 가장 오랜 실수는 유치원 때의 일이다.

 텔레비전의 미술 프로그램 진행자가 파스텔로 아름다운 이미지들을 만들어내는 것을 본 나는 당장 따라 해보고 싶은 마음이 굴뚝같았다. 파스텔만 구할 수 있다면 기껏 마커 펜, 크레용, 되는 대로의 엉성한 조합의 물감으로 그림을 그리던 내 유치원 친구들을 놀라게 만들 수 있을 거라고 생각했다. 파스텔은 아주 어른스러운 표현 수단으로 보였다.

 그래서 모아 놓은 용돈을 들고 보무도 당당하게 동네 슈퍼마켓을 찾아가서 내가 원하던 재료를 사가지고 유치원으로 향했다. 하지

만 뭔가 일이 이상하게 돌아
갔다. 내가 사간 형형색색의
파스텔들은 아무리 힘을 주
어 눌러도 도화지만 끈적거
리고 찢어질 뿐 아무런 색
이 칠해지지 않았다. 내가
사간 것은 파스텔이 아니
고 패스틸 ^{pastille}(빨아먹는
캔디)이었다.

창피한 실수지만 나는
결코 그 일을 잊지 못할
것이다. 뭔가를 잘못 알고 있다가 바로잡은 일은 두고두고 기억
에 남는다. 이 책은 그런 것에 영감을 얻어 쓰여졌다. 우리가 당연히
맞는다고 생각하는 것들이지만 조금만 조사를 해보면 틀리거나 부
분적으로만 사실인 것들을 수십여 개 모았다.

책의 제목 때문에 오해를 할지도 모르지만 사람들이 알고 있는 것
들에 흠을 내거나 흔한 무지를 조롱하려는 의도는 추호도 없다. 그
보다는 다른 각도에서 예술에 관한 이야기를 해보려는 것뿐이다.

실수를 통해서 배우는 것이 사실이라면 그런 실수들에 집중을 해
보는 것도 우리가 알고자 하는 대상을 효과적으로 이해하는 방법일
것이다.

구체적인 이야기를 시작하기 전에 먼저 예술의 세계 자체를
고찰하기 위해 첫 장을 사용하기로 한다.
예술이란 무엇인가?
그것은 어떻게 만들어지고 전시되는가?
예술가들에 관해 널리 퍼져 있는 고정관념들은 얼마나 사실일까?

예술의 세계

모든 예술가들은
고통의 삶을 살아가는 천재들로서
자유분방하지만 빈곤한 존재들이다

우리들은 모두 예술가들에 대한 고정관념들을 지니고 있다. 누더기를 걸친 채 캔버스에 온 정신을 쏟아 붓고 있는 거장. 한 병의 압생트에 의지한 채 몇 시간이고 다락방에서 두문불출 외로이 작업하고 있는 그에게 남은 것이라고는 돈을 갚으라는 독촉장과 광기어린 생각들밖에 없다. 모쪼록 예술가들은 예술을 위해 고통을 겪어야 하는 것이다.

모든 고정관념들이 그렇듯, 이런 모습에도 일말의 진실은 깃들어 있다.

많은 예술가들이 궁핍한 상황에서 작업을 해왔다. 유명한 화가들 중 일부는 정신질환에 시달렸다. 많은 예술가들이 자신의 안위나 경제적 상황을 돌보지 않고 창의적인 완성에만 매달렸다.

하지만 그게 반드시 옳은 일일까? 모든 예술가들은 그런 모습들인가? 물론 그렇지는 않다. 다른 직업을 가진 사람들처럼 예술가들도 각양각색의 사람들이며 각자 수입도 다르다. 화가들만 정신적인 문제를 독점하는 것도 아니다. 정신 질환을 겪었던 몇몇 유명한 화가들이 분명 존재하기는 했지만—반 고흐$^{van Gogh, 1853~90}$, 고야$^{Goya, 1746~1828}$ 같은 사람들이 우선 떠오른다—음악가, 작가, 작곡가들 중에서도 정신 질환을 겪은 사람들은 부지기수다. 아니, 정신 질환은 창의적인 직군에만 해당되는 것이 아니다. 칼리굴라Caligula, 링컨, 처칠 같은 정치가들이나 하워드 휴스$^{Howard Hughes}$ 같은 기업가들도 정신 질환으로 고생한 유명인들이다.

불안정한 정신이 창의성을 가져온다는 생각은 근거가 있을까? 반 고흐는 별이 빛나는 밤$^{Starry\ Night}$ 같은 위대한 작품들을 정신병원에서 지내는 동안 만들어내지 않았던가?

광인과 천재는 종인 한 장 차이라는 흔한 속담은 이치에 맞는 말일 수도 있다. 창의적인 사람들은 범인들은 할 수 없는 방식으로 그들의 마음을 사용하는 사람들이란 뜻이지 않은가? 유명한 과학 관련 간행물에 발표된 연구결과들도 창의성과 정신 질환은 관계가 있음을 보여주었다. 한 연구 결과에 의하면 화가나 다른 창의적인 일을 하는 사람들은 양극성 장애$^{兩極性障碍,\ 영어:\ bipolar\ disorder}$나 조현병$^{調絃病,\ Schizophrenia}$ 관련 유전인자를 25퍼센트 정도 더 가지고 있기 쉽다고 한다. 좀 우스꽝스럽게 과장해서 말을 하면 화가가 되기 위해 미칠 필요는 없지만 그게 도움은 될 수 있다는 것이다.

과연 그럴까?

관련이 있다는 것이 인과관계를 의미하는 것은 아니다. 화가들은 정신질환을 겪고 있기가 쉽지만 그렇다고 정신질환이 그들의 창의적인 힘의 동력이 되는 것은 아니다. 유전인자들에 관련해 다른 이론을 시도해 보자면 정신 질환을 겪고 있는 사람들이 일반인보다 자신들의 감정을 배출하기 위한 통로로서의 예술에 이끌리는 경향이 있다고 할 수도 있는 것이다. 그들이 겪고 있는 어려움이 그들을 더욱 창의적으로 만드는 것이 아니라 정신 질환을 가진 사람들이 붓을 잡는 경향이 더 많다는 것이다.

한 믿을 만한 연구에 따르면 창의성은 긍정적인 기분에 의해 고취가 되고 부정적인 기분에 의해 억제가 된다고 한다. '고통을 겪는 천재'라는 상투적인 생각과는 정반대의 입장처럼 보이는 결과다. 맞는 이야기가 무엇이건, 창의성과 정신 질환의 관계는 더 많은 논의의 여지가 있다.

'굶주리는 예술가'라는 그릇된 이미지의 기원은 실제와 가상의 여러 곳에서 찾을 수 있다. 자주 인용되는 것 중 하나는 19세기에 나온 앙리 뮈르제^{Henri Murger}의 소설 《보헤미안의 생활 정경^{Scènes de la vie de bohème}》이다.

이 인기 작품은 파리의 보헤미안 지역에 살고 있던 한 무리의 가난한 예술가들을 묘사했다. 순수한 예술을 위해서 부를 멀리하는 이들의 삶의 방식은 고통을 겪는 예술가들의 낭만적인 전범이 되었다. 위대한 작가들이라면 끼니를 챙기는 것이나 개인위생, 생계 유지 같은 일상의 사소한 것들에 신경 쓰는 대신 온 정신을 그들의 작품에 쏟아야 한다는 것이다.

그런 열정적인 분투는 분명 몇몇 예술가들의 삶에서 찾아볼 수 있지만 그것은 그들을 넘어서 무엇엔가 몰두하는 사람들의 삶에 공통적인 모습이기도 하다.

새로 시작한 사업을 본 궤도에 올리기 위해 15시간씩 일을 하는 사업가들이 얼마나 많은가. 세금 신고를 하기 위해 자정까지 일을 하는 회계사들을 나는 많이 보아왔다. 식사나 휴식, 잠을 거른 채 한

가지에만 집중한다는 것은 어린 아이들이 있는 사람들에게는 낯설지 않은 모습일 것이다. 고생을 하는 것은 예술가들만이 아니다.

예술가들이라면 극빈자로 살아야 한다는 생각은 잘못된 것이기도 하다. 역사적으로는 부유했던 예술가들도 가난한 예술가들 못잖게 많이 존재했다. 미켈란젤로[1475~1564]는 자주 떼먹힌 보수에 대해 불평했지만 오늘의 가치로 3천만 파운드에 상당하는 재산을 축적했었다. 그와 동시대에 활동했던 레오나르[1452~1519], 라파엘[1483~1520] 티치아노[1490~1576]도 모두 미켈란젤로만큼 부유하지는 않았지만 큰 집에서 좋은 옷을 입고 멋있는 삶을 구가했다.

안토니 반 다이크[Anthony van Dyck, 1599~1641]는 영국 왕실로부터 막대한 재산을 축적했고 런던 근처에 있는 엘트햄[royal palace of Eltham] 궁에서 살았다. 세인트 폴 대성당[St Paul's Cathedral]에 있던 그의 무덤은 런던 대화재[Great Fire of 1666] 때 파괴가 되었는데 화가라기보다는 왕족처럼 살았던 그의 화려한 삶의 기록물이었다.

귀족들의 초상화 전문 화가였던 조슈아 레이놀즈[Joshua Reynolds, 1723~92]나 존 싱어 사전트[John Singer Sargent, 1856~1925]도 유복한 손님들과 어울리며 부유한 생활을 누렸다. 폴 세잔[Paul Cézanne, 1839~1906]은 은행가였던 아버지에게 유산을 물려받아 돈에 쪼들리는 삶을 살지 않아도 되었고 피카소[Picasso, 1881~1973]는 사망 시 1억~2억 5천만 달러의 유산을 남겼다. 오늘의 기준으로 하자면 그는 억만장자에 해당되었을 것이다.

역사를 살펴보면 렘브란트^{Rembrandt, 1606~69}, 고갱^{Gauguin, 1848~1903} 앙리 드 툴루즈 로트렉^{Toulouse-Lautrec, 1864~1901}처럼 가난뱅이로 삶을 마감했던 화가들을 무색하게 할 만큼 많은 부유한 화가들을 찾을 수 있다.

부유한 예술가와 가난한 예술가의 간극은 오늘날의 예술계에서 더 확연하다. 데미언 허스트^{Damien Hirst}는 10억 달러가 넘는 재산을 보유하여 이제까지 존재했던 예술가들 중 가장 부유한 사람이 되었다. 그는 다이아몬드들을 박아 넣은 백금 두개골 같은 작품들을 만들었고 화성에 작품을 보낸 유일한 화가이기도 하다(그의 스팟 페인팅 시리즈들 중 한 작품이 탐사로봇의 색상 조정표로 사용되기 위해 2003년 영국에서 쏘아올린 화성 탐사선 비글 2호^{Beagle 2}에 실렸다. 불행히도 자료를 받아보기도 전에 탐사선과 연락이 두절되었지만 후에 알려진 바에 의하면 비글호는 무사히 화성 표면에 도달했다. 하지만 지구와는 교신할 수 없었다. 허스트의 스팟 페인팅 작품은 분명 아무런 손상도 입지 않았을 것이고 따라서 화성에 존재하는 유일한 예술작품이 되었을 것이다).

예술은 젊은이들의 영역이다

세인트 아이브스^{St Ives}에 있는, 풍상에 스산하게 휩쓸린 바눈 묘지^{Barnoon Cemetery}는 영국에서 사진에 담기는 가장 많은 장소들 중 하나일 것이다. 코니쉬 바다를 굽어보고 있는 이끼 낀 묘석들은 수도 없이 많은 영화와 텔레비전 드라마들에 등장해왔다.

쏟아지듯 흩어져 있는, 낡은 묘비들 중에 독특하게도 등대의 모습이 그려진 것이 눈에 들어온다. 사람들에게 가까이 오지 말라고 경고를 하는 신호가 아니라 호기심이 생긴 사람들을 끌어당기는 아름다운 등대가 무덤 위에 그려져 있다. 유약이 칠해져 광택이 나는, 그림이 그려진 그 묘석은 묘지에서 가장 이채를 띄지만 어부로 평생을 살았던 어떤 이의 마지막 안식처일 뿐이다.

알프레드 윌리스^{Alfred Wallis, 1855~1942}는 코니쉬의 전형적인 어

부였다. 어릴 때부터 그는 어선이나 상선을 타고 멀리 뉴펀들랜드[Newfoundland]까지 가곤 했었다. 만년에는 해구海具 판매상으로 일했던 그의 힘든 삶은 당시 대부분의 사람들의 삶이기도 했다. 1922년 아내와 사별한 후 그는 다른 사람이 된 듯했다. 노쇠한 그가 소일삼아 그림을 그리기 시작한 것이다. 그는 그의 집을 바다에 관한 유화로 채우기 시작했다.

그는 운이 아주 좋았다. 몇 년 후 저명한 화가인 벤 니콜슨[Ben Nicholson, 1894~1982]과 크리스토퍼 우드[Christopher Wood, 1901~30]가 화가들의 보금자리를 만들기 위해 세인트 아이브스를 찾아왔던 것이다. 그들은 이제 70줄에 들어선 지 한참 지난 보잘 것 없는 노인의 그림들에 매료되었다. 비록 그림들은 소박했지만 월리스의 화폭에 담긴 바다의 모습에는 오랜 세월 바다를 벗해온 사람의 눈에 비친 친근함이 있었다. 니콜슨의 말에 의하면 그 그림들에는 '코니쉬의 바다와 땅에서 우러나서 영원히 지속될 무엇'인가가 담겨 있었다.

월리스는 화가들에게 큰 영향을 끼쳤으며 오늘까지도 세인트 아이브스의 예술적인 명성을 공고히 하는 데 도움을 주고 있다. 70 전에는 붓을 잡아본 적이 없던 그의 작품은 많은 사랑을 받으며 현재 유명한 화가가 되어 있다. 그리고 그의 작품들 중 일부는 그의 무덤으로부터 몇 백 미터 떨어진 곳에 위치한 테이트 갤러리[Tate gallery]의 세이트 아이브스 전시장에 진열되어 있다.

창의성은 젊은이들의 영역이라는 예술계 전반에 퍼져 있는 통념

을 월리스는 보기 좋게 뒤엎었다. 위대한 예술가가 되기 위해서는 힘과 열정, 기성의 질서에 저항하는 용기가 있어야 한다. 그런데 '삶은 우리에게서 열의를 빼앗고 머리가 희어짐에 따라 추진력과 독창성도 감소한다'는 것이 일반적인 생각이다. 우리는 반 고흐[37], 프리다 칼로[Frida Kahlo, 47], 미켈란젤로 메리시 다 카라바조[Michelangelo Merisi da Caravaggio, 38], 아메데오 모딜리아니[Amedeo Clemente Modigliani 35], 잭슨 폴록[Jackson Pollock, 44] 장미셸 바스키아[Jean-Michel Basquiat, 27]처럼 예술을 위해 고군분투하다가 요절한 화가들을 우러러보는 경향이 있다. 하지만 사실 많은 걸작들이 원숙한 연륜의 소산물이었다. 일반인들이라면 은퇴할 나이를 한참 지났을 때까지 그림을 그리거나 혹은 월리스처럼 노년에 비로소 예술 활동을 시작한 사람들의 예는 셀 수도 없을 정도다.

뒤늦게 화필활동을 시작한 사람으로는 워싱턴 D.C. 출신이었던 표현주의 화가 알마 토마스[Alma Thomas, 1891~1978]가 있다. 언제나 창의성이 흘러넘쳤던 그녀는 하워드 대학교[Howard University]에서 최초로 순수미술로 학위를 받고 미술 교사로 오랜 세월 근무했다. 그녀는 교직에서 은퇴를 한 해인 1960년, 71세가 되어서야 비로소 본격적인 화가의 길을 걷기 시작했다.

그녀의 최고의 작품들—생동감 있고 화려한 비구상 디자인들—은 그녀가 80대일 때 완성된 것들이다. 오바마 행정부에서는 그녀의 작품들 중 하나를 백악관에 전시해 놓았었다.

독학으로 미술 공부를 한 앙리 루소$^{Henri\ Rousseau,\ 1844\sim1910}$도 있다. 프랑스 세관에서 근무하던 그는 40대에 미술계에 데뷔했다. 단순해 보이는 그의 유화들은 온 세계 최고의 전시장들에 걸려 있다. 추상 표현주의 화가인 자넷 소벨$^{Janet\ Sobel,\ 1894\sim1968}$도 중년에 들어서야 붓을 잡은 또 다른 예이다. 늦게 미술활동을 시작했음에도 그녀는 흔히 잭슨 폴록$^{Jackson\ Pollock}$이 시작한 것으로 알려진 드립 페인팅Drip Painting 화법의 등장에 큰 영향을 미쳤다.

하지만 가장 극적인 예는 호주 원주민인 룽쿠난$^{Loongkoonan,\ 1910}$일 것이다. 95세일 때 그림을 그리기로 결심한 그녀는 이 책을 쓰고 있는 현재까지도 105세의 나이에 활발한 작품 활동을 하고 있다. 그녀의 작품들은 화려한 점들을 사용해 한 세기에 걸친 그녀의 기억들을 기반으로 한 토착적인 모티프들을 형상화한 것들이다. 그녀는 모국에서 큰 인기를 얻었을 뿐만 아니라 최근에는 미국의 수도 워싱턴에서도 전시회를 열었다. 하지만 연로한 탓에 전시회에 직접 참석하지는 못했다.

말년에 예술적 재능을 발견한 사람들이 있다면 기성 화가들 중 장수를 누리며 작품 활동을 하는 화가들도 있다. 나이가 많은 거장들 중 많은 이들이 인생의 후반에 최고의 작품을 남겼다. 티치아노Titian, $^{c.1490\sim1576}$의 수명은 80세에서 100세까지 다양하게 추정되는데 아마도 90세 정도가 가장 신빙성이 있다. 말년까지 왕성한 창작 활동을 한 그는 사망하던 해에 마지막 작품 피에타Pieta를 완성했는데 아

마도 자신의 무덤을 장식하기 위한 것이었던 듯하다.

하지만 그가 끝까지 붓을 놓지 않은 것을 탐탁지 않게 생각하는 사람들도 있었다. 그와 동시대에 활동했던 예술사가인 조르조 바사리^{Giorgio Vasari, 1511~74}는 '티치아노가 말년에 취미로만 그림을 그렸더라면 더 좋았을 것이다. 그랬다면 전성기에 얻었던 명성을 해칠 일이 없었을 테니까'라는 글을 쓰기도 했다.

하지만 지금은 티치아노의 말년의 작품들이 더 인정받고 있다. 아마도 노쇠의 영향이었을지도 모르지만 힘을 뺀 붓질은 해방감과 함께 인상주의의 느낌을 전해준다.

천수를 누린 다른 예술가들로는 조각가 잔 로렌초 베르니니^{Gian Lorenzo Bernini, 81세인 1680 사망}, 초상화가 프란스 할스^{Frans Hals, 84세를 일기로 1666 사망}, 그리고 1564년 88세로 임종할 때까지 대리석을 쪼던 미켈란젤로가 있다.

힘이 허락하는 한 예술 활동에서 은퇴하는 예술가들은 거의 없다. 일단 해방되어지고 길러진 예술적 욕구는 예술가의 정체성이 되기 때문에 억누르는 것이 불가능하다. 예를 들자면, 유명 조각가였던 루이즈 부르주아^{Louise Bourgeois, 1911~2010}는 1930년대에 예술 활동을 시작한 이래 거의 100세가 되어 사망할 때까지 활발하게 작업했다. 전 세계에 전시되어 온 그녀의 가장 유명한 작품들인 거대한 거미 구조물들은 80대에 접어들었던 1990년대에 만들어졌다. 앙리 마티스^{Henri Matisse, 1869~1954}도 말년에 이르러서야 가장 독창적인 작품들

을 내놓았다. 병석에 눕게 되자 콜라주로 눈을 돌린 그는 조수들의
도움을 받아 유명한 작품들을 만들어 냈다.

　91세까지 장수를 누리며 마지막 순간까지 새롭고 실험적인(때로
는 지나치게 선정적이라는 평가도 받았다) 작품 활동을 이어간 파블로
피카소[Pablo Picasso, 1881~1973]는 그중에서도 가장 유명하다. 그의 말년
의 작품들은 경매장에서 수백만 달러들을 호가한다. 그가 70대 중
반인 1955년에 그린 '알제의 여인들[Les Femmes d'Alger]'은 가장 유명한
작품으로, 2015년 1억 7천 9백 4십만 달러에 팔려 세상에서 가장
비싼 예술작품이 되었다.

비슷한 예는 부지기수다. 빌럼 데 쿠닝^{Willem de Kooning, 1904~1997}은 80대가 될 때까지 그림을 그렸고 데이비드 호크니^{David Hockney, 1937 출생}은 80대가 된 이후 더 바쁘게 활동하고 있다.

예외적인 경우지만 카르멘 헤레라^{Carmen Herrera, 1915년 출생}도 있다. 쿠바 출신 미국인 예술가인 그녀는 수십 년에 걸쳐 대담하고 기하학적이며 미니멀리즘에 입각한 그림을 그려왔는데 지금은 그 분야에서 가장 혁신적인 작품들로 인정을 받고 있다. 하지만 그런 그녀도 2004년까지만 해도 무명에 가까운 인물이었다. 유명 화가가 여류 기하학적 추상화가들의 전시장의 전시를 포기하자 그 자리를 얻은 것이 그녀에게 기회가 되었다.

89세가 되어서야 첫 작품을 팔 수 있었던 그녀는 2017년 현재, 101세의 나이로 조수의 도움을 받아 대담한 신작들을 발표하고 있다. 또한 맨해튼의 휘트니 미술관^{Whitney Museum}에서 열린 회고전 전시작들이 모두 매진되는 기염을 토했다.

이처럼 예술은 젊은이들의 영역이라는 말은 한 마디로 아무 의미가 없다. 역사상 가장 뛰어난 창작품들 중에는 60~80대에 이른 작가들의 원숙한 상상력에서 나온 작품들도 있다.

예술은 쓸데없는 금전 낭비다

예술을 무시하는 것은 쉬운 일이고 실제로 많은 사람들이 그렇게 한다. 아무 쓸모도 없이 아름답기만 한 것들에 무슨 의미가 있는가? 지금은 누구인지도 알 수 없는 베니스 상인의 초상화가 내 삶을 어떻게 풍요롭게 할 수 있다는 것인가? 왜 우리는 예술 활동을 지원하는 데 그렇게 많은 공적 자원을 투입하는 것일까? 그보다는 차라리 병상을 늘리고 교사들을 훈련시키거나 물자 수송망을 확충하는 데 그런 돈을 사용하는 것이 더 낫지 않을까? 예술에 무슨 용도가 있는가? 이런 질문들은 모두 그에 대한 적절한 대답들이 반드시 있어야만 하는, 의미가 있는 것들이다.

우선, 왜 용도가 있어야만 가치가 있다고 생각하는 것일까?

미식축구팀은 아무 용도가 없다. 열한 명의 선수들은 그들의 팬들

을 위해 공연하는 것도 아니고 간호사들을 훈련시키거나 철도를 놓는 등 쓸모 있다고 인정할 만한 어떤 일도 하지 않는다. 일일연속극들도 마찬가지다.

하지만 매일 수백만 명의 사람들이 연속극들에 채널을 맞춘다. 그렇게 따지자면 새로 태어난 아기는 무슨 쓸모가 있는가? 그것을 찾는 사람들에게 기쁨을 주고 삶을 풍요롭게 해준다면 그것만으로 예술은 충분히 존재할 의미가 있는 것은 아닐까?

그렇다고 예술이 아무 쓸모가 없는 것도 아니다. 오히려 아주 쓸모가 많다.

우리는 유화와 조각들을 공부함으로써 많은 것을 배울 수 있다. 미술작품 감상을 즐겨 하는 사람들은 시간이 지나면서 관찰하는 기술을 익히게 되고 세상을 보는 다른 방법들을 얻게 된다. 역사화들은 과거의 사건들에 대한 사람들의 흥미를 일으킬 수 있고 사건을 직접 지켜본 사람이 어떤 느낌이었을지 조금이나마 느끼게 해준다. 마찬가지로, 종교나 신화적인 주제를 다룬 그림들도 그런 세계관에 대한 우리의 이해를 도와준다.

역사적으로 예술은 아름다움 외에도 많은 목적을 지녀왔고 그런 사실은 지금도 변함이 없다.

그러니 누군가 예술은 '소용이 없다'거나, '시간 낭비'라거나, '금전 낭비'라고 말하면 예술이 얼마나 쓸모가 있는지 정리해 놓은 아래의 목록에서 몇 가지를 인용하면 좋을 것이다.

배움의 도구

예술을 통해 우리는 역사와 세상의 문화에 대해 많은 것을 배울 수 있다. 예술은 교육의 방편으로 자주 이용이 되어왔다. 기독교의 성화들이나 스테인드글라스 창문들은, 부분적으로는 글을 읽을 줄 모르는 사람들에게 성경의 가르침을 일깨워주기 위한 목적도 있었다. 불교에서도 수많은 조각들과 부조들을 통해 부처의 이야기는 전해지고 또 전해진다. 역사화들은 사진이나 비디오가 없던 시대에 벌어진 해전海戰, 대관식戴冠式, 재난들을 생생하게 기록한다. 초상화나 조각이라는 예술이 없었다면 역사상 유명한 인물들의 얼굴을 우리는 알 수 없었을 것이다. 그들의 얼굴을 알지 못했다면 엘리자베스 1세 여왕이나 나폴레옹을 생각할 때 떠오르는 이미지가 지금처럼 생생하지는 못했을 것이다.

정치적 선전

정치적인 목적을 위해 동원되었던 예술과 이미지들의 예는 역사에 차고 넘친다. 병력 충원을 위한 포스터에 등장했던 엉클 샘이나 키치너 백작Lord Kitchener(영국 육군 원수. 제1차 세계대전 모병 포스터에 등장했었다)이 우선 떠오른다. 좀 더 최근의 예로는 길거리 예술가 셰퍼드 페어리Shepard Fairey, 1970년생가 만든 HOPE 포스터의 버락 오바마 이미지나 그것에 영향을 받아 만들어진 반 트럼프 NOPE 포스터들을 들 수 있다.

선전을 위한 도구로서의 예술은 인류 문명의 역사만큼이나 오래 되었다. 아시리아인들과 바빌로니아인들은 거대한 프리즈^{frieze}(방이나 건물의 윗부분에 그림이나 조각으로 띠 모양의 장식을 한 것)에 승리의 기록들을 남겼는데 왕이나 군사 지도자들의 위업을 찬양하거나 그들의 평판을 국민들에게 확립하기 위한 방법이었다.

예배와 명상

초인적인 힘을 가지고 있는 근육질의 영화 속 등장인물들을 본떠 만든 오늘날의 액션 피규어 장난감들을 로마인들이 본다면 아주 친근감을 느낄 것이다. 모든 로마의 가정에는 가정을 지키는 수호신인 라레스^{Lares}의 신상을 가지고 있었다. 오늘날의 피규어 장난감들처럼 다양한 모양으로 만들어진 이들 작은 신상들은 강력한 힘을 가진 존재들―닌자 거북이나 제다이 기사들이 아닌 신이나 조상의 영혼들을 상징하는 것이었다. 이들 신상들은 종종 다른 신들이 그려진 가정의 사당들에 안치되어 있었다.

명상을 위한 목적으로 만들어진 비슷한 조각물들이나 채색이 된 형태들도 전 세계 곳곳에서 찾아볼 수 있다. 불교는 만다라라고 알려진 복잡한 상징과 기하학적인 무늬들을 사용한다. 만다라를 만드는 과정 자체도 명상의 일부이다. 아마추어 수채화가들은 예술 작품을 위해서 뿐만이 아니라 마음의 평화를 얻기 위해서 화구를 들고 야외로 향한다.

오락

우리들을 웃게 만들기 위한 만화, 애니메이션, 그리팅 카드들이 지금도 많이 나와 있지만 예술가들은 까마득한 옛날부터 사람들의 입꼬리를 올라가게 만들어왔다. 풍자화는 고대세계부터 존재해왔다. 기원전 1,000년경의 이집트 건축물의 석재에는 느긋하게 앉아 있는 쥐에게 음식을 대접하는 고양이 모습이 새겨져 있다. 오늘날의 롤캣[lolcat](우스꽝스런 고양이 이미지)의 원판이라 할 만하다. 중세시대의 원고들은 사람들을 웃기기 위한 의도로 넣어진, 생리작용에 관한 야한 그림들을 담고 있는 경우가 많았다.

윌리엄 호가스[William Hogarth, 1697~1764]는 18세기의 사회에 대한 풍자화를 그려 유명해졌고 출판이 시작되면서 많은 만화가들이 그의 뒤를 따랐다. 살바도르 달리[Salvador Dalí, 1904~89]의 랍스터 전화기나 르네

마그리트^{René Magritte, 1898~1967}의 투시^{La Clairvoyance}(계란을 바라보며 새 그림을 그리고 있는 남자를 그린 그림) 같은 작품들에서 볼 수 있듯, 초현실주의 화가들도 예술에 유머를 더했다. 거리 미술의 등장과 인터넷을 통한 시각 매체의 전파로 인해 유머러스한 예술에 대한 사람들의 기호는 커져만 갔다.

내세의 안녕

고대 이집트인들은 죽음에 많은 노력을 기울였다. 파라오들은 저쪽 세상에서 사용할 산더미 같은 부장품들과 함께 묻혔다. 그들의 관이 있는 석실의 벽에도 역시 많은 물건과 식품, 시종들이 같은 용도로 그려져 있었다.

기념물

예술은 우리가 죽은 사람들을 기억할 수 있도록 도와준다. 최고의 화가들과 건축가들이 전쟁 기념물들을 만들거나 죽은 이들을 기념하기 위해 동원된다. 대부분의 대도시에는 인류에 길이 공헌한 위대한 과학자, 개혁가. 작가, 음악가, 예술가들을 기념하기 위한 동상이나 흉상들이 있다. 그런 조형물들이 없다면 과거의 위인들에 대한 우리의 기억은 빈약할 수밖에 없을 것이다.

치유

예술 작품을 만드는 것은 마음을 편하고 차분하게 만들어준다. 예술 치료사들은 한 단계 더 나아가 예술을 이용해서 육체적, 정신적, 정서적 문제가 있는 사람들을 도와준다. 붓과 연필을 사용해 그림을 그리는 것은 사람들의 마음 속 깊은 불안을 표현해 상담사들과 대화할 수 있도록 도와준다. 그런데 사실 이는 일부의 사람들에게는 분명 효과가 있는 것처럼 보이지만 솔직하게 말하자면 전반적인 치유의 효과에 대해서 정확히 설명하기는 어렵다.

투자

예술을 돈 낭비라고 주장하는 사람들에게 가장 효과적인 반박은 금융에 관련된 답을 해주는 것이다. 예술품 수집가들은 단순히 그들의 서재 한 구석에 장식용으로 세워두기 위해 예술품들을 구매하는 것이 아니다. 좋은 와인이나 초판본 책들처럼 예술품도 수지 남는 투자가 될 수 있다. 주식과 지분은 시장의 상황에 따라 변동하지만 실체가 있는 물건들은 더 안정적인 투자의 수단이 될 수도 있다. 경기가 가라앉아도 렘브란트의 작품은 그대로 렘브란트의 작품으로 남아 가치가 줄어들지 않는다.

잘 고른 예술작품은 수익을 남기는 훌륭한 투자일 뿐 아니라 즐거움과 사회적인 위상도 높여준다. 주식을 다발로 가지고 있어도 얻을 수 없는 것들이다.

현대 미술작품들, 특히 아직 세상이 알려지지 않았지만 가능성이 있는 작가들의 작품을 발견하면 특별히 높은 수익을 올릴 수도 있다.

하지만 투자로서의 예술 작품이 아무 위험이나 어려움이 없는 것은 아니다. 예술품의 거래는 금융 시장의 상품들에 비해 엄격한 규제를 받지 않기 때문에 큰 거래를 할 때는 비싼 전문가의 도움을 필요로 한다.

모조품을 살 위험도 있다. 딜로이트컨설팅[Deloitte]이 2016년 조사한 바에 의하면 72퍼센트의 예술품 소장가들이 미술품에 대한 애호뿐만이 아니라 투자를 목적으로 작품을 구매한다고 밝혔다. 시장의 규모를 살펴보면 매년 6백억~7백억 달러 정도가 미술품 구매에 사용되는 데, 예술품의 큰 용도 중 하나가 투자라는 것을 확인할 수 있는 대목이다.

자랑

나는 부자지만 분별이 있는 사람이라는 것을 세상에 알리는 가장 효과적인 방법은 몇 점의 유명한 예술 작품들을 벽에 걸어놓는 것이다. 이런 생각은 르네상스 시대에도 찾아볼 수 있었다. 당시 부유한 상인들이나 정치가들은 유명한 예술가들을 고용해 자신들의 대궐 같은 집이나 별장들을 장식하게 했다. 그들에게는 집을 아름답게 만드는 일도 분명 즐거웠겠지만 그보다는 자신들의 부와 양식을

뽐내기 위한 일이었다. 파리 근처의 베르사이유 궁전을 떠올려보자. 루이 14세[Louis XIV]와 그의 계승자들은 사냥터에 있던 오두막에 불과한 건물을 화려한 장식과 예술품들로 가득 채운 전시장으로 바꾸어 놓았다. 그리고 아름다운 장식물들을 수집하는 것은 지금도 엘리트들의 인기 있는 취미활동이다.

외교

각 나라의 정상들과 고위 정치인들은 국가 간의 친선을 도모하는 만남에서 선물로 예술품이 주로 사용된다. 영국 왕실 박물관은 수세기의 외교활동의 결과로 모아진 그림, 조각, 기타 아름다운 보물들로 넘친다. 그런 전통은 오늘날도 변함없이 이어져 전 영국 총리였던 데이비드 캐머런[David Cameron]은 처음 워싱턴을 방문했을 때 거리 예술가 벤 엔[Ben Eine, 1970 출생]의 작품 한 점을 오바마 대통령에게 선물했다. 그리고 오바마는 에드 루샤[Ed Ruscha, 1937 출생]의 판화 한 점에 사인을 해서 답례로 건넸다.

선전

1985년에 앱솔루트 보드카[Absolut Vodka]는 자사 상품을 선전하기 위해 예술가들에게 손을 내밀었다. 그들이 접촉한 가장 큰 거물은 앤디 워홀[Andy Warhol, 1928~87]로, 그는 화려한 실크 스크린으로 보드카 병 모양을 만들어 주었다. 그 이후 오래 지속된 홍보 기간 동안 루이

즈 부르주아Louise Bourgeois, 데미언 허스트Damien Hirst 같은 저명한 예술가들을 비롯해 많은 신예 작가들이 참여했다. 이는 예술계와 광고업이 힘을 합친 가장 유명한 사례로 들 수도 있지만 사실 두 분야는 오랜 공생관계를 유지해왔다. 툴루즈 로트렉Toulouse-Lautrec의 유명한 캬바레 포스터들을 생각해보라. 지금은 모사품이 수백만 학생들의 침실에 걸려 있지만 원래는 극장의 좌석들의 판매를 촉진하기 위해 제작된 것이었다. 앤디 워홀은 캠벨 수프Campbell's soup 통조림 깡통과 펩시콜라 병뚜껑 그림을 통해 두 분야의 관계를 한 층 더 밀접하게 만들었다.

한편 살바도르 달리는 제산제인 발포소화제인 알카셀처 선전에 등장해 화제가 되기도 했다. 두 분야의 관계는 계속 밀접해지고 있는데 최근, 특별히 대도시에서의 동향은 선전의 매체로서 길거리 예술을 많이 사용한다는 것이다. 거리 예술가들은 이제 최신 조깅화나 여행지들을 선전하기 위한 벽화를 그리는 것으로 생계를 유지할 수 있게 되었다.

솔로몬 R. 구겐하임 미술관Guggenheim Museum이 1997년 개관하기 전에는 빌바오Bilbao는 인기 관광지와는 다소 거리가 멀었다. 하지만 개관 후 첫 3년 동안 5억 유로라는 수입을 올려 지역 경제에 톡톡히 효자 노릇을 하고 있다. 예술품—특히 그것이 아름다운 건축물과 결합이 될 때—은 그것이 존재하는 곳에 활기를 불어넣는 힘이 있다. 소위 '빌바오 효과'가 항상 통하는 것은 아니지만 경제 쇠퇴로

사그라들던 마을이 새 문화 관련 사업으로 인해 새로운 부흥을 맞게 된 사례는 셀 수도 없을 정도다.

생리문제를 해결하기 위해

마지막으로… 아직도 예술품의 용도에 대한 확신이 없다면 당신은 가장 저열한 목적으로 사용할 수 있다. 즉, 당신은 예술품에 소변을 볼 수 있다.

많은 사람들이 마르셀 뒤샹Marcel Duchamp, 1887~1968의 유명한 소변기 '샘Fountain'에 소변을 보았는데 이런 행동이 한때는 마치 예술적인 전통처럼 생각이 되는 듯했다(이 책의 출판사와 고문 변호사들은 이런 행동이 더 이상 용납되지 않는다는 것을 독자들에게 분명히 알려달라고 전했다). 그들 중 일부의 사람들은 그런 행위가 행위 예술로서 뒤샹과의 예술적인 대화라고 생각했다. 하지만 다른 이들—음악가 브라이언 이노BrianEno가 가장 유명하다—은 예술을 빙자한 어리석은 짓거리에 대한 항의로 그 작품에 오줌발을 퍼부었다.

그는 1990년 뉴욕의 국립현대미술관Museum of Modern Art에서 사정거리를 늘리기 위해 플라스틱 튜브를 사용해서 전시된 소변기에 오줌을 눴다.

원시 예술은
서양 미술에 비해 열등하다

현대 기술이 아닌 오래된 도구와
기술들에 의지하는 사회에서 만들어
진 예술 작품들을 설명하기 위해 '원시 예술'
이라는 용어가 자주 사용된다. 그런 말을 들
을 때마다 눈살을 찌푸리는 사람들도 있었
을 것이다. 분명히 문화적인 우월주의가 느
껴지는 용어이기 때문이다. 원시적이라는
말은 주관적이고 차별적이며 주로 서구적인
발상이다. 지금은 '부족 미술^{tribal art}'
과 '민속 미술^{ethnographic}
^{art}' 같은 말들이 더 많이

사용되기는 하지만 박물관들, 전시장들, 경매장들에서는 아직도 '원시 예술'이라는 말이 사용된다.

원시적이라는 말은 무슨 의미를 담고 있는 것일까? 우리는 고대 그리스인들이나 로마인들을 원시적이라고 말할 수도 있을 것이다. 그들은 아직 크리켓 경기도 할 줄 몰랐다. 하지만 그들은 도시에서 생활하고 농장에서 생산된 식량을 먹었기에 원시적인 사회에 살았다고는 할 수 없다. 그 점에서는 고대 이집트인들도 마찬가지다. 따라서 원시 미술은, 작은 무리로 생활하며 모두 친밀한 인간관계를 유지했던 채집경제 문화에서처럼 인류의 초기 문명에 가까운 시기에 만들어진 미술 작품들을 가리킨다고 보아야 할 것이다. 호주 원주민들이나 미 대륙, 태평양 제도의 원주민 문명 같은 곳들이 그런 곳들의 예이다.

그런 곳들에서 만들어진 예술작품들은 거대한 캔버스 천이나 대리석들로 표현된 서구 미술에 비해 열악하다는 생각은 좀처럼 사라지지 않고 우리 곁에 머문다. 동굴 벽화들은 티치아노의 걸작들과 비교가 될 만한 것일까? 장식된 방패가 미켈란젤로의 조각들과 같은 위치에 있다고 할 수 있을까?

하지만 이런 질문은 사과와 오렌지를 비교하는 것과 같다. 원시 예술은 감상을 하거나 작가들의 기량을 과시하기 위한 용도가 아니었다. 그것들은 의식, 공동체의 전통, 조상 숭배와 관련되어 있거나 신들의 기분을 맞추기 위해 만들어진 것들이었다. 때문에 다른 예술

형태들에 비해 우월하다거나 열등하다고 말하는 것은 아무 의미 없는 일이다.

용어 자체도 도움이 되지 않는다. 보통 원시적이라는 것은 단순하고 시대에 뒤떨어진, 이미 오래전에 우리가 벗어난 방식을 의미한다. 원시적인 상태에 산다는 것은 빈곤하고 비참하게 산다는 것을 의미한다. 결코 긍정적인 감정을 불러일으키는 말이라고는 할 수 없다.

하지만 예술사적인 맥락에서 사용되어질 때는 사정이 다르다. 즉 좀 더 복잡하고 도시 위주의 생활을 하는 사회가 아닌 부족 사회에서 만들어진 예술들을 이야기하는 간편한 용어일 뿐이다. 그럼에도 경시하는 뉘앙스를 완전히 배제할 수는 없다. 마치 중세 '암흑시대'라는 말처럼 되도록 사용을 피하는 수밖에 없다. 따라서 이 책에서는 '부족 예술'이란 용어를 사용하기로 한다.

부족 예술에서 대상이 표현되는 비현실적인 방식—어린이들의 그림에서처럼 사람들과 동물들이 왜곡되거나 양식화되어 나타나는 것—이 부족 예술에 대한 편견을 조장하는 측면도 있다. 하지만 비현실적인 것이 열등하다는 것을 의미하지는 않는다. 그것이 사실이라면 우리는 20세기 모더니즘에 아무런 가치도 부여하지 말아야 할 것이다. 입체파Cubism와 야수파Fauvism같은 미술 사조는 예술은 실물을 모방해야 한다는 생각을 무색하게 만들었다(이에 대해서는 바로 뒤에 더 관련된 이야기들이 나온다).

원시 사회는 리얼리즘에는 보통 관심을 기울이지 않았지만 그들이 만든 작품들은 아직도 남아 있다. 녹 문화^{Nok culture}의 유명한 테라코타 조각상들이 바로 그런 예이다. 이들 정교한 조각상들은 지금은 나이지리아인 지역에서 기원전 500년 경에 만들어졌다. 무엇 때문에 만들어졌는지 알려지지는 않았지만 사람들을 조각한 조각상들은 결코 실물과 닮았다고는 할 수 없음에도 불구하고 분명 뛰어난 안목을 가지고 만들어졌다.

마오리족의 조각상들부터 잉카의 빠져들 듯한 무늬들까지 전 세계 박물관에서 비슷한 예들은 얼마든지 만날 수 있다. 이 작품들은 비록 르네상스 전성기 예술가들의 정교한 기예를 보여주지는 않지만 서구 문명의 어떤 것에도 뒤지지 않을 정서적 열정, 시각적 치열함을 지니고 있다.

일부 부족 예술 작품들은 아주 정교하고 실물과 비슷하다. 의식용 마스크나 장식된 나무 인형만 보면 우리들은 제작자들이 실물 같은 조각이나 그림을 그릴 수는 없었을 것이라고 생각하기 쉽다. 하지만 이는 잘못된 생각이다.

몇몇 부족 문화들은 사실적인 작품들을 만들 완벽한 능력이 있었다. 가장 유명한 예가 1938년 나이지리아에서 발견되었다. 나이지리아의 고도인 이페에서 건설 작업 중에 일련의 놋쇠로 만든 (종종 청동으로 잘못 알려져 있다) 머리 조각들이 발굴되었는데 아주 아름다우면서도 사실적이어서 많은 전문가들을 당혹하게 만들었다.

'정말로 아프리카의 한 부족이 이 놀라운 작품들을 만든 것일까?' 라는 편견에 사로잡힌 일부 역사가들은 원주민이 아니라 그곳을 식민지로 삼았던 그리스인들이 남긴 작품이라는 주장까지 하게 되었다.

다른 문명들도 실물 같은 예술품들을 남겼다. 중앙아메리카 올멕 문명^{Olmec}은 기원전 1,000년경 거대 두상^{Colossal head}을 남겼다. 호주 원주민들의 동굴 벽화들은 종종 동물들의 내장을 묘사해 놓았다. 고대 이집트인들─보통 '원시적'이라는 형용사가 그들에게 붙지는 않지만─도 사실주의를 시도한 적이 있었다. 사람들과 동물들을 묘사하는 그들만의 독특하고 엄격한 방식은 거의 변함없이 수백 년, 아니 천 년 가까이 유지되어 왔지만 파라오 아크나톤^{Akhenaten}(투탕카멘^{Tutankhamun} 바로 전 파라오였다) 시대의 예술가들은 사람들을 평면적, 입체적 방식으로 묘사함으로써 변화를 꾀했다. 아크나톤과 그의 아내 네페르티티는 좀 더 자연스러운 모습으로 묘사가 되었지만 그런 변화는 아크나톤의 통치기간 동안만 지속되었을 뿐 그가 퇴임한 후에는 이전의 그들만의 고유한 묘사 방식으로 다시 돌아갔다.

부족 예술이 대개는 열등한 예술 형태로 보여진다고 말함으로써 나는 불필요한 오해를 불러일으켰을지도 모르겠다. 그런 생각이 한 구석에 남아 있을지도 모르지만 현재 부족 예술은 서구의 유명 전시장에서 전시되고 있으며 더 높은 평가들을 받고 있다.

부족 예술은 20세기 서양 미술의 발전에 있어 큰 역할을 맡기도 했다. 피카소나 고갱, 마티스 같은 화가들은 파리에서 전시된 부족

예술 작품들을 보고 깊은 영향을 받았다. 1913년 마티스가 그의 부인을 그린 초상화와 피카소 그림의 전환점이 되는 '아비뇽의 처녀들Les Demoiselles d'Avignon' (후에 피카소는 자신이 아프리카의 영향을 받아 이 그림을 그렸다는 주장을 부인하고 자신은 고대 이베리아의 조각에서 영감을 받았노라고 주장했다. 하지만 그의 말이 거짓말이라고 생각할 많은 이유들이 있었는데 우선 그는 이 그림을 그릴 당시 파리 트로카데로(Trocadero)에서 열린 아프리카 가면 전시회에 참석해서 열광적인 찬사를 보낸 적이 있었다. 아니, 그런 이야기를 할 필요조차 없다. 그의 작품을 한 번 자세히 들여다 보라) 같은 작품들은 분명 비서구적인 예술들에게서 영향을 받은 것들이다. 이렇게 부족 예술로부터 모티프와 양식을 빌리는 일은 20세기 초에는 흔한 일이었는데 이런 움직임을 원시주의Primitivism라고 칭한다.

부족 예술에 대한 사람들의 관심이 고조되자 일부 영악한 아프리카 사람들은 서양 미술가들과 수집상들에게 판매를 목적으로 유품(조악한 장신구들이라는 것이 더 정확한 말일 것이다)들을 쏟아내기 시작한다. '골동품들을 생산'하는 관행은 지금도 계속되고 있어서 아프리카 예술의 진정성에 대한 흥미 있는 질문을 제기하고 있다.

한 부족 사회 구성원이 의식에 사용하기 위해서가 아니라 판매를 목적으로 전통 조각상을 만든다면 그것을 진정한 부족 예술이라고 할 수 있을까?

진정한 예술 작품은
고유해야 한다

매년 수백만 명의 사람들이 감상하는 세계적으로 유명한 작품 하나는 가짜다.

적어도 그렇게 말할 여지가 있다.

마르셀 뒤샹Marcel Duchamp, 1887~1968의 유명한 작품, '샘Fountain'은 1917년 만들어졌다. 형태로 볼 때 그것은 아주 단순하다. 그저 뒤집어 놓은, 옆에 'R Mutt, 1917'(뉴욕의 화장실 용품 제조업자의 이름)이라고 적어 넣은 소변기가 작품의 전부다.

하지만 개념을 살펴보면 이야기는 좀 더 복잡해진다. '이미 만들어진' 제품을 예술 전시회에 제출함으로써 일상에서 만나는 것(적어

도 인구의 절반은)의 형태와 가능을 다시 평가하게 하는 과정을 통해 뒤샹은 어떤 것이 예술이 될 수 있는지에 대해서 사람들이 다시 생각하게 만들고 있는 것이다.

전위적인 주제들을 다루는 잡지인 '더 블라인드 맨^{The Blind Man}'은 당시 그의 작품을 다음과 같이 설명했다.

'머트씨가 샘을 자신의 손으로 만들었는지 여부는 중요하지 않다. 그는 그것을 선택한 것이다. 일상의 물건 한 점을 취해서 전시회에 가져다 놓음으로써 새로운 제목과 관점 하에서 이제까지의 유용성은 사라지고 그 물건에 대한 새로운 생각들을 창조한 것이다.'

뒤집어 놓은 소변기는 천박하거나 장난으로 여겨질 만큼 간단한 발상이었지만 예술적 사유에 있어서 가히 혁명적 의미를 지녔다. '샘'은 여러 차례에 걸쳐 20세기의 가장 중요한 예술작품으로 선정이 되었다.

하지만 거의 일세기 동안 그 작품의 원형을 본 사람은 존재하지 않는다. 물론 당신은 런던의 테이트 모던^{Tate Modern} 미술관에 전시된 그 소변기를 볼 수 있다. 샌프란시스코 현대미술관^{San Francisco Museum of Modern Art} 1층 전시장에도, 파리의 조르주 퐁피두 센터^{Pompidou Centre}에도 그 작품은 전시되어 있다.

'샘'은 원래의 작품이 만들어진 뒤 한참 후에 만들어진 15개의 작품들로 존재한다. 원작의 행방에 대해서는 아무도 아는 사람이 없다. 1917년 제작이 된 해 바로 쓰레기 더미에 던져졌을 수도 있다.

그 이후 전시된 적이 없었고 엄청난 영향력을 끼친 이 물건을 본 사람도 거의 없다. 남아 있는 것이라고는 그것이 한때 존재했다는 것을 보여주는 한 장의 사진뿐이다. 이후에 당신이 누군가 뒤샹의 소변기를 보고 쓰레기라고 비난하는 사람을 만난다면 그가 보고 있는 것이 원본도 아니라는 점을 지적함으로써 그를 무색하게 만들 수도 있을 것이다. 물론 최고의 지적인 대처 방식은 그것이 개념 예술의 선구적인 작품임을 알려주는 것이다.

당신은 그에게 말할 수 있을 것이다, '중요한 것은 작품 뒤에 있는 아이디어예요. 그것이 원본이 아니라는 것도 전혀 중요하지 않아요. 독창적인 것은 아이디어이지 우리 눈앞에 있는 물질적인 대상은 아니에요.' 하지만 이렇게 설명을 해주는 일은 따분한 짓이다.

뒤샹의 사례는 우리들이 보통 고려하지 않는 예술의 흥미 있는 측면을 보여준다. 우리들은 창작 예술이 예술가가 한 차례 만들어 낸 고유한 것이라고 생각한다. 하지만 놀라울 정도로 많은 예술 작품들이 하나 이상의 형태로 존재한다. 조각이나 판화의 여러 사본 작품들(예술가 사본^{artist's multiples})을 만드는 관행은 현대 예술에서는 흔한 일이다. 가장 흥미 있는 사례들 중 하나가 '작품 번호 88, 꾸겨진 A4 종이 뭉치^{Work No. 88 A Sheet of A4 Paper Crumpled into a Ball. A4}'라는, 마틴 크리드^{Martin Creed, 1968년 생}의 작품이다.

마틴은 1990년대 중반에 '작품 번호 88, 꾸겨진 A4 종이 뭉치'의 수많은 사본들을 만들었다(어떤 방식으로 만들어진 사본들인지 설명할

필요조차 없을 것이다). 이 책을 쓰고 있는 지금, 이 명작들 중 하나를 구입하려면 운송료 외에 3천 5백 파운드를 내야 한다.

한 버전 이상의 작품들을 만드는 것은 새로운 일이 아니다. 기존 제품을 사용한 뒤샹의 작품들 중 최초의 것은 가게에서 흔히 구입할 수 있는 눈삽에 '부러진 팔 이전에'라는 이해할 수 없는 제목을 붙인 것이었다. 하지만 역시 원본의 행방은 알 수가 없고 10개의 사본들이 있을 뿐이다.

조각 작품들도 여러 번 주조가 된다. 오귀스트 로댕^{Auguste Rodin,} ^{1840~1917}의 '생각하는 사람'은 부에노스아이레스에서 자카르타까지 수십 개의 미술관들에 전시되어 있고 유럽에만 적어도 25개의 조각상들이 있다. 역시 로댕의 작품인 '입맞춤^{The Kiss}'도 세 개의 거대한 대리석 조각, 수많은 석고상들, 수백 개의 청동 주조물들로 존재하며, 그것도 로댕이 살아 있는 동안 공식적으로 인정된 버전들만 그 정도이다(하지만 가장 많은 재생산이 이루어진 작품은 아마도 조개껍질 위에 위태하게 서 있는 나체의 여신을 묘

사한, 산드로 보티첼리^{Sandro Botticelli, 1445~1510}의 '비너스의 탄생^{Birth of Venus}'일 것이다. 그 작품의 복제(적어도 머리 부분)판이 이탈리아의 10센트 동전 뒷면에 나타나 있어서 수백만 명의 사람들에 의해 사용되고 있다. 동전에 등장하는 다른 유명한 예술 작품들로는 1유로 동전에 등장하는 레오나르도 다빈치의 '비트루비우스적 인간^{Vitruvian Man}'이나 2유로 동전에 보이는 라파엘이 그린 '단테 알리기에리^{Dante Alighieri}'의 초상화(이 주화의 개수는 얼마 되지 않았다) 등이 있다. 예술을 어떻게 정의하느냐에 따라 생각이 다르겠지만, 영국과 영연방의 지폐 위에 나타나는 엘리자베스 2세 여왕의 초상화나 코카콜라 캔의 디자인은 더 널리 유통되는 사본들이라고도 할 수 있을 것이다).

아무래도 조각들은 복제하기가 쉽겠지만 그림들도 모사하거나 다양한 버전들로 만들어질 수 있다. 똑같은 작품을 여럿 만들거나 같은 주제의 아주 비슷한 그림들을 여럿 그리는 것은 화가들에게 꽤 흔한 일이었다. 그런 행동에는 여러 가지 이유가 있을 수 있다. 아주 성공적인 작품은 더 만들어 달라는 주문을 받기도 하고 화가 자신이 마음에 드는 주제를 약간 다른 방식으로 여러 번 그려볼 수도 있었다.

중세시대에는 같은 성경의 장면을 여러 고객들을 위해 반복해서 그려야 했으므로 비슷한 그림들이 많았다. 그런 관행은 르네상스 시대는 물론 그 이후까지도 지속되었다.

예를 들자면, 15세기에 로렌초 기베르티^{Lorenzo Ghiberti, 1378~1455}가 그린 성모자상^{Madonna and Child}은 다 모으면 연대병력을 만들 수 있을

것이다. 일부분 살짝 변경된 것들도 있지만 지금도 40여 편의 그림들이 전 세계에 흩어져 있다. 초상화들은 특히 비슷한 그림들이 많은데 귀족들은 왕이나 왕비에 대한 자신들의 충성심을 증명하기 위해서라도 그들의 초상화를 걸어두고 싶어 했을 것이다.

시대가 바뀌어도 화가들은 이런 전통을 이어갔다. 빈센트 반 고흐의 '해바라기들'이 제2차 세계대전 중에 일본에서 소실되었다고 이야기하면 선뜻 믿을 사람이 별로 없을 것이다. 하지만 그것은 사실이다, 적어도 부분적으로는.

반 고흐는 1888년, 그 금빛 꽃의 습작품을 4개나 그렸으며, 각 작품들을 모두 '해바라기들'이라고 이름 붙였다. 그중 두 개의 작품은 아직도 영국과 독일의 전시장에 걸려 있고 한 점은 개인 수집가가 소장하고 있다. 일본이 소장하고 있던 작품은 1945년 미국의 공습을 받아—공교롭게도 히로시마를 폭격한 날과 같은 날이었다—파괴되었다. 하지만 해바라기 그림들은 그게 전부가 아니다.

고흐는 1889년 1월, 자신이 전에 만들었던 작품들과 아주 흡사한 작품들을 세 점 더 그렸다. 이 그림들은 지금 필라델피아, 암스테르담, 도쿄에 전시되어 있다. 따라서 '해바라기들'로 알려져 있는 고흐의 작품은 모두 일곱 개의 그림들을 가리키는 것이고 그중 여섯 점이 아직 세상에 남아 있다.

이런 일은 그리 특별한 것도 아니다. 에드바르 뭉크Edvard Munch, 1863~1944의 가장 유명한 작품, '절규The Scream'는 4점으로, 그중 2점

은 유화가 아닌 파스텔화이다. 클로드 모네^{Claude Monet}의 연못도 있다. 이 유명한 프랑스 화가는 1987년 '수련^{Water Lilies}'이라는 유명한 작품을 선보인 후 1903년과 1904년에도 발표했다. 그 후에도 똑같은 주제의 그림들을 그렸는데, 이를 모두 합하면 250여 점의 그림들이 같거나 비슷한 제목을 가지고 있다.

그런데 세월이 지나면서 애초에는 비슷했던 그림들의 모습이 변하기 시작한다. 물감의 색이 바래거나 햇빛을 받아 더 짙어질 수 있다. 온도의 차이는 그림 표면에 균열을 가져오기도 하고 복원 작업이 작품의 톤을 바꾸기도 한다. 몇 세기가 지나가면 처음에는 유사했던 그림들이 아주 다른 모습으로 바뀔 수 있다. 런던의 내셔널 갤러리^{National Gallery}와 루브르에 전시되어 있는 레오나르도의 '암굴의 성모^{Virgin of the Rocks}'가 좋은 예다. 무슨 이유에선지는 알 수 없지만 20여 년의 시간 차이가 나는 두 그림은 상당히 유사한 그림이었지만 상이한 방법들을 사용한 복원 과정을 거치면서 다른 색과 톤을 보이는 그림들로 바뀌었다.

심지어는 루브르에 있는, 난공불락의 위상을 자랑하는 레오나르도의 모나리자도 상이한 버전들이 있다. 일명 '아이즐워스 모나리자(The Isleworth Mona Lisa. 발견된 지명을 따라 붙여진 이름. '젊은 모나리자'로도 알려져 있다)'는 마치 또 다른 지구에서 온 것처럼 보인다. 하지만 분명 모나리자가 맞다. 분명 동일인물에 앉아 있는 자세도 똑같다. 그런데 더 통통한 뺨과 혈색 좋은 입술은 더 젊은 모델을 보여

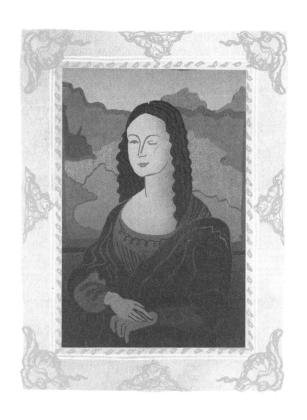

준다. 배경도 다르다. 이전의 모나리자가 신록이 우거진 야외지역을 배경으로 삼았던 데 비해 아이즐워스 모나리자는 두 개의 돌기둥들 사이에 자리를 잡고 있고 그 뒤로는 미완성의 배경이 펼쳐져 있다. 루브르에 있는 모나리자가 나무판에 그려져 있는데 비해 아이즐워스 모나리자는 캔버스에 그려져 있는 점도 다르다.

　이 그림의 기원을 둘러싼 뜨거운 논쟁은 다음과 같다. 이것이 레오나르도의 작품이 맞을뿐더러 루브르에 있는 작품보다 먼저 그려

진 것이라고 주장하는 이들이 있는가 하면 다른 이들은 레오나르도의 제자들이나 전혀 다른 제3의 누군가가 그린 복제작이라고 주장한다. 결말은 쉽게 나지 않을 듯하다.

모나리자를 복사한 그림들은 그 외에도 허다하다. 대부분은 한 눈에 봐도 가짜라는 것을 알 수 있고 레오나르도의 사후에 그려진 것들이다. 하지만 특별한 그림 한 점이 스페인, 마드리드의 프라도 미술관Museo del Prado에 전시되어 있다. 좀 더 밝은 빛의 소매를 보여주며 더 험악한 산악지형을 배경으로 하는 이 그림 속의 모나리자는 점들만 제외하면 우리가 알던 모습 그대로이다.

이 작품 역시 처음에는 한참 나중에 그려진 가짜라고 일축되었지만 최근의 연구에 의하면 그녀가 레오나르도 화실에서 만들어졌을지도 모르고 원작이 만들어진 때 레오나르도의 제자들 중 한 명이 같이 그린 그림일지도 모른다는 의견이 나오고 있다.

이런 주장들은 예술 작품의 귀속이란 까다로운 문제를 불러일으킨다. 이제껏 본 것처럼 많은 대가의 걸작들은 여러 개로 존재할 수도 있다. 원작들은 대부분 대가의 작품이지만 그 외의 작품들은 그의 제자들이나 '추종자'들이 만들었을 수도 있다. '렘브란트의 추종자가 그린'이나 '타이탄의 화실에서 그린'이라는 이름이 붙은 그림들을 우리가 볼 수 있는 이유다.

사정은 더 복잡해질 수도 있다. 제자가 대부분의 그림을 그리고 마무리를 대가가 할 수도 있고 그 반대의 경우도 있을 수 있다. 그런

경우 누구에게 그 그림들을 귀속시켜야 하는가라는 어려운 문제가 생긴다.

귀속의 문제는 매우 가변적이다. 오랫동안 제자의 작품이라고 여겨져 온 그림이 대가의 그림으로 승격되기도 하고 반대로 새로운 증거가 나오면 - 물론 경매에서 그런 그림들을 구매한 사람들에게는 큰 낭패겠지만- 예술사가들은 특정 작품의 지위를 격하시킬 수도 있다.

현대 예술 작품들도 이런 문제를 피해갈 수는 없다. 예를 들자면, 비디오 아트는 복사도 쉽고 동시에 여러 곳에서 전시를 할 수도 있다. 이것은 전시 기획자들이나 수집가들을 난처한 입장에 처하게 할 수 있다. 조각 작품들은 갈수록 움직이는 부분들이나 전자적, 시각적 전시를 사용하는 경향이 있다. 이런 것들은 고장이 나기 마련이지만 모니터나 제어장치를 교체하거나, 운영 시스템을 업그레이드 했을 때 같은 작품이라는 동일성을 인정해야 할 것인가?

심지어는 미니멀리스트들의 조각 작품들도 이와 같은 난처한 물음에 처하게 된다. 칼 안드레$^{Carl\ Andre,\ 1935}$의 이퀴벌런트Equivalent VIII는 바닥에 장방형으로 깔린 120장의 벽돌로 구성되어 있다. 아무 의미도 없어 보이는 이 작품을 1976년 테이트 박물관이 공금으로 구입하자 큰 논란의 한 가운데 서게 된다. '국고 낭비'라고 성토한 신문들은 현대미술의 방향에 대한 뜨거운 논쟁을 촉발시켰다.

이 소동에 얽힌 두 가지 비화가 예술작품 자체보다 더 흥미롭다.

그 하나는 테이트가 구매를 한 작품이 원작이 아니었다는 것이다. 뒤샹^{Marcel Duchamp, 1887~1968}의 유명한 소변기 '샘^{Fountain}'과 마찬가지로 안드레도 1966년에 발표했던 작품의 행방을 알 수 없었기 때문에 새로운 작품을 만들어야 했다. 또 다른 이야기는, 시위대에 의해 훼손된 벽돌들을 테이트 박물관이 갈아치웠다는 것이다.

얼마동안 보관실에 치워졌던 이퀴벌런트는 테이트 모던 미술관에 다시 전시되고 있다. 관람객들이 지금 보고 있는 작품은 그저 벽돌 더미가 아니라 원래 벽돌 더미들을 대체한 벽돌들, 하지만 그들 중 일부가 다시 교체된 후 해체되어 보관실에 보관되었다가 다시 벽돌 더미로 쌓여진 벽돌 더미를 보고 있는 것이다. 건축 자재로 만들어진 보통 벽돌들이 대상의 정체성과 지속성에 관한 지적인 대화로 우리들을 초대하고 있는 것이다.

비록 아름다운 작품은 아닐지라도 이퀴벌런트는 많은 순수 미술 작품들보다 우리에게 더 많은 것을 생각하게 만든다.

고대 세계와 르네상스 시대 사이에는 예술은 사실상 전멸상태였다

나는 대영박물관^{British Museum}에 진열되어 있는 수많은 보물들 가운데에서도 시간이 날 때면 찾아보는 것이 있다. 7세기 사회의 모습을 조명해주는 서튼 후^{The Sutton Hoo} 배무덤은 이스트 앵글리아에서 2차 세계대전 직전 발견되었는데 서유럽에서 가장 중요한 고고학적 발견들 중의 하나로 여겨진다.

청동과 철로 만들어진 서튼 후 헬멧이 그 시대를 상징하는 발견물이 되었지만 그 외에도 놀라운 발견물들이 허다하다. 내가 특히 좋아하는 것은 한 쌍의 어깨 걸쇠인데 한때 갑옷의 앞, 뒤쪽을 연결하는 용도로 사용이 되었다.

그것들은 아름답기 그지없다. 붉은 석류석과 푸른 유리들이 상감된 금박세공. 그 어깨 걸쇠를 직접 눈으로 볼 기회를 얻게 된다면 다

시는 그것이 만들어진 시기를 암흑시대라고 부를 수 없을 것이다. 그 시대를 특징짓는 모든 살육과 전쟁, 노략질에도 불구하고 놀라운 예술과 공예가 여전히 꽃을 피우고 있었다.

서튼 후 보물들의 발견은 그 시대에 대한 예술사의 편견을 돌리는

데 큰 역할을 했다. 최근까지도 로마 제국의 멸망에서 르네상스까지^{대략 400~1,400}의 1,000년을 사실상 예술의 불모지로 생각하는 경향이 있었다. 우리들이 사용하는 용어도 그런 생각을 뒷받침하고 있다.

'중세시대'라는 말은 15세기 역사학자들이 처음 사용하기 시작했는데 그들이 살던 근대와 고대 그리스, 로마의 황금시대에 끼어 있던 역겨운 샌드위치 시기를 가리키기 위한 것이었다.

중세시대 초기를 '암흑시대'라고 말하기도 한다. 듣기만 해도 음울한 느낌을 피할 수 없다. 미신과 무지가 지배하던 미개의 시대. 우리가 살고 있는 계몽된 시기가 아닌 어둡고 어리석은 시대가 바로 그때라는 것이다. 그런데 사실 그 말은 약간 더 미묘한 의미를 지니고 있다. '암흑'이라는 말은 모호함이나 감추어 있음을 의미하기도 한다. 이것이 바로 역사학자들이 의도했던 의미일 것이다.

로마의 멸망 이후 따라온 시대는 전에 비해 현저하게 기록이 부족해서 그때의 문명을 이해한다거나 기본적인 연대표를 만들기조차 어려웠고 그래서 그들은 우리에게 암흑으로 남아 있는 것이다. 하지만 이제 그 용어는 점진적으로 빛을 잃고 있다. 새로운 사실들이 속속 밝혀지고 있고 역사학자들, 소설가들, 영화 제작자들이 다양함, 풍요함을 더하고 있기 때문이다.

서튼 후 보물들은 절대로 예외적인 것이 아니었다. 유럽을 걸쳐 고도로 정교한 공예 작품들이 많이 발견되고 있기 때문이다. 아마도

가장 인상적인 것은 비잔틴 제국이 로마의 많은 전통을 계승했던 유럽 대륙의 동쪽에서 발견된다. 이 지역의 예술품들은 많은 단계들과 스타일들을 거쳤는데 대부분 종교적인 영향을 받은 것들이다. 비잔틴 예술은 특히 모자이크, 나무 패널화, 성상들로 유명하고 정교한 상아 조각들은 보는 이들의 넋을 빼앗는다.

프랑크 왕국^{Frankish Empire}을 카롤루스 1세 마그누스^{Charlemagne}와 그의 후계자들^{약 780~900년}이 통치하던 시대에는 예술이 꽃을 피웠다. 카롤루스 왕조^{Carolingian}라고 불린 이들은 모자이크, 동상들, 삽화로 장식된 원고들, 상아 조각 등으로 로마 문명의 부활을 꾀했다. 이외에도 많은 예들을 더 살펴볼 수 있을 것이다. 심지어는 피에 굶주린 듯 광포한 행의로 악명 높은 바이킹들조차도 섬세한 장신구와 극도로 정교한 나무 조각들을 남겼다.

하지만 뭐니 뭐니 해도 그 시대의 가장 인상적인 예술 형태는 종교 단체들에서 만들어진 삽화가 가미된 원고들이다. 이들은 값을 매길 수 없는 역사적인 문헌들일 뿐만 아니라 아주 아름다운 예술작품이기도 하다. 약 700년 경에 영국 북동부에서 만들어진 린디스판 복음서^{Lindisfarne Gospels}가 가장 유명하며, 장식 글자들의 모양을 지켜보노라면 벌린 입을 다물 수 없을 정도다. 어떤 글자들의 디자인은 아주 복잡해서 현대인의 눈에는 컴퓨터 알고리즘으로 만든 정교한 디자인처럼 보인다.

건축도 중세시기 동안 완전히 자취를 감춘 것은 아니었다. 아니,

정반대였다. 고딕 양식의 대성당들―프랑스에서 12세기 후반에 처음 생각되어진―은 로마인들이 전성기에 만들었던 어떤 건축물들보다 웅장하고 우아하면서도 압도적인 크기를 자랑한다. 1311년에 완성된 영국의 링컨 대성당Lincoln Cathedral은 250년 동안 세상에서 가장 높은 건축물이었다(만약 편집자가 허락해준다면 잘 알려져 있지 않은 기록들을 자랑하는 이스트 미드랜즈(East Midlands) 지역의 건축물들을 소개하고 싶다. 가령, 온천 휴양지로 알려진 더비셔(Derbyshire) 주의 작은 마을 벅스턴(Buxton)에 1881~1902년에 전 세계에 존재하던 기둥 없는 돔들 중 가장 거대한 돔이 있었다는 것을 아는 독자들이 있을까? 데번셔 왕립 병원(Devonshire Royal Hospital)의 천정은 브루넬레스키(Brunelleschi, 1377~1446년)가 설계한 유명한 피렌체 대성당(Florence Cathedral)의 돔보다 지름이 거의 5미터가 더 컸다. 그 건물은 지금도 더비 대학교의 건물로 사용 중이다. 인장을 받는 케이블과 케이블의 인장력을 지반으로 전달해주는 마스트로 구성된 구조물 형식도 있었다. 1965년 완공된 마켓 레이즌(Market Rasen) 근처의 벨몬트(Belmont) 송전탑은 387.7미터의 높이로 당시 가장 높은 구조물의 위치를 차지했었지만 후에 높이가 줄어들어 다른 구조물에 1위 자리를 양보해야 했다. 중세예술을 하다가 이야기가 옆으로 새기는 했지만 독자들에게 꽤 흥미있는 이야기였기만을 바랄 뿐이다.).

한편, 평지인 링컨셔Lincolnshire 주에는 세상에서 가장 높았던 건축물인 링컨 대성당뿐만 아니라 한참 후에는 가장 높은 가이드 매스트guyed mast 유럽의 중세 성당들은 거대한 규모만 아니라 예술작품

59

들과 공예의 보고로도 유명하다. 제단 부근을 갈라놓는 칸막이나 현관, 세례반洗禮盤, 연단에 새겨진 조각, 제단 뒤의 정교한 그림들, 지금도 찬탄을 금치 못하게 만드는 스테인드글래스 등 성당은 인간 창의성의 놀라운 증거들이다.

이 시대의 그림들을 보면 그 천진난만한 스타일에 실소가 터질 수도 있다. 13세기에 그려진 성모자상을 라파엘이나 벨리니Bellini, $^{1430~1516}$가 그린 성모자상들과 비교해 보면 어색하기 짝이 없다. 하지만 중세 화가들은 후의 화가들과는 전혀 다른 동기로 그림들을 그렸다는 것을 기억해야 한다. 그들은 영성을 위한 예술 활동을 했다. 그들의 그림은 숭배와 헌신을 고취하기 위한 것이었을 뿐 리얼리즘과는 상관이 없었다. 성인들을 나타낸 그림들에 아무런 기예나 세련됨이 없을지라도 그런 그림들에 필요한 요소들을 갖추고 있다면, 등장인물들이 제대로 된 자세와 알맞은 크기의 후광을 보이고 있다면 그것으로 끝이었다.

원근법 같은 기법들은 르네상스 시대에서야 발견이 되었다. 하지만 르네상스 예술이 전시대 예술들보다 더 발전한 것이라고 보는 것은 문제가 있다. 예술은 의학이나 과학, 기술들처럼 진보하는 것이 아니라 그저 시대를 반영하여 형태만 바뀔 뿐이다. 르네상스 이후의 예술을 살펴보는 것이 더 이해하기에 쉬울 것이다. 피카소의 그림들을 인상파들의 발전된 형태로 생각하거나 인상파들이 낭만파들보다 더 높은 경지에 이르렀다고 말하는 사람들은 거의 없을

것이다. 모두 새로운 방향으로 창의성의 물꼬를 튼 것일 뿐, 어떤 것
이 더 낫거나 못하다고 말할 수는 없다. 중세 예술로부터 르네상스
예술로의 점진적인 변화도 마찬가지다. 지금도 찬탄을 자아내는 작
품들이 어느 시대에나 존재하는 것이다.

어떤 이들은 중세시대의 예술작품들이 모두 비슷해 보인다고 주
장한다. 수세기 동안 중세 예술가들은 별다른 혁신의 노력 없이 잘
알려진 성경의 장면들만을 아주 비슷한 스타일로 그려왔을 뿐이라
는 것이다. 하지만 그런 생각은 우리가 살고 있는 시대의 편견일 뿐
이다. 예술가들은 언제나 독창적이려 노력해왔고 군중과 자신들을
차별화하려 애써왔다고 생각하기가 쉽다. 하지만 대부분의 역사에
서 이것은 틀린 얘기다. 특히 고대문명들에서는 예술가들은 엄격하
게 정해진 관습과 형식상의 관례들을 지키며 작업했다. 그들의 목표
는 아름답고 독창적인 예술이 아니라 전통을 이어가는 것이었다. 이
런 점은 고대 이집트 예술을 보면 가장 명확히 드러난다.

극히 소수의 예외만 제외하면 그 오랜 역사를 지닌 문명의 어느
세기에건 벽화 스타일의 변화가 거의 없다는 것을 알 수 있다. 중세
예술도 마찬가지다. 전문적인 눈에는 지역과 시대에 따른 차이점들
이 보이겠지만 르네상스 시대 이후의 예술의 변화 같은 눈에 보이
는 변화는 찾기 어렵다. 하지만 거듭 말하지만, 이것은 중세 예술 전
통의 열등함을 보여주는 것이 아니라 단지 그것이 우리가 자라난
예술적 전통과 다르다는 점만을 말해줄 뿐이다.

모든 중세 예술들이 종교와 관련되지는 않았다는 것도 기억해둘 필요가 있다. 당시의 많은 문헌들은 궁궐과 군대에서의 삶을 묘사하고 있다. 바이외 태피스트리Bayeux Tapestry 같은 1070년대에 만들어진 직물 작품들에는 사냥이나 군사 작전들의 장면들이 종종 등장한다. 마파 문디Mappa mundi(중세의 세계지도)로 알려져 있는 세계 지도들도 이 즈음에 만들어졌다. 기묘한 동물들과 신비의 땅들이 가득한 이 지도들은 지도보다는 상상의 작품에 가깝다. 13세기 초 영국 승려 매튜 패리스Matthew Paris, c.1200~59가 만든 영국 지도에는 최초의 코끼리 그림과 새를 잡아먹는 과일이 나온다. 이런 종류의 예술 작품들은 분명 대부분 시간이 지나며 사라지거나 훼손되었을 터이지만 종교에 관한 예술품들은 교회와 성당이라는 비교적 안전한 장소에서 잘 보존되었다.

중세시대에는 다른 지역들에서도 많은 일들이 벌어지고 있었다. 유럽이 소위 '암흑시대'에서 벗어나려 애를 쓰는 동안 바그다드(지금의 이란), 카이로(이집트), 코르도바(스페인)를 중심으로 이슬람 세계는 8세기에서 13세기에 걸쳐 소위 '이슬람의 황금시대'를 구가하고 있었다. 수학, 천문학, 의학에서 눈부신 발전이 이루어졌고 자칫 사라졌을 많은 고대의 귀중한 문헌들이 이슬람 학자들 덕분에 살아남았다. 예술도 크게 융성했는데 도자기, 유리 제품, 금속 가공물, 채식彩飾 필사본manuscript illumination, 그중에서도 서예가 가장 발달했었다. 흔히 오해하는 것처럼 사람의 형태를 그리는 것도 완전히 금지

되지는 않았고 13세기에서부터 페르시아에서는 작은 그림들이 유행하며 큰 전통으로 자리매김하게 되었다.

유럽에서 성당 건축이 큰 발전을 보인 것처럼 이슬람 세계의 건축도 놀라운 발전을 보였다. 튀니지에서 7~9세기에 세워진 카이르완 대 모스크^{mosque at Kairouan}, 9세기에 건축된 이라크 사마라 모스크^{mosque at Samarra}의 하늘로 치솟은 첨탑 등은 당시 유럽에 세워진 어느 건축물도 따라가지 못할 만큼 웅장했으며 13세기, 이슬람 통치 시기의 스페인에 세워진 알함브라 궁전은 세계적인 상징적 건물로 남아 있다.

하나만 더 예를 들어보자면, 중국은 유럽처럼 침체기도 없는, 오랜 예술의 역사를 지니고 있다. 이곳에서는 도예처럼 서구인들이 장식예술이라 할 만한 것이 주된 예술이었지만 뛰어난 그림과 조각의 전통도 지니고 있다. 특히 조각은 기원전 3세기에 만들어진 수천 명의 병사들의 조각상들이 묻혀 있던 병마총이 1974년 발견됨으로써 새로이 주목받게 되었다.

중국의 화가들은 유럽에서 그런 전통이 시작되기 훨씬 전인 8세기부터 경치와 사람들의 사는 모습들을 화폭에 담아왔다.

예술을 즐기는 것은
곧 전시장들을 배회한다는 것이다

좀 어깃장을 놓아봤다. 많은 독자들은 위의 주장이 너무 말 같지

도 않아 상대하고 싶은 마음도 들지 않을 것이다. 당연한 말이지,

'예술을 감상하기 위해서 전시회를 전전할 필요는 없어요' 라고 말

하는 독자도 있을 것이다. 하지만 나는 예술과 미술관의 관계가 그리 간단하지만은 않다고 생각하므로 이에 대해 좀 더 언급해야겠다.

모두 인정하는 바이지만 미술관들은 아주 큰 인기가 있다(사람들의 발길이 상대적으로 더 적은 사설, 영리를 목적으로 하는 미술관들은 제외하고 하는 말이다. 이런 공간들은 미술품을 사려는 고객들이나 특정 미술가의 지명도를 높이기 위한 (그럼으로써 상업적 가치를 높이기 위한) 곳이다. 그런 것을 생각하면 약간 거부감까지 느껴진다. '내가 제대로 차려입은 것일까?'. '아무도 제대로 갖춰 입은 이들이 없군─그런데도 들어가 봐야 하나?'. '절대로 내가 작품을 구매할 일은 없는데, 그래도 환영할까?'. 그런 걱정들은 언제나 아무 근거도 없는 것들이다. 대부분의 작은 미술관들은 아주 사랑스럽고 그저 구경을 하러 왔건 작품을 사러 왔건 상관없이 여러분들을 환영할 것이다).

세상에 널리 알려진 유명한 미술관들을 가보라─마드리드의 프라도 Prado 미술관, 뉴욕 현대미술관 MoMA, 상트페테르부르크 St Petersburg 의 예르미타시 미술관 Hermitage, 파리의 루브르, 런던의 테이트 모던 Tate Modern 등등─그러면 여러분들은 말 그대로 난리법석을 목도할 수 있을 것이다. 입장료가 상당히 높음에도 불구하고 이들 유명 미술관들은 언제나 인산인해다.

하지만 수많은 조사를 거듭해봐도 미술관들의 인기는 그저 어느 정도 인기가 있다는 정도에서 그친다. 미국인들의 20~25퍼센트 정도만이 일 년에 한 번 미술관을 방문하는 데 그친다(인터넷에서도 찾아볼 수 있는 2012년 휴머니티스 인디케이터 조사 Humanities Indicators survey 같

은 자료를 참고하라). 그와는 대조적으로 2015년 약 70퍼센트의 미국인들이 일 년 동안 적어도 한 번 이상 극장을 방문했다(미국영화협회Motion Picture Association의 미국 극장 통계자료). 지역에 따라 수치는 차이가 있지만 얻을 수 있는 메시지는 분명하다.

대부분의 사람들은 미술 전시장을 잘 찾지 않는다.

이유는 여러 가지가 있을 수 있다. 사람들은 미술관에서 멀리 떨어져 살거나 입장료가 너무 비싸다고 여길 수도 있다. 하지만 가장 큰 이유로는 무관심을 들 수 있을 것이다. 그들은 미술관에는 별 흥미가 없는데 다시 말하자면 예술에 흥미를 못 느끼는 것이다.

하지만 나는 여기서 예술=미술관이라는 정형화된 등식을 좀 더 살펴보고 싶다. 미술관을 기피하는 80퍼센트의 미국인들이 모두 야만인들은 아니다. 예술은 다양한 형태일 수 있고 점점 더 많은 영역에 존재를 드러낸다. 인스타그램만 살펴봐도 우리들은 예술에 열광하고 있다.

어느 곳이든 큰 마을이나 도시에 사는 사람들은 공공장소에 설치된 조각들을 자주 만날 것이다. 중요한 공공장소에 거대한 돌덩이나 청동으로 신들이나 지배자, 장군들의 모습을 만들어 세우는 일은 아주 먼 옛날부터 행해져왔다. 예술의 형식으로서 공공장소에 설치된 조각은 공공미술관보다 분명 먼저부터 존재해왔을 것이고 인기도 더 많다. 눈에 띄는 곳에 자리 잡고 있기 때문에 공공 조각물들은 어떤 미술관의 전시물들보다 더 많은 사람들의 눈길을 받아왔다.

가령, 트라팔가 관장에서 넬슨 제독의 동상과 동상이 올라 있는 기둥을 지키는 4마리의 사자상들은 근처에 있는 내셔널 갤러리^{National Gallery}의 어떤 전시물들보다 사랑받아 왔다.

최근 몇십 년 동안 전통적인 조각예술은 헨리 무어^{Henry Moore, 1898~1986}, 바바라 헵워스^{Barbara Hepworth, 1903~1975} 그리고 아니쉬 카푸어^{Anish Kapoor, 1954} 같은 조각가들의 추상적인 작품들로 더 지평이 넓혀졌다. 어느 전시장에 견주어도 못지않을 다양한 형태의 조각 작품들이 우리의 거리와 광장들에 생기를 더해주고 있다.

미술관에서 예술품들을 해방시키는 것이 예술에 새로운 차원을 더해줄 것이라고 주장할 수도 있을 것이다. 진열되는 작품들은 장소에 어울리는 것들을 배치할 수 있을 것이다. 그렇게 주변 환경과 어울리고 그것에 기여하는 진열 방식은 실내의 네모난 백색 전시 공간에서는 얻을 수 없는 것이다.

제프 쿤스^{Jeff Koons, 1955}의 풍선으로 만든 강아지들은 전시장에 갇혀 있을 때보다 햇빛과 주위 건물들의 풍광을 유리 같은 표면에 반사하며 야외에서 전시될 때가 훨씬 볼 만하다. 영국 게이츠헤드^{Gateshead} 근처 A1도로 옆에 세워져 있는 안토니 곰레이^{Antony Gormley, 1950}의 '엔젤 오브 더 노스^{Angel of the North}'는 보통의 전시장에 전시할 수 없을 정도의 웅장한 규모를 자랑하다. 하지만 만약 그것을 전시할 만한 크기의 미술관이 있다 해도 실내에 들어가는 순간 기념비적인 의미, 영국 북동부 지역의 상징으로서의 가치를 잃게 될

것이다.

전시장을 거부하는 것은 공공 조각물들만이 아니다. 이름이 암시하듯 거리 예술도 대도시에서는 흔히 마주칠 수 있다. 이런 형태의 예술에 아주 열정을 지니고 있지만 미술 전시장에서는 발을 들이는 일이 거의 없는 사람들을 나는 많이 알고 있다(하지만 거리 예술도 해가 갈수록 점점 상업화의 길을 걷고 있다. 최고로 인정받는 거리 예술가들은 그들의 작품들을 전시장에 진열하고 판매도 한다). 공공 조각물들처럼 거리 예술 작품들도 설치된 지역과 조화를 이룬다. 예술로서의 거리 예술은 아주 가변적이고 수명이 짧고 정치적이거나 유머러스하고 사람들이 쉽게 볼 수 있는 장소들에 있다.

이 모든 이유들로 인해 거리 예술은 건축물 외에 가장 사진에 많이 담기는 예술 형식이기도 하다.

거리 예술은 많은 하위 예술 형태들을 만들어내기도 했는데 그중 가장 흥미 있는 것으로 누시 환경을 영감의 소재로 사용하는 게릴라 아트를 들 수 있다. 이 예술의 창의성은 절대로 전시장에서는 표현될 수 없다.

벤 윌슨Ben Wilson, 1963은 길바닥에 붙은 껌에다가 직접 그림을 그려 넣고 있는데 그의 행동을 수상하게 여긴 경찰에게 체포당한 일도 있었다. 파블로 델가도Pablo Delgado, 1978와 슬린카추 Slinkachu, 1979는 눈썰미가 예민한 사람만 찾아낼 수 있을 만한 작은 그림들과 모델들을 도시 전역에 남긴다. 그들이 그린 그림의 인물들은

맨홀 뚜껑, 쓰레기 조각들, 아스팔트의 틈 사이를 비집고 올라오는 민들레와 교감을 나눈다. 얀 바밍Yarn Bombing은 뜨개질로 전신주들과 철망들을 뒤덮는다.

내 마음에 들었던 게릴라 아트는 십여 년 전에 런던에서 벌어졌던 '스푸드닉' 행사였다. 이 행사를 벌인 사람들은 눈에 띄는 색깔을 울긋불긋 감자에 칠한 후 이쑤시개로 벌집을 만들어 버스 정류장 위에다 던져 올렸다. 2층 버스의 꼭대기 층에 탄 사람들만이 그 신기한 작품들을 볼 수 있었을 것이다. 정말 재미있는 발상이었다.

어떤 예술가들은 대중을 그들의 작업에 끌어들인다. 스펜서 튜닉Spencer Tunick, 1967 같은 작가가 대표적이다. 그의 대표적인 작품들은 나신裸身들을 예술적으로 배치하는 것이었다. 2004년 그는 오하이오 주의 클리블랜드Cleveland의 거리를 비스듬히 누운 나체들로 가득 채워 신문에 대서특필되기도 했다. 예술 작품의 일부가 되기 위해 사회 각계각층의 남녀들이 기꺼이 옷을 벗어던진 행위는 예술사에 던지는 재치 있는 인사이자 공개적인 누드와 프라이버시에 대한 성찰의 기회가 되기도 했다.

튜닉은 2016년 영국의 킹스턴어폰헐Hull에서 더 많은 자연주의자들을 거리로 나오게 만들었는데 머리부터 발끝까지 파란 페인트칠을 한 참가자들의 모습은 탄성이 절로 나오게 만들었고 기존에 흔히 볼 수 있었던 유화들에 비교해 훨씬 더 생생히 사람들의 기억 속에 각인되었다.

이런 예들은 미술관에 발을 들이지 않는 수많은 사람들에게 작품을 보고 감상할 기회를 제공한다. 이런 작품들은 종종 가장 눈에 띄고 가장 많이 촬영이 되고 가장 많은 사람들의 입에 오르내리는 예술의 예들이다. 게다가 이런 작품들은 무료로 제공된다.

하지만 예술에 관해 이야기를 할 때 얼마나 많은 사람들이 즉시 이런 종류의 예술들을 머리에 떠올릴까?

'예술'이란 말을 들을 때 가장 먼저 생각나는 게 뭐냐고 친구들에게 물어보라. 아마도 그들은 '벌거벗은 클리블랜드의 시민들'이나 '이쑤시게에 꽂힌 감자'보다는 '미술관들'이나 '모나리자', '피카소' 등의 대답을 내놓을 것이다.

우리들의 생각 속에는 '예술 = 미술관들'이라는 선입견이 자리 잡고 있다. 이런 생각은 누군가 갤러리를 벗어난 예술로 큰돈을 벌 때까지는 지속될 것이다.

미술관 밖의 예술을 감상하는 법에 관한 예만으로 책 한 권을 다 채울 수 있을 것이다. 나는 아직 대지 예술^{land art}, 불빛 예술^{illuminations}, 건물외벽 조명 예술^{projections}, 문신, 디지털 아트, 기업 미술^{corporate art}, 디자인과 공예^{design and crafts}에 대해서는 언급도 하지 않았다. 게다가, 집채만한 기계들 옆에 고전적인 로마의 조각들을 진열해놓은 로마의 몬테마르티니 박물관^{Centrale Montemartini}처럼, 전 세계의 수많은 프로젝트들은 전통적인 예술 작품들을 예상치 못한 환경에 전시하고 있다.

예술 도감부터 인쇄물, 고해상도 디지털 스캔들까지 미술관에 가지 않고도 예술 작품들을 감상할 수 있는 다양한 방법들도 마찬가지다. 어떤 이들에게는 예술에 대한 모욕으로 들릴지도 모르지만 반나절을 미술관에서 보내는 것보다 잘 꾸며진 웹사이트를 30분 정도 둘러보면서 예술에 대해 더 많은 것들을 배울 수 있다. 물론 작품들에 대한 정서적인 친밀감의 정도는 다르겠지만.

가상현실을 비롯한 기타 기술들의 발전은 미술관에 발길을 들이기를 꺼려하는 사람들에게 또 한 번의 기회를 제공할 것이다. 많은 미술관들은 이미 그들이 지니고 있는 작품들을 가상현실의 공간에 진열해놓고 있다. 비록 아직은 마우스를 사용하여 진행해야 하는 투박한 느낌이지만 제대로 된 가상현실 헤드셋이 만들어져 나오면 우리들은 인파에 치이지 않고도 전 세계의 유명 미술관들을 여유롭게 둘러볼 수 있을 것이다. 혹은, 포켓몬 잡기[Pokémon GO]에 의해 한층 보강된 것 같은 현실감 넘치는 앱을 생각해보라. 우리 모두 야외로 나가서 나무에 숨겨진 컨스터블[Constable, John, 1776~1837](영국의 풍경화가), 코로[Corot, Jean-Baptiste-Camille, 1796~1875](프랑스 풍경화가)의 작품들을 찾거나 수로에 숨겨진 카날레토[Giovanni Antonio Canal 1697~1768](이탈리아 화가)의 작품들을 낚시로 낚아 올릴 수 있을 것이다.

잠깐, 나는 미술관을 벗어난 예술로 돈을 벌 수 있는 방법을 찾은 것 같다.

여성들은 20세기까지
예술을 직업으로 선택할 수 없었다

예술에 관심이 있는 사람들이라면 수많은 여류 화가들의 이름을 댈 수 있을 것이다.

루이즈 부르주아Louise Bourgeois, 1911~2010, 트레이시 에민Tracey Emin, 1963, 매기 햄블링Maggi Hambling, 1945, 바바라 헵워스Barbara Hepworth, 1903~75, 프리다 칼로Frida Kahlo, 1907~54, 조지아 오키프Georgia O'Keeffe, 1887~1986, 브리짓 라일리Bridget Riley, 1931 등은 20세기에서 21세기에 걸쳐 주위에서 흔히 들을 수 있는 이름들이었다.

분명 예술계가 남성 위주로 돌아가긴 했지만 재능과 인내심이 있는 여성들이라면 꽤 오래 전부터 그곳에서 인정받고 예술을 생계를 유지할 수 있는 생업의 방편으로 삼을 수 있었다.

하지만 이전 세기들에 유명했던 여성 화가들의 이름을 대는 것은

쉬운 일이 아니다. 대다수의 직업에서와 마찬가지로 오랜 세월 동안 여성들은 붓과 정을 잡기 힘들었다. 그렇다고 여성 예술가들이 없었던 것은 아니지만 자신들의 시대에 예술가로 인정받고 그에 합당한 대우를 받는 일은 드물었다.

많은 문화에서 여성들은 유화니 조각 같은 소위 '순수 미술'보다는 전통적으로 장식이나 공예에 관련되어 왔다(순수 예술과 장식 예술의 구분은 역사적인 속물주의가 짙게 깃들여 있다. 유화, 소묘, 조각들, 사진도 어느 정도는 꽤 오래 전부터 보석 장신구, 유리, 도자기 공예에 비해 우월한 예술의 형태로 여겨져왔다. 그에 따라 예술가와 장인의 명칭이 각각 사용되었지만 이런 구분은 르네상스에 기원을 둔 유럽의 편견일 뿐이다. 다른 지역, 문화들에서는 장식 예술도 높은 위상을 지녀왔다). 예를 들자면, 중세시대의 바이외 태피스트리Bayeux Tapestry를 비롯한 뛰어난 자수 작품들은 여성들에 의해—비록 남성들이 기본 도안들을 맡았을지라도—만들어졌다. 이후 세기에도 여성들은 액자들을 만들거나 모델로 일을 하는 등 부차적인 일들을 통해 생계를 유지할 수 있었다. 하지만 그들 스스로가 예술가로 자리매김할 수는 있었을까?

어떤 역사적인 예술품들을 전시하고 있는 박물관들, 혹은 최고가의 경매가 이루어지는 경매장들을 둘러봐도 이를 확인할 수 있는 증거를 발견하기는 쉽지 않다.

그런데 우리들 귀에 익숙한 예술사의 범위를 조금 벗어나 보면 꼭 그렇지만도 않다는 예들을 많이 찾아볼 수 있다. 사실, 예술의 기원

들조차도 종종 여성들과 연관이 있다. 시와 음악에 영감을 불어넣었던(비록 대부분의 경우 남자들에게 불어넣었지만) 그리스의 뮤즈들을 우선 떠올릴 수 있다.

대ᴸ 폴리니우스Pliny the Elder, A.D. 23~79에 의하면 소묘, 그와 더불어 많은 순수 미술의 탄생은 고대 그리스 코린트의 시키온에 살았던 도공 부타데스Butades of Sicyon의 딸 코라Kora의 덕이라고 한다. 코라는 연인의 그림자 윤곽을 따라 선을 그림으로써 그의 얼굴 모습을 남겼고 그녀의 아버지가 그 모습을 점토로 빚었다고 한다.

하지만 코라는 신화에 나오는 인물이고 진짜 인간의 세상에서는 어떨까?

예술사의 어떤 시기든 재능 있는 여성들의 존재가 넘쳤다는 것이 진실이다. 중세시대조차도 여성들(주로 수녀들)은 직물 공예, 자수는 물론 필사본 원고들에 삽화를 집어넣는 일을 맡았다. 하지만 당신의 관례는 예술가들의 이름을 기록으로 남기지 않았기 때문에 전해지는 여성 예술가들의 이름도 찾아보기 힘들다.

르네상스 이후 개인 예술가들이 전면에 부상하기 시작했다. 가장 유명했던(지금도 꽤 유명하다) 여류 화가들 중 한 사람으로 이탈리아 출신인 아르테미시아 젠틸레스키Artemisia Gentileschi, 1593~1656를 들 수 있는데, 신화나 성경에 나오는 풍경을 주로 그렸다.

그녀와 그녀의 아버지인 오라치오 젠틸레스키Orazio Gentileschi는 카라바조Caravaggio, 1571~1610에게서 큰 영향을 받았다. 젠틸레스키가 그린 그림들의 특징인 강한 명암이 받은 영향 중 하나이다. 하지만 그녀는 그저 카라바조를 모방하는 화가는 아니었다. 그녀는 자신만의 뚜렷한 깊이를 지니고 있었다. 여인들이 순종적인 모습이나 유혹의 대상으로만 그림에 등장할 때에 그녀는 그들의 투쟁과 승리를 화폭에 담았다.

그녀의 그림은 주제나 구성에 있어서 언제나 사람들의 관심을 끌었다. 가장 유명한 그림은 유디트Judith가 홀로페르네스Holofernes의 목을 치는(구약 성경에 나오는 이야기로서 자주 그림의 소재로 등장했다) 유혈이 낭자한 장면을 그린 것이다. 끔찍한 장면이지만 더 오싹한 것은 살인을 저지르는 여인과 그녀의 조력자의 차분한 모습이다.

젠틸레스키는 재능 덕분에 아주 유명해져 플로렌스의 피렌체 미술 아카데미Accademia di Arte del Disegno 여성 회원이 되었고 메디치 가문의 전속 화가로 일하다가 찰스 1세의 초상화를 그리기 위해 영국으로 초빙받기도 했다.

수퍼스타 같은 그녀의 위상(부침이 심했던 그녀의 삶은 다양한 소설의

주제가 되기도 했고 영화(아르테미시아: Artemisia, 1997)로 만들어지기까지 했다) 때문에 우리는 당시 여류 화가가 그녀만 존재했던 것으로 착각하기 쉽다. 하지만 그것은 사실이 아니다.

그녀보다 수십 년 전에 소포니스바 안귀솔라Sofonisba Anguissola, 1532~1625는 스페인의 펠리페 2세Philip II의 공식 궁정화가로 위촉을 받았다. 라비니아 폰타나Lavinia Fontana, 1552~1614도 초상화와 성경에 나오는 그림들로 유명했는데 그녀는 그 수입으로 대가족을 부양했다. 페데 갈리치아Fede Galizia, c.1574~c.1630도 초상화를 그려서 생계를 유지했지만 지금은 뛰어난 정물화의 개척자로 더 유명하다.

이들 이탈리아 여류화가들은 다른 여인들이 예술 활동을 추구할 수 있도록 문을 열어놓았다. 유명한 초상화가인 메리 빌Mary Beale, 1633~99과 조안 카릴Joan Carlile, c.1606~79이 바로 다음 세대 화가들로서, 그림으로 생계를 유지할 수 있었다. 빌은 그림 그리는 방법에 관한 책을 출판한 최초의 여인들 중 한 명이었으며 그녀의 제자였던 사라 호들리Sarah Hoadly, 1676~1742도 유명한 화가로, 지금도 영국의 국립 초상화 미술관National Portrait Gallery에 가면 그녀의 작품들을 만날 수 있다.

다음 세기에도 중요한 여류 화가들이 특히 프랑스에서 많이 배출되었다. 가장 두드러지는 사람으로는 엘리자베스 루이 비제 르 브룅Louise Élisabeth Vigée Le Brun, 1755~1842를 들 수 있다. 그녀는 프랑스 혁명이 발발하기 직전 궁중 화가로 일을 했고 로코코 양식으로 그려

진 30여 점의 마리 앙투아네트Marie Antoinette의 초상화를 남겼다. 또한 프랑스 왕실 과학원Royal Academy의 유화, 조각 부문에 동료 초상화가인 아델레이드 라빌 기아드Adélaïde Labille-Guiard, 1749~1803와 함께 입학을 허락받았다. 비제 르 브룅이 남긴 800여 점의 그림들은 세계 유수의 미술관들에 전시되어 있다.

독자들은 '초상화'란 말이 자주 등장하고 있는 것에 의아해 할지도 모른다. 19세기 말까지 대부분의 사회들에서 여성들은 해부학을 공부할 수 없었다. 물론 화실에 앉아서 남자 누드 모델들을 스케치할 수도 없었다. 그런 장면들은 여인들에게 금단의 영역이었다. 더 단단한 성정을 지녔다고 생각되던 남성들은 여성 누드 모델들을 아무 거리낌 없이 그림에 담을 수 있었다.

이런 사정은 여성 화가들이 초상화 이외의 다른 자세를 취한 인물 그림들을 일감으로 얻을 수 없도록 만들었다. 이 시대 여성 화가들이 초상화나 경치, 정물 등에 뛰어난 작품들을 남긴 이유의 일부이다.

19세기가 되면서 여성들을 위한 교육의 기회가 늘어났지만 아직도 그들이 접할 수 있는 것에는 한계(아직도 누드화는 그들의 영역이 아니었다)가 있었다. 하지만 시간이 지나면서 예술원과 화랑들에 그림이 걸리는 여성 화가들의 수가 두드러지게 늘어났다. 일부는 새로운 영역에 진출하기도 했다.

베르트 모리조Berthe Morisot, 1841~95, 마리 브라크몽Marie Bracquemond,

1840~1916, 메리 카사트 Mary Cassatt, 1844~1926는 모두 인상파의 탄생에 기여했고 지금도 높은 평가를 받고 있다. 모리조의 '점심 식사 후 Après le déjeuner or After Luncheon, 1881'는 2013년 경매에서 천구십 만 달러에 낙찰되기도 했다.

여성들은 새로운 예술 형태인 사진 분야에서도 자유롭게 활동하기 시작했다. 오랜 전통과 인습으로 버거운 기존의 예술 형태들과는 달리 장비를 살 여력만 되면 누구나 시작할 수 있는 예술 활동이었기 때문이다.

제네비에브 엘리자베스 디스데리 Geneviève Élisabeth Disdéri, 1817~78는 1840년대부터 다게레오타입 daguerreotype 사진관을 운영하면서 건축물들에 관한 중요한 사진들을 남겼다. 비슷한 시기에 베르타 베크만 Bertha Beckmann, 1815~1901는 사진들을 전시회에서 보여준 최초의 사진가가 되었다.

여성들은 사진을 예술의 한 형식으로 안착시키는 데 남성들만큼 중요한 역할을 하게 되었다. 20세기가 되자 지각변동이라 할 만한 수준으로 여성 사진작가들에 대한 관심이 급증했다. 전시회에서 차지하는 비중뿐만 아니라 그들은 전혀 새로운 방향으로 사진 예술의 방향을 이끌어갔다. 이미 등장한 작가들은 그들의 일부일 뿐이고 이 책의 여러 곳에서 그들의 이름들이 등장할 것이다.

21세기가 좀 진행되자 예술계에서는 가히 성의 평등이 이루어졌다는 말을 해도 좋을 정도가 되었다. 재능이 있는 한 성과 인종은 성

공을 위한 장애가 되지 않았다.

이처럼 여러 나라에서 큰 진보가 이루어지고 있음에도 백인 남성 예술가들에 대한 편향된 평가는 현대 예술—남성 독점주의 시대의 잔재를 털어버렸어야 할 분야인—에서도 아직 그 기미가 남아 있다. 아직도 얼마나 이런 불균형이 존재하는지를 보여주는 유의미한 통계 수치들을 인용하며(2017년 현재 정확한 수치이다) 이 장을 마치고자 한다.

- 남성이 그린 작품들 중 최고가 작품: 2015년 빌럼 데 쿠닝 Willem de Kooning 의 인터체인지 Interchange, 1955 는 3억 달러의 가치를 가진 것으로 평가되었다. 여성이 그린 그림 중 최고가 작품: '흰독말풀/하얀 꽃 No.1 Jimson Weed/ White Flower No.1, 1932 '이 2014년, 4천 4백만 달러에 팔렸다.

- 이제껏 판매된 최고가 작품들 75점 중 여류 화가의 작품 수: 0

- 2007~13년 사이, 미국에서 열린 590회의 전시회들 중에서 여성 화가들에게 주어진 전시회 수: 27퍼센트(예술 분야에서 양성의 평등을 추구해 온 여성 예술가 단체인 '게릴라 걸즈 Guerrilla Girls '가 발표한 수치임)

- 아트리뷰 ArtReview 가 2016년 실시한 '가장 영향력 있는 예술가들 100'인 조사에서 남성 예술인들 비율: 68퍼센트(게릴라 걸즈)

- 조사에 응한 101개의 유럽 박물관들 중에서 여성 예술가들의 작품들을 40퍼센트 이상 전시하고 있는 곳: 2곳(게릴라 걸즈)

진정한 예술가들은
모든 작업을 자신들이 한다

2010년, 테이트 모던^{Tate Modern}의 터바인 홀^{Turbine Hall}에서는 천만 개의 조각들을 전시하고 있었다. 모든 조각들은 직접 사람들의 손으로 만들어지고 채색이 된 자기^{磁器} 작품들로서 각자의 독특한 특색을 지닌 것들이었다. 하나하나 예술 작품들로 불려질 만한 각각의 조각들은 '해바라기씨'라는 제목 하에 전시장 바닥에 깔려져 거대한 회색 카펫을 이루었다.

그 설치 미술 작품은 중국인 예술가 아이 웨이웨이^{Ai Weiwei, 1957}가 만든 것이었다. 하지만 그가 그것을 '만들었다'는 말에는 이론의 여지가 있다. 그가 그 작품을 구상했을지는 몰라도 혼자서 그 작품을 만들려 했다면 평생이 걸려도 불가능했을 것이다. 그는 1,600명의 조각가들과 화가들을 모아서 자신을 위해 그 작품을 만들도록 했다.

일부의 사람들은 이런 점에서 현대 미술을 비난하기도 한다. 종래의 예술가들은 그들 자신의 기예로 평가를 받았다. 하지만 지금의 예술가는 수많은 사람들을 시켜 자신의 작품을 만드는 동안 관리와 방향 설정을 책임질 뿐이다. 아이 웨이웨이도 그런 사람들 중의 한 명이다.

전 세계에는 데미언 허스트Damien Hirst, 1965가 그린 1,400백여 점의 스팟 페인팅Spot Paintings(여러 색깔의 원으로 가득 찬 그림)이 전시되어 있지만 그중 허스트 자신이 그린 그림은 열 손가락으로 꼽을 수 있을 정도다. 브리짓 라일리Bridget Riley, 1931도 무수한 작품을 내놓았지만 눈이 아플 정도로 현란한 기하무늬들을 담고 있는 작품들을 직접 그린다는 것은 애초에 불가능한 일이었다. 앤디 워홀은 자신의 스튜디오인 더 팩토리The Factory에서 실크 스크린, 석판 인쇄, 영화들을 공장처럼 생산해내었다.

예술가들이 다른 사람들의 도움을 받는 일의 기원은 근현대 이전으로 거슬러 올라간다. 시스틴 성당 천정에 그림을 그리기 위해 미켈란젤로는 수많은 사람들의 도움을 받아야 했다. 그들은 채색과 배경 그림의 대부분을 담당했었다.

렘브란트도 커다란 규모의 공방을 운영하고 있었는데 그의 문하생들은 힘든 일의 대부분을 맡았을 뿐만 아니라 때로는 대가 옆에서 일을 하는 대가로 돈을 지급하기도 했다. 로댕도 대부분의 작품들을 위해 스케치와 진흙 모델을 만드는 선에서 손을 떼고 대리석

을 다듬어 작품을 만들거나 청동 주물을 뜨는 작업은 다른 사람들에게 맡겼다. 예술사에는 이런 예들이 수도 없이 많다(물론 반대의 사례들도 많다).

하지만 과거의 조력자들과 허스트가 고용해서 일을 시키는 사람들 사이에는 중요한 차이가 있다. 렘브란트와 로댕이 작품을 만드는 것을 도왔던 사람들은 그들도 예술가로, 독립하기 위해 스승들의 훌륭한 기예를 배우는 중이었다. 하지만 요즈음 예술 활동을 돕기 위해 부름받는 사람들은 비교적 단순하고 아무런 기술이 필요 없는 일들—사무실로 치면 인턴들이 하는 일들에 비교를 할 수 있을 정도의—을 수행한다. 그런 일들은 예술 활동에 진입하기 위한 첫 걸음이라고 치기에는 너무 사소한 것들이다.

일부 비평가들은 아무리 사소한 도움을 받았다 하더라도 문제가 된다고 생각한다. 그것은 우리가 예술가들에 대해 품고 있는 낭만

적인 생각들을 혼란스럽게 만든다. 혼자서 고안하고 몸소 대작을 만드는 외로운 천재의 이미지는 수많은 사람들을 고용해서 일을 시켜놓은 채 작품 현장에서 자리를 비운 예술가의 이미지보다 훨씬 호소력이 있다. 하지만 애석하게도 현실은 낭만적인 생각과는 거리가 멀다.

노먼 포스터Norman Foster가 지은 거대한 건축물들은 그 대가의 자취를 느끼게 하겠지만 수백 명의 종업원들과 도급업자들이 동원되어 건물의 디테일을 완성했을 것이다. 아이폰하면 떠오르는 얼굴이 누구냐고 물으면 스티브 잡스라고 대답하겠지만 아이폰을 설계하고 만드는 데에는 서로 잘 알지도 못하고 잡스도 알지 못했을 수많은 사람들이 관여되어 있었다.

우리들은 노벨상을 받은 유명한 과학자들의 이름들은 알지 모르지만 그들의 업적을 뒷받침하는 실험을 수행한 사람들에 대해서는

알지도, 들어보지도 못하는 경우가 많다. 누구도 진 로든베리^{Gene} Roddenberry가 스타트렉의 모든 에피소드들을 혼자 쓴다거나 빈스 길리건^{Vince Gilligan}이 브레이킹 배드^{Breaking Bad}의 모든 대본을 독차지하리라고 생각하는 사람들은 없을 것이다. 그렇다면 허스트나 라일리, 렘브란트 같은 이들도 창작 활동에 다른 사람들을 끌어들이면 안 될 이유도 없을 것이다.

저작권이나 진품성을 둘러싼 복잡한 문제를 일으킬 소지가 있는 문제이긴 하지만 분명한 것은 이것이 최근에 생긴 문제는 아니라는 것이다.

그렇다고 모든 현대 예술가들이 조력자들의 도움을 받는 것은 아니다. 많은 사람들은 혼자의 힘으로 창작활동을 한다.

2012년 데이비드 호크니^{David Hockney, 1937}는 전시회를 열기 전에 '이곳의 모든 작품들은 작가 자신의 힘으로 직접 만든 것'이라는 성명서를 발표했다. 그의 글은 현대 예술에 있어서 타인들의 도움을 어디까지 받을 수 있는지에 관한 새로운 논쟁을 불러 일으켰다.

하지만 모든 것은 맥락의 문제다. 아이 웨이웨이의 '해바라기씨들' 같은 작품은 작가 혼자의 힘으로 완성할 수 없는 작품에 분명하지만 그렇다고 작업에 참여한 1,600명의 조력자들을 모두 동등하게 작가로서 인정하는 것에도 문제가 있을 수 있다.

조력자들은 예술 세계에 있어서 언제나 필요하고 중요한 존재들이었지만 그들의 도움에 전적으로 의지할 경우 정당한 제작가로 인

정을 받을 수 없는 분야도 있다. 가령, 우울하고 개인적인 시선이 담긴 어떤 인상파 작가의 작품이 여러 사람들의 공동 작업의 결과였다는 것이 드러나면 우리들은 배반감을 느낄 것이다.

유화

우리 조상들의 동굴벽화에서 현대의 추상화에 이르기까지.

세상에서 가장 오래된 미술은
프랑스의 라스코 동굴에 있다

1940년 여름은 프랑스에게 암울한 시기였다. 북부 지방은 나치의 점령 하에 들어갔고 남부 지방도 수만 명이 희생을 치르며 저항하고 있었지만 곧 항복해야 할 형편이었다. 세계사에 기록될 만한 예술적 발견이 이루어지기에는 너무 어울리지 않는 때와 장소였다.

당시 10대 몇 명이 도르도뉴 Dordogne 주 몽띠냑 Montignac 근처의 숲길에서 고성의 비밀 출구를 찾으려고 탐험 중이었다. 하지만 소문으로 전해지던 비밀 출입구 대신 발견한 동굴은 어느 백작의 별장 지하실에서 찾을 수 있는 보화보다도 더 값진 문화 유산들을 담고 있었다.

비밀 출구일 줄 알고 사람이 들어갈 수 있도록 입구를 넓힌 후 내려간 동굴에서 소년들은 믿을 수 없이 매혹적인 예술품들을 발견했

던 것이다. 소년들이 발견한 것은 지금은 그 지역에서 사라진 것들을 포함한 다양한 선사시대의 동물들―말들, 사슴들, 소 떼, 새들, 곰들, 코뿔소―의 벽화였다.

그 발견의 중요성은 아무리 강조해도 지나침이 없었다. 근처에서 발견된 다른 동굴들도 있었지만 라스코Lascaux 동굴의 벽화들은 보존 상태가 양호했고 그림 솜씨도 훌륭했다. 이 동굴들은 외부의 대기로부터 17,000년 정도 격리되어 있었다. 나무가 뿌리째 쓰러지면서 동굴로 통하는 작은 구멍이 생기게 되었고 그것이 마침 호기심 많은 십대들의 눈에 들어오게 된 것이었다. 그들은 850세대에 해당하는 오랜 세월이 흐른 후에 이들 그림을 본 첫 번째 사람들이 되었다.

라스코 동굴 벽화들은 엉성하게 그려진 그림들이 아니라 세련된 예술 작품들이었다. 야수들은 움직이는 모습으로 묘사되었고 발들의 위치도 제대로 표현되어 있었다. 한 수소의 그림은 5미터 크기로 실물보다도 크게 그려져 있었는데 이제까지 알려진 어떤 동굴 벽화의 동물 그림보다 큰 것이었다. 이들 벽화들은 기하학적인 점들과 격자 무늬들로 장식이 되어 있었다. 어떤 이들은 이것을 별자리들의 그림이라고 주장하고 다른 이들은 환각 상태를 표시한 것이라고 말한다. 하지만 그저 예술적인 충동에 의한 장식일지도 모른다. 손길이 닿기 어려운 천정에도 형태들이 그려져 있다. 비계飛階의 사용을 추측하게 하는 대목이다.

왜 동굴에 거주하던 이들이 그곳을 그렇게 장식한 것인지 우리들

은 이유를 알 수 없다. 그들의 이름도, 아니 그들이 이름을 가지고
나 있었는지도 모른다. 단지 그들이 남자였는지 여자였는지, 젊은이
들이었을지 나이든 사람들이었을지 추측만 할 수 있을 뿐이다. 단지
우리는 그들의 세련된 예술적 표현에 입을 다물 수 없다.

제2차 세계대전이 끝난 후 그곳은 일반인들에게 공개되었다. 많
은 사람들이 동굴을 찾았다. 그리고 얼마 지나지 않아 동굴의 벽화
가 사람들의 존재에 아주 큰 영향을 받는다는 것이 드러났다. 끊임
없는 관광객들의 행렬로 인해 생기는 수증기가 동굴에 곰팡이와 이
끼, 진균을 발생시키면서 벽화가 훼손될 위기에 처하게 되었다. 이
에 따라 지금은 실물은 볼 수 없고 동굴 근처의 관광객 센터에 만들
어진 복제 동굴만 공개되어 있다.

이제 동굴 벽화 실물은 세상에서 가장 귀중한, 하지만 실제로 본
사람은 얼마 되지 않는 그림이 되었다.

라스코 동굴의 동물 그림들은 고대인들의 창의성의 가장 유명한
예일 것이다. '인류 예술의 요람'이라는 칭호가 붙여졌고 종종 세상
에서 가장 오래된 그림들로 여겨진다. 하지만 그것은 사실이 아니
다. 그것도 터무니없을 정도로.

1994년에 프랑스 남동부 쇼베의 다른 동굴에서 더 오래된 동물
그림이 발견되었다. 그곳에 그림을 그린 고대인들은 능숙한 솜씨로
야수들을 그리기 전에 그림을 그릴 곳의 벽면을 갈아서 부드러운
면을 만들었다. 사람들의 눈길을 만나기 전에 그 그림들이 얼마나

오랜 세월을 기다려왔는지에 대해서는 의견이 분분했다. 제일 그럴 듯한 추측은 3만 년이었다. 그것은 라스코 동굴의 그림들보다 거의 두 배 가까이 오래 전이다.

가장 최근의 자료에 의하면 그곳에 있는 가장 오래된 그림은 3만 7천 년 전으로 추정되고 있다. 쇼베 동굴의 그림들이 라스코의 벽화보다 덜 유명한 이유는 단지 최근에 발견되었기 때문이다. 그 동굴은 아직 대중들에게 공개된 적이 없다. 라스코 동굴과 마찬가지로 방문객 센터 근처의 복제 동굴만 구경할 수 있다.

속속 새로운 발견들이 이루어짐에 따라 예술의 기원은 점점 더 먼 과거로 소급되고 있다. 멕시코의 엘 카스틸로El Castillo 동굴에서 발견된 붉은 점들은 적어도 4만 8백 년 전 것으로 추정되고 있다. 조각 예술들도 비슷한 기간으로 거슬러 올라간다.

2008년에 발견된, 소위 '홀레 펠스 비너스Venus of Hohle Fels'라고 불리는 조각품은 맘모스의 상아로 풍만한 여체의 모양을 조각한 것이다. 이는 독일 남부 지방에서 발견된 많은 인체, 동물 모양 조각들 중의 하나인데 4만 년 전의 것으로 추정된다. 그 모양을 조각하기 위해서는 수백 시간이 걸렸을 것이다. 즉 그 조각물은 상아를 만지작거리던 어떤 사람에 의해 우연히 만들어진 형태가 아니라 뛰어난 재주를 가진 사람이 인내심을 가지고 삼차원적인 조형물을 형상화해낸 것이다.

왜 이 조각물이 만들어졌는지에 대해서는 다양한 추측들이 있다.

하지만 누구도 정확한 대답을 내놓지는 못했다.

　오직 유럽에서만 예술이 처음 꽃을 피웠다는 것이 오랜 중론이었다. 하지만 최근 인도네시아에서의 연구는 그런 생각을 뒤집었다. 처음에는 1만 년 전의 것들로 추정되었던 술라웨시Sulawesi 섬의 동

굴 그림들과 손자국들이 2014년에 실시된 좀 더 정밀한 조사에서 우라늄 붕괴^{Uranium decay} 방식을 통해 연대측정을 한 결과 4만 년 전의 것들로 판명이 되었기 때문이다. 그것은 스페인 동굴의 점들과 독일의 인체 조각과 거의 같은 시기이고 쇼베의 그림들보다는 약간 더 오래전이다.

만약 그런 연대가 사실이라면 고대 예술의 역사는 새로 씌어져야 한다. 이제까지는 유럽에서 발흥發興한 예술적 자각이 나머지 세상으로 퍼져간 것이라고 생각되었지만 새로 발견된 사실에 의하면 수천 마일 떨어진 곳에서도, 아니면 어쩌면 더 이전에 사람들은 그들의 동굴에 그림을 그리고 있었던 것이다.

이것은 두 가지 가능성을 제시한다. 첫째, 지구의 반대편에 있는 별개의 그룹들이 그림을 그리고 싶은 충동을 느꼈을 수도 있다. 혹은, 이것이 좀 더 그럴듯한 가설이지만, 두 그룹들이 이전에 이미 그런 기예를 습득하고 있던 다른 한 부족에서 갈라져 나온 무리라는 것이다. 그런 사실을 입증할 어떤 증거도 아직 나온 바는 없지만 우리의 창의성의 원천이 결국에는 6만 년 전 인류가 퍼져 나온 아프리카나 중동으로까지 거슬러 올라간다는 것은 참 그럴듯한 생각이다.

또 다른 반전도 있다. 점차 드러나는 증거들에 의하면 현생 인류만이 창조의 욕구를 가지고 있었던 것은 아니라는 것이다. 많은 학자들은 네안데르탈인들^{Neanderthals}도 예술적인 표현을 할 수 있었다고 생각한다. 이를 뒷받침하는 가장 설득력 있는 증거가 2014년,

세인트미카엘 동굴^{Gibraltar cave}에서 발견되었다. 이곳에는 네안데르탈인이 벽에다 추상적인 무늬들(뉴스 편집자들과 만화가들에게 흥미로울만한 점은 그 무늬들이 트위터에 흔히 사용되는 해쉬태그 모양과 닮았다는 점이다)을 새겨놓았다. 그런 모양들은 적어도 3만 9천 년 전, 즉 라스코나 쇼베 동굴보다 이전의 것으로 추정된다.

그런데 알 수 없는 이유로 동굴 벽에 새겨 놓은 격자무늬들이 예술이라고 불릴 수 있는 것일까?

어떤 이들은 그렇다고 얘기를 할 것이고 어떤 이들은 반대할 것이다. 하지만 확실한 것은 우리 현생 인류들이 등장하기도 전에 네안데르탈인들은 복잡한 상징들을 벽에다 새기고 있었던 것이다. 엘 카스틸로^{El Castillo} 동굴에서 발견된 붉은 점들도 어쩌면 네안데르탈인들이 남긴 흔적일지도 모른다.

가장 오래된 예술 형태의 증거는 더 오래 전, 심지어 삼백만 년 전으로 거슬러 올라갈 수 있을지도 모른다. 이때는 인류가 출현하기 전, 다양한 형태의 직립 원인들이 아프리카 대륙을 방랑하고 있을 때였다.

1925년에 한 아마추어 인류학자가 남아공화국의 마카판 계곡^{Makapan Valley}을 살펴보고 있었다. 오스트랄로피테쿠스 아프리카누스^{Australopithecus africanus}의 뼈들 옆에서 그는 주목할 만한 돌을 하나 발견했다. 후에 마카판 조약돌이라고 알려지게 된 적갈색의 벽옥^{碧玉} 계열 돌조각은 손에 쥐기 딱 알맞은 크기였다. 원인의 손에 의해 만

94

들어진 것이 아닌, 자연적인 침식에 의한 것이 분명했지만 돌에 나 있는 몇 가지 자국들은 그것을 얼굴처럼 보이게 만들었다. 하지만 원인들 중 누군가 강가에서 그 조약돌을 주워 동굴로 옮겨온 것이 분명했다.

그들은 돌이 보여주는 얼굴 모양을 알아보았던 것일까? 그것은 자아의식의 발생, 자연에서 특정한 유형을 읽어내는 경향을 보여주는 최초의 징후였다. 현생인류의 두뇌는 이런 일에 아주 유능하다. 화성 사진에서 사람의 얼굴을 보았다는 이야기나 토스트에서 찾아낸 마리아의 모습은 뉴스에도 자주 등장하는 소재다.

원인들 중 한 명이 얼굴 모양의 조약돌 하나를 강가에서 발견해 동굴로 옮겨왔다고 치자. 그게 예술과 무슨 상관이 있는가?

어떤 사람들은 그 돌을 마르셀 뒤샹의 소변기에 비교한다. 아무 의미도 없었지만 누군가 중요성을 부여하자 그것은 예술 작품이 되었다. 마찬가지로 그 돌 조각도 강가에 널려 있던 수백만 개 중 하나에 불과했지만 누군가 그것이 중요한 의미를 지니고 있다고 알아본 존재가 있었다는 것이다.

여기에는 물론 논쟁의 여지가 있다. 최근 그 돌을 전시했던 대영박물관British Museum도 그 문제로 논란에 휘말린 적이 있었다. 원래 그 전시회의 제목은 '남아공화국: 삼백만 년에 걸친 예술의 나라South Africa: Three Million Years of Art'였지만 결국 나중에는 '남아공화국: 예술의 나라South Africa: the Art of a Nation'로 희석해야만 했다. 예술이 무엇이냐

는 열면 토론을 거친 결과였을 것이다.

마카판 조약돌이 예술 작품이냐 아니냐를 따지는 것은 정작 흥미 있는 관점을 놓치는 일일지도 모른다. 수백만 년 전에 존재했던 한 존재의 행동을 우리가 직관적으로 읽어낼 수 있다는 것, 그렇게 오래 전 과거에서 우리가 기본적인 인간의 자질이나 창의적인 생각을 추론할 수 있다는 것이 어떤 정의定義나 의미에 대한 토론보다 더 놀라울 수 있는 것이다.

정물화는
지루하고 상상력이 결핍된 분야다

미술관을 둘러볼 때 정물화 쪽은 무시하기 쉽다. 세례 요한의 피투성이 목을 받아들고 있는 살로메나 윌리엄 터너^{Joseph Mallord William}가 그린 폭풍우가 몰아치는 바다의 장관들을 제쳐두고 누가 한 무더기의 과일들이 담긴 그릇 그림을 보려고 할 것인가? 대부분의 정물화들은 너무 실물과 비슷하다. 사진을 들여다보는 것과 별 차이가 없어 지루할 뿐이다.

물론 이런 주장은 정물화의 모든 것을 표현하지 못한다. 눈에 보이는 것이 전부는 아니다. 가장 유명한 정물화의 주제는 꽃들과 과일들일 것이다. 원예에 관한 지식이 조금이라도 있는 사람들이라면 그런 주제를 다루고 있는 많은 정물화들을 보고 의아해하며 뒤통수를 긁을 것이다. 화가들은 보통 그런 그림들을 그리기 위해 일 년 정

도를 작업하기 때문에 한 계절에 모두 보일 수 없는 꽃, 열매들이 한 화폭에 담기는 경우가 많기 때문이다(원예가로도 일을 했었던 라헬 라위스Rachel Ruysch, 1664~1750 같은 네덜란드 화가는 조심스럽게 꽃을 보관했다가 소재들의 시간상의 불일치를 해결했다). 어떤 의미에서는 그릇에 담겨있는 과일 그림들은 '비너스의 탄생'이나 반 고흐의 '별이 빛나는 밤'처럼 철저한 상상의 산물일 수도 있다.

정물화는 정물들의 그림이라고 부르는 것이 더 정확할지도 모른다. 많은 정물화들이 다양한 시기의 다양한 대상들을 보고 그린 것들을 합쳐놓은 것이다. 어떤 화가들은 미술 시장에 빨리 작품들을 내놓기 위해 똑같은 꽃과 과일들을 반복해서 그린다. 네덜란드 그림에서 자주 등장했던 튤립은 오랜 기간 천문학적인 가격을 유지했기 때문에 그 꽃을 그리기 위해서는 실물이 아닌 카피북을 사용해야만 했었다.

소박한 정물화 한 점에도 숨겨진 의미가 깃들어 있을 수 있다. 포도는 생식력의 상징이기도 했지만 예수님의 피를 상징하기도 했다. 복숭아 역시 생식력을 상징했지만 레몬은 정절을 의미했다. 사과와 무화과는 성경에서 자주 상징된 대로 유혹과 겸손을 표현하는 것이기도 했다. 하지만 자신의 능력을 뽐내고 싶은 화가들에게 배는 그저 실감나게 그려진 사실적인 배로 등장한다.

16~17세기에 유행했던 정물화의 한 흐름은 죽음과 몸의 유약함을 주제로 다루었다. 바니타스Vanitas화라고 알려진 그 그림들은 인

생의 유한함을 꽤 뻔히 보이는 상징들로 표현했다. 두개골이나 모래시계가 그런 예이다. 불이 꺼진 초나 썩어 들어가는 과일들도 자주 등장을 했다. 나비는 삶의 덧없음이나 예수님의 부활을 상징했고 악기들은 지상에서 몇 곡 연주를 한 후 끝나는 것 같은 인간 존재의 허무함을 보여주었다.

마리아 판 오스터르베이크Maria van Oosterwijck, 1630~93가 1668년에 그린 바니타스-정물은 바니타스화의 전형적인 예로서 의에 열거된 모든 상징들 외에도 몇 가지를 더 담고 있다.

카라바조는 고전시대 이후 잊혀진 듯했던 정물화라는 장르를 부흥시킨 인물로 여겨진다. 그의 '과일 바구니Basket of Fruit c.1559'는 사

과, 포도, 무화과, 마르멜루^{marmelo}, 복숭아(모두 여름 과일들이다)가 담긴 버들가지 바구니가 선반 위에 올려져있는 모습을 그린 것이다. 어떤 역사가들에 의하면 모두 비밀스런 메시지를 담고 있는 과일들이었다. 모두 병이 들었거나 벌레가 먹은, 썩은 과일들이었다.

바니타스화의 상징들일 수도 있었겠지만 어떤 이들은 카라바조가 당시의 교회의 모습을 빗대어 표현한 것이라고 주장한다. 그가 나중에 그린 '돌 선반 위의 과일들 정물^{Still Life With Fruit on a Stone Ledge, 1605~10}'은 비틀린 서양 호박과 즙이 흥건한 분홍빛 과일 등, 십대들이라도 눈치챌 수 있을 외설적인 상징으로 가득하다.

정물화의 기원은 다른 장르 못지않게 흥미롭다. 또한 어떤 면에서는 가장 오래된 그림의 형태이기도 하다.

이전에도 언급했듯이 고대 이집트인들의 무덤 벽은 농익은 과일, 야채, 곡식들의 그림으로 장식이 되곤 했다. 사자들이 저승으로 갈 때 사용하기 위한 식량들인 셈이었다. 로마인들은 집을 실감나는 과일과 와인의 이미지들로 장식을 했다.

기독교가 퍼지면서 유럽의 화가들은 정물을 기피하게 되었다. 화가들의 역할은 언제나 성경에 등장하는 장면을 그리는 것이었다. 만약 과일이 그들의 그림에 등장했다면 이브의 사과였거나 예수님의 부활을 상징하는 석류였을 것이다. 르네상스 시대에 들어서도 정물화는 그림들 중 가장 저급한 분야로 여겨졌다.

하지만 기독교는 정물화의 부흥을 불러일으키기도 했다. 개신교

가 널리 힘을 얻게 되면서 예수님과 그의 제자들을 형상화하는 것에 대한 거부감이 번졌다. 성경에 우상들과 이미지들을 섬기지 말라는 구절이 있기 때문이었다. 개신교가 득세한 나라들—특히 네덜란드—에서 화가들은 다시 세속적인 주제들을 다루게 되었다. 만약 독자들이 17세기에 그려진 과일이 담긴 그릇을 보았다면 아마도 그것은 네덜란드 화가가 그렸을 가능성이 크다.

하지만 주목할 만한 예외가 있었으니 조금 후에 등장한 장 바티스트 시메옹 샤르댕Jean-Baptiste-Siméon Chardin, 1699~1779이 그린 정물화들이다.

그의 매혹적인 정물화에는 종종 숨겨진 긴장감(1728년 작인 '가오리'를 보라)이 느껴진다. 이 시기 정물화에 대한 인기에도 불구하고 이 장르는 여전히 다른 예술 형태들의 부차적인 존재로 여겨졌다.

19세기 말, 폴 세잔Paul Cézanne, 1839~1906은 거의 혼자서 정물화의 부흥을 불러 일으켰다. 그는 묘하게도 모든 가능한 관점에서 정물화를 그리곤 했다. 걱정될 정도로 기울어진 식탁, 위와 옆에서 동시에 보여지는 빵들, 이제라도 무너져 내릴 것 같은 사과 더미. 세잔은 우리가 생각하는 모습이 아니라 실제로 우리 눈에 보이는 방식으로 사물을 보여주고 싶어 했다.

그때까지의 정물화는 한 순간의 고정된 시점에서 완벽한 구도 하에 있는 대상들을 묘사했다. 하지만 우리가 실제로 사물들을 볼 때는 우리의 머리가 흔들릴 수도 있고 우리의 눈은 사물을 훑어 볼 것

이다. 우리는 한쪽 각도에서만 정보를 받아들이는 것이 아니라 여러 각도에서 정보를 받아들인다.

세잔의 뛰어난 통찰은 입체파를 비롯한 다른 예술 운동의 탄생의 토대가 되었다. 세잔이 그린 이상한 과일들은 정물화가 눈앞에 보이는 사물을 있는 그대로 아무 생각 없이 모사模寫하는 따분한 분야가 아니라는 것을 보여주는 또 하나의 좋은 예이다.

나는 지금까지 정물화가 반드시 있는 모습 그대로 사물을 그리거나 따분한 장르만은 아니라는 것을 보여주려 했다. 백번 양보해서 정물화가 있는 대로의 사물을 묘사해 놓았다고 해도 좀 여유있게 그 그림들을 찬찬히 들여다보면 어떨까?

우리는 우리들이 주의를 기울이지 않는 사물들에 둘러싸여 있다. 당신은 벌레 먹은 곳이 있지 않나 흘끗 살펴보는 것 외에 꼼꼼히 사과를 들여다보는가? 왜 꼭지 쪽으로 갈수록 사과 껍질의 색조가 바뀌는 것일까? 왜 한쪽이 다른 쪽보다 더 붉은색을 띠는 것일까? 사과 전체에 흩뿌려져 있는 작은 흰색의 점들은 무엇일까?

자세히 들여다볼 시간만 있다면 사과 하나 안에도 무궁무진한 세상이 깃들어 있다. 정물화는 우리가 너무 익숙해서 간과하기 쉬운 것들을 주위 깊게 바라보고 재평가하라고 권한다. 목이 잘린 성자를 쳐다보는 것보다는 훨씬 의미 있는 일이 아닌가?

카라바조는 촛불 밝혀진 장면을 통해 미술을 영원히 바꾸어 놓았다

처음으로 대가들의 그림을 접하는 사람들은 약간 혼란을 느낄지도 모른다. 그들의 눈에는 티치아노Titian나 루벤스, 렘브란트의 그림들이 모두 비슷하게 보일 것이다. 하늘에서 내려오는 아기 천사들, 너울거리는 가운 자락들, 맥락도 없이 드러낸 젖가슴들. 그런데 카라바조의 경우에는 이야기가 좀 다르다.

그 이탈리아인 화가는 동시대 다른 화가들과는 여러 면에서 달랐다. 그중 하나는 그의 성격이었다. 그는 예측불허의 인물이었고 그의 적들을 말은 물론 육체적으로도 공격했다. 다른 어떤 화가들보다 경찰 신세를 많이 졌고 로마에서 한 젊은이를 숨지게 한 후(아마도 살인을 했을지도 모른다) 도피 길에 올라야 했다.

누구의 제재도 받지 않고 살았던 그의 삶은 그림에도 그대로 나타

났다. 그와 동시대의 화가들이 이유도 없이 여성들의 젖가슴을 드러내던 때(루벤스, 당신 이야기를 하는 거야) 카라바조의 그림에는 단 한 차례도 나신裸身이 등장하지 않았다. 하지만 그는 그가 살던 동네의 창녀를 모델로 성모마리아를 그렸고 프레스코화는 손도 대지 않았다. 그는 단 하나의 그림에만 사인을 남겼고(그나마 목이 잘린 성인이 흘린 피 속에 눈에 띄지 않게 감추어져 있다) 스케치를 남기지도 않았으며 초상화도 몇 점 그리지 않다. 그는 어떤 구속도 거부하는 화가였지만 명암의 강렬한 대조를 사용하는 화법chiaroscuro: 명암법 明暗法은 사람들의 시선을 끌어왔다.

그의 전형적인 그림들에서는 짙은 그늘이나 칠흑 같은 어둠을 배경으로 등장인물들의 얼굴만이 한쪽에서 비치는 빛에 환하게 노출되어 있다. 그의 그림은 보는 이들에게 충격으로 다가온다. 아주 개인적이면서도 동시에 위협적인 느낌을 준달까?

카라바죠 이전에도 이런 기법을 사용한 화가들이 있었지만 강렬함과 리얼리즘에 있어 새로운 차원으로 올려놓은 이는 그였다. 카라바조가 명암을 이용해 그림을 그린 방식은 가수들 속에 새로 등장한 엘비스 프레슬리처럼 그를 여타 화가들로부터 두드러지게 만들었다.

그의 명암이 뚜렷한 그림들에는 특이한 점이 있다. 광원光源이 전혀 보이지 않는다는 것이다. 그의 그림이 보여주는 강렬한 명암의 대조는 촛불 빛으로 가능한 것이 아니었다. 그림 속의 빛은 촛불에

서 나오는 빛이라기에는 너무 강력하고 방향성이 있다. 그것은 암실을 뚫고 들어오는 태양빛이다.

카라바조는 1610년에 사망했다(그의 마지막도 흥미롭다. 그는 1610년 38세의 나이에 갑자기 사망했다. 원인은 기록에 남아 있지 않지만 말라리아, 장 질환, 납 중독, 칼싸움에서 얻은 상처의 악화, 매독, 그의 많은 적들에 의한 피살(바티칸과 몰타 기사단Knights of Malta 까지 연루된 음모설이다.) 등 다양한 이유들이 거론된다).

야외로 나온 화가들은
인상파들이 최초다

모네의 '인상, 해돋이Impression, Sunrise, 1872'는 여러 번 봐야 그 느낌
이 제대로 전달되는 작품이다. 처음 그 그림을 마주하면, 뭐랄까, 약
간 껄끄러운 느낌을 받게 된다. 회색, 파란색, 오렌지색이 되는 대
로 칠해진 것 같은 화폭에는 흐릿한 모습의 세 척의 나룻배들이 전
경에서 멀어져 간다. 가장 선명한 것을 찾아봤자 화가의 서명밖에는
이렇다 할 것이 없다. 마치 아직 마무리가 끝나지 않은 작품처럼 보
일 지경이다.

비평가들의 생각도 크게 다르지 않았다. '인상, 해돋이'는 1874
년 가장 유명한 전시회들 중 한 곳에 출품이 되었었다. 함께 출품
한 30명의 화가들 중에는 모네를 비롯, 드가Degas, 1834~1917, 카미유
피사로Pissarro, 1830~1903, 르누아르Renoir, 1841~1919, 시슬레Sisley, 1839~99

등이 있었다. 누구랄 것 없이 당시에는 주목을 받지 못하는 사람들이었다.

화가이자 비평가였던 루이스 르로이Louis Leroy는 모네의 그림을 콕 집어서 "벽지 디자인을 위한 기초 그림도 이 바다 장면보다는 나을 것이다"라는 혹평을 안겼다. 전시회에 나온 다른 많은 작품들도 역시 느슨한 이미지들을 눈에 확연한 붓 자국, 음울한 분위기와 함께 보여주고 있었다.

루이스 르로이는 모네의 그림 제목을 이용해서 그 전시회를 '인상주의자들의 전시회'라고 비꼬았다. 조롱하기 위해 붙여진 이름이 새로운 예술 사조의 이름이 되는 경우가 많았는데 이번에도 마찬가지였다(르로이는 '인상주의자'라는 이름을 전면으로 끌어내었지만 그가 그 말을 사용한 최초의 인물은 아니었다. 이미 이전에 도비니Daubigny, 1817~78와 마네Manet, 1832~83는 자신들의 작품을 설명하기 위해 그 말을 사용했었다.)

모네의 '인상, 해돋이'의 매력을 제대로 느끼려면 얼마간 그것에 시간을 투자해야 한다. 흐릿한 보트의 형체와 현실적이지 않은 색들이 정밀한 풍경화보다 더 실제처럼 느껴지는 순간이 있을 것이다. 모네는 물에 반영되는 일출의 정수—우리의 두뇌가 무엇을 보라고 명령하기 전에 우리의 눈이 볼 수도 있는 것—를 포착했다. 이것이 인상주의의 핵심이다. 그런 작품들은 예술가의 앞에 펼쳐진 것과 그의 안에 있는 것을 보여준다. 인상파 화가들은 덧없을 정도로 짧은 순간들을 포착하여 빛과 분위기, 느낌으로 담아낸다.

인상파의 그림들은 오랫동안 사람들을 반목하게 만들었다. 어떤
이들은 그들의 대담한 새 방향을 환영했지만 어떤 사람들은 너무
급진적인 변화라며 마땅치 않아 했다.

'참을 수 없는 흉물스러움', '웃기면서도 끔찍한', '불행한 질병의 희생자들', ─이 새로운 화풍에게 사람들이 퍼부었던 통렬한 비난의 말들이다. 그중에서도 나는 1883년 7월 무명의 독자가 런던에서 열렸던 인상파 전시회에 대한 자신의 감상을 데일리 크로니클^{Daily} ^{Chronicle}지에 보낸 글이 제일 재미있다.

그에 의하면 드가의 댄서들은 '제대로 된 모습도 아니고 구도도 비율도 엉망인 흉측한 빨강머리 발레 소녀들'이었고 인상파의 원조인 마네는 '이제껏 우리가 본 최악의 추남 추녀 스페인인들의 습작 (스페인 발레, Le Ballet espagnol, 1862)'을 출품했다. 그는 자신이 본 전시회가 '그런 그림을 처음이자 마지막으로 본 기회'였기를 바란다며 글을 맺었다. 그는 그 후 얼마나 큰 실망을 맛보아야 했을까.

지금 그와 같은 생각을 하는 사람들은 거의 없을 것이다. 최고의 인상파 작품들은 사람들로부터 존경과 사랑을 받는 예술 작품들이 되었을 뿐만 아니라 우리 인류의 가장 훌륭한 성취들 중의 하나로까지 여겨지고 있다.

이들 작품들이 이렇게 큰 사랑을 받는 이유들은 여러 가지가 있겠지만 그것들이 만들어지는 환경도 아마 큰 이유들 중의 하나일 것이다.

인상파 화가들은 실외에서, 말 그대로 자연을 들이마신 후 그것을 화면에 쏟아내는 작업을 하는 것으로 유명하다. 예외적인 인물도 있지만(드가가 가장 대표적인 인물이다) 거의 대부분 그들은 야외에서 작

업한다.

그들이 나중에 얻게 된 유명세 때문에 우리들은 그들의 작품을 예술가들이 기존의 작업실 대신 야외로 나와 그림을 그리게 된 거대한 흐름의 첫 번째 파고로 생각한다.

물론 그들 이전에도 몇몇 주목할 만한 선례들이 있었다. 가장 주목할 만한 것은 바르비종파$^{Barbizon\ school}$로 프랑스 북쪽 지방인 바르비종에 모여 그림을 그리던 화가들을 들 수 있다. 테오도르 루소$^{Théodore\ Rousseau,\ 1812~67}$, 장프랑수아 밀레$^{Jean-François\ Millet,\ 1814~75}$, 샤를 프랑수아 도비니$^{Charles-François\ Daubigny,\ 1817~78}$ 등이 주요 인물들이었다.

이들은 인상파가 태동하기 직전인 19세기 중반에 활동을 했다. 교외로 나가 그림을 그리기 좋아했던 친구들의 모임이었다. 바비종은 파리에서 그리 멀지 않지만 1만 7천 헥타르의 훼손되지 않은 퐁뗀느블로Fontainebleau 숲에 둘러싸인 이상적인 장소였다.

여름 몇 달 동안 화가들은 낮에는 나무와 계곡, 바위와 들판에서 그림을 그리고 저녁에는 그들이 낮 동안 발견한 것들에 대해 대화를 나누며 교제를 즐겼다.

이런 화가들의 행동은 지금의 시각으로 보면 아무 이상할 게 없는 활동이지만 제약 없이 자연에서 그림을 그린다는 것은 당시로서는 굉장히 급진적인 일이었다. 제대로 된 화가라면 화실에서 그림을 그려야 하는 분위기였고 자연보다는 좀 더 그릴 만한 소재들을 찾아

야 했다. 물론 풍경화는 이전부터 존재했지만 19세기까지는 야외의 장면들도 화실에 전해지는 전통적인 규범에 따라 그려야 했다. 풍경화를 전시하려면 오랫동안 준수되어 온 화면의 구성과 배치를 따라야 했다. 화가들은 얼마든지 언덕과 계곡들을 그릴 수 있었지만, 가령 피크닉을 즐기는 부유층의 모습 혹은 고대 신화에 나오는 장면들처럼 화가가 그리고 싶은 그림들의 이상적인 배경으로서만 그런 경치들은 등장했다. 그런 그림들에 나오는 자연의 모습은 갑갑한 느낌을 주었다.

19세기가 시작되자 영국의 존 컨스터블John Constable, 1776~1837과 조지프 말로드 윌리엄 터너JMW Turner, 1775~1851, 미국의 토마스 콜Thomas Cole, 1801~48 등의 화가들은 자연을 그림의 전경으로 내세우기 시작했다. 이제는 바닷가에서 부서지는 파도나 뒤틀리고 이끼로 뒤덮인 문설주 같은 광경들이 그림의 주된 소재로 등장할 수 있게 되었다. 심지어 구름들도 훌륭한 소재가 될 수 있었다.

하지만 그런 그림들이라 하더라도 실외에서 그려지는 경우는 드물었다. 밖에서 스케치를 할 수는 있었겠지만 나머지 대부분의 어려운 부분들은 실내로 돌아와서 작업이 이루어졌다.

프랑스 풍경화의 거장인 장바티스트 카미유 코로Camille Corot, 1796~1875도 그런 식으로 작업을 했다. 퐁텐느블로 숲에서 그림을 그리기는 했지만 전시회를 찾아올 관람객들의 취향에 맞도록 화실에서 다시 손질했던 것이다.

이런 이유가 바르비종파를 특별하게 만들었다. 그들은 진정으로 야외에서 그림을 그리기 시작한, 그리고 그들의 눈에 비친 자연을 충실하게 화폭에 담으려한 첫 번째 화가들이었다.

왜 그렇게 오랜 세월이 지난 후에야 바르비종파 같은 화가들이 나타난 것일까? 야외에서 그림을 그리는 데는 많은 제약이 따른다. 갑자기 소나기가 오거나 돌풍이 일어 캔버스와 도구들을 망칠 수 있다. 수시로 바뀌는 구름이나 일조량도, 특별히 며칠씩 걸려 그리는 그림이라면, 도움이 되지 않기는 마찬가지다. 새똥이 캔버스에 떨어지는 일이나 각다귀 떼의 성가심도 견뎌야 하고 화구를 들고 다니는 것도 보통일이 아니다. 캔버스와 이젤도 문제지만 가루로 된 안료들과 기름, 그것들을 섞어 물감을 만드는 그릇 등을 다 지니고 다니려면 마차가 필요할 지경이다. 물론 절대로 극복할 수 없는 문제들은 아니었지만 야외에서 창작활동을 하는 데 큰 방해가 되는 일들임에는 틀림없었다.

하지만 1841년에 튜브로 물감이 나오면서 이런 불편함들이 획기적으로 개선되었다. 미국에서 태어났지만 영국에서 초상화가로 일하던 존 고프 랜드John Goffe Rand, 1801~73는 최초로 주석 튜브 안에 물감을 넣어 사용하는 방안을 생각해냈다. 그의 발명 이전에는 화가들은 안료와 기름을 섞어서 자신들이 사용할 물감을 만들어야 했고, 사용하다 남은 물감은 동물의 방광으로 만든 밀폐 용기에 보관해야 했다. 깔끔한 것을 좋아하는 사람들에게는 고역이 아닐 수 없었다.

화가들은 화실에서 그림을 그릴 때도 온갖 잡동사니에 둘러싸이게 마련이다. 밖으로 그림을 그리러 나올 때는 상황이 더 복잡해졌을 것이다.

하지만 튜브 물감이 180도로 사정을 바꾸어놓았다. 기름과 안료가 섞인 채로 간편하게 튜브 안에 들어 있었고 사용하고 난 뒤에는 뚜껑을 닫아 보관하면 그뿐이었다.

비슷한 시기에 다리를 접어 넣을 수 있고 화구들을 넣을 수 있는 수납함까지 달린 간편한 가방형 이젤이 발명되었다. 갑자기 온 세상이 화실이 된 듯했는데 르노와르는 이런 사정을 다음과 같이 표현했다.

'튜브 물감이 없었더라면 인상파는 존재할 수 없었을 것이다.'

하지만 바르비종파 화가들은 튜브 물감이 널리 사용되기 전에 이미 야외에서 그림을 그리고 있었다. 물론 튜브 물감은 그들의 불편함을 많이 줄여주었고 다른 화가들도 그들과 함께 숲에서 그림을 그리도록 해주었다. 모네, 르노와르, 시슬레, 프레데리크 바지유$^{Bazille, 1841~70}$ 등은 파리에서 미술공부를 하면서 바르비종을 찾아왔던 화가들이다. 그들은 그곳에서 기존의 미술계에 의해 인정되어 온 학문적인 모티프들보다는 자연에 의해 이끌려지는 빠르고 자연스러운 붓놀림을 배웠다. 그러한 기법들이 인상주의로 가는 중요한 단계가 되었음은 물론이다.

반 고흐는
그의 귀의 일부만을 잘랐다

　정신적인 고뇌가 극에 달한 반 고흐가 자신의 한쪽 귀를 잘랐다는 것은 예술에 문외한일지라도 아는 사실일 것이다. 그것은 사실이었다. 당시의 기록들과 그를 알았던 사람들의 증언으로 남아 있을 뿐만 아니라 그와 관련한 작가 자신의 작품(귀에 붕대를 감은 자화상$^{Self-Portrait\ with\ Bandaged}$)은 그의 최고의 걸작들 중의 하나이다.

　1888년 12월 23일, 가장 어두운 시기를 겪고 있던 고흐는 자신의 귀에 자해를 감행했다.

　그런데 아마추어 탐정인 베르나데트 머피$^{Bernadette\ Murphy}$(2016년 《반 고흐의 귀: 감추어진 이야기》를 펴내었다)가 오랫동안 사람들 사이에서 인정되어왔던 고흐의 부상에 관한 내용을 뒤집었다. 그는 고흐가 귓불만이 아니라 거의 귀 전체를 잘라냈다는 것이다.

　결정적인 증거는 인턴 시절 그를 치료했던 의사인 펠릭스 레이Felix Rey의 편지를 다시 찾아낸 것이었다. 1930년대에 어빙 스톤Irving Stone이 고흐의 자서전(《열정의 랩소디Lust for Life》, 커크 더글러스가 반 고흐 주연을 맡아 영화로도 만들어졌다)을 쓰기 위해 레이에게 도움을 구하자 레이는 기억에 의지해 고흐의 상처를 편지에 그려 보냈었다.

　그의 짧은 편지에는 두 개의 그림이 그려져 있었는데 하나는 귀에 칼날이 들어온 방향을 설명하는 것이었고 다른 하나는 결과로 벌어진 상황을 묘사한 것이었다. 두 장의 그림 모두 약간의 귓불만 남긴

채 귀가 거의 절단된 모습이었다.

그의 발견은 고흐가 약간의 상처만 입었을 것이라고 생각해온 종래의 견해를 뒤집었다. 비록 50년 전 일을 기억해낸 것이었지만 의사의 그림은 암스테르담의 반 고흐 박물관에서까지 인정받았고 BBC 다큐멘터리에 의해 신빙성이 주어졌다. 지금은 그 불운한 화가의 자해가 이전에 생각되던 것보다 훨씬 심각한 것이었다는 것을 누구나 인정하고 있다.

머피가 밝혀낸 사실은 그뿐만이 아니었다. 반 고흐는 잘라낸 귀를 천에 싸서 레이첼이라는 이름의 동네 매춘부에게 주었다고 알려져 왔지만 여인의 가계를 추적한 머피에 의하면 레이첼은 가브리엘라라는 이름의 가정부가 잘못 알려진 것이라고 한다. 흥미로운 점은 그녀도 개에게 큰 부상을 입은 적이 있었다.

전문가들의 의견 덕분에 반 고흐에 얽힌 미스터리는 종결을 짓는 것처럼 보였지만 그의 삶에는 아직도 본격적인 연구나 음모론을 적용해 볼 여지들이 많이 있다.

오랫동안 떠도는 소문에 의하면 고흐의 친구이자 동료 화가인 폴 고갱이 언쟁 도중 휘두른 칼이 고흐의 귀를 잘랐다는 주장도 있다. 말싸움을 벌이다가 흥분한 김에 칼을 잘못 휘둘렀다는 것이다. 두 사람은 고갱의 평판을 지키기 위해 고흐가 자신의 귀를 자해했다고 둘러대는 것으로 타협했고 이를 증명하는 듯한 다양한 상황 증거들이 제시되어 왔다. 일부 사람들은 고흐와 고갱이 나중에 주고받은

편지들에도 이 사건을 암시하는 언급들이 나온다고 주장한다. 하지만 이런 생각들을 추측의 차원 밖으로 나오게 할 만한 확실한 증거는 아직 제시된 바가 없다.

총상에 의한 고흐의 죽음도 다양한 음모론을 촉발시켜 왔다. 가장 널리 알려진 이야기는 1890년 7월 9일, 이틀 전 밀밭에서 그림을 그리던 중 그가 자신의 가슴에 발사한 총상 때문에 자신의 침실에서 사망했다는 것이다. 아무도 그가 총 쏘는 것을 본 사람이 없었고 결과적으로 갖가지 억측들을 가능하게 만들었다.

사건에 대한 다른 해석이 스티븐 네이페Steven Naifeh와 그레고리 화이트 스미스Gregory White Smith가 2011년 출간한 전기, 《반 고흐: 그의 삶Van Gogh: The Life》에 소개됐다. 두 사람은 고흐가 자살할 이유가 없었다고 주장했다. 그가 직전에 그린 그림을 보면 아주 낙관적인 분위기가 느껴지고 그가 쓴 편지에도 자살은 죄라고 말하는 대목이 나온다. 논리에 맞지 않은 것은 다른 점들도 마찬가지다. 지금까지의 주장대로 그가 밀밭에서 그림을 그리고 있었다면 그는 가슴에 총상을 입은 채 일마일 이상을 걸어온 것이 된다. 하지만 그가 말한 장소에서는 어떤 화구도 발견되지 않았다.

스티븐과 그레고리는 고흐가 술 취한 젊은이들이 만지작거리던 고장난 총이 사고로 발사되는 바람에 총을 맞았다고 주장한다. 이를 뒷받침할 약간의 증거들이 있지만 이제까지 받아들여진 고흐의 사망 원인을 뒤엎을 만큼 획기적인 증거는 없다.

추상미술을 창시한 사람은
칸딘스키다

이제까지 독창적인 생각을 지녀본 적이 있는가? 아무리 새로운 생각일지라도 분명 영감을 얻은 곳이 있을 것이다. 어떤 분야의 선구자라 여겨지는 사람들도 그들 이전의 사람들의 영향을 받았을 것이다. 종종, 우리가 '창시자'라고 생각하는 사람은 그 분야의 유일한 선구자라기보다는 가장 성공적인 사람이었을 뿐이다.

바실리 칸딘스키$^{Wassily\ Kandinsky,\ 1866~1944}$의 예를 들어보자. 이 러시아 화가는 추상미술의 선구자로 널리 인정받고 있다. 가장 기본적인 의미에서 살펴보면 추상미술은 실제 세상의 모든 것들을 그림에서 없애버렸다. 인간들과 천사들 모두가 사라졌다. 건물도 없고 곡식이 우거진 들판도, 음울한 하늘도, 과일들이 담긴 그릇도 없다. 추상화의 영역은 형태와 색, 선과 동작의 세상이다. 그것은 대담한 새 방향

('저기, 잠깐만요'라고 독자들은 말할지 모른다. '이런 그림은 분명히 이전에도 있었는데요? 중세 원고들과 이슬람 사원들을 장식했던 아름다운 문양들도 이 세상에 실재하는 것들을 나타내었던 것이 아니잖아요'. 독자들의 생각은 옳다. 책의 앞장에서도 살펴보았듯, 사물을 있는 대로 나타내지 않는 그림들이 아마도 가장 오래된 예술의 형태였을 것이다. 칸딘스키를 선구자라고 말할 때 우리는 그가 추상파라고 알려진 예술 운동을 시작했다는 사실을 가리키는 것이다. 그는 추상화를 그저 장식의 차원이 아닌, 벽에 걸리는 작품의 차원으로 끌어올렸다)이었고 20세기의 가장 걸출한 작품들을 탄생시켰다.

칸딘스키는 1910년에 처음으로 추상화를 한 점 그렸다. 제목이 붙여지지 않았던 이 작품은 어두운 색조의 소용돌이 모양들과 곡선들로 가득 찬 수채화였는데 딱히 무엇을 그린 것이라고 설명하기 어려웠다. 되는 대로 형태를 그린 것 같았고 무엇을 묘사하는 것 같지도 않았다. 같은 시기에 비슷한 그림들을 그린 사람들도 있었다. 피트 몬드리안^{Piet Mondrian, 1872~1944}이나 카지미르 말레비치^{Kazimir Malevich, 1878~1935} 같은 이들도 이미 그들의 그림에 어느 정도 추상의 개념을 도입하고 있었다. 하지만 칸딘스키는 그의 그림을 본 사람들이 현실의 사물들과 일대일 대응을 할 수 있는 모든 것을 그림에서 배제함으로써 그 분야를 주도했다. 대신 그는 자신의 그림을 아무것도 닮을 필요도 없이 그 자체로 아름다운 리듬과 하모니가 있는 음악에 비교했다.

칸딘스키가 추상화의 본격적인 선구자였다는 것은 오랜 정설이었다. 하지만 최근 들어 힐마 아프 클린트[Hilma af Klint, 1862~1944]라는 무명의 화가가 그의 입지를 위태롭게 하고 있다. 아프 클린트는 학문적인 바탕이 있는 화가였지만 신비주의에도 몰두했었다. 그녀의 작품들에는 영적인 요소가 강하게 드러나 있다.

1905년, 그녀는 새로운 철학적 삶을 선포하라는 내면의 음성을 듣게 된다. 그녀는 자신이 가장 잘 알고 있는 매체인 미술을 통해 그것을 실천에 옮기게 되었고 그 후 2년 동안 '원초적 혼란'이라고 알려진 일련의 그림들을 그리게 된다. 그 작품들에는 소용돌이와 나선형들, 원들이 추상적인 형태로 드러나 있다. 이는 인상적인 작품들

로서, 칸딘스키의 작품들보다 5년이나 앞선 것들이었다.

그럼에도 그녀의 작품들은 최근에야 빛을 보게 되었는데 그 이유는 그녀 자신에게 있었다.

아프 클린트의 좀 더 평범한 작품들은 생전에 대중에게 공개되었지만 추상화들은 숨겨두었었다. 그녀는 추상화들을 자신의 사후 20년이 지난 다음에 공개하라고 유언을 남겼는데 그때쯤에야 세상이 작품들의 의미를 이해할 것이라고 믿었기 때문이다(클린트의 작품들 중 일부는 음모론자들에게 아주 좋은 소재들을 제공한다. 예를 들자면 그녀의 '칠각성Seven−Pointed Star, 1908'은 거품 상자bubble chamber 속을 움직이는 하전입자荷電粒子의 움직임을 그대로 보여주는 듯한데 그것은 그녀가 죽은 후 20년이나 지나서 유럽 입자 물리학 연구소−粒子物理學研究所, CERN에서 밝혀진 내용이었다. 우주 탐사선의 비행경로를 보여주는 것 같은 다른 그림들도 있다. 누구든지 '다빈치 코드'를 과학적으로 각색해서 새 작품으로 다시 만들고 싶다면 여기 충분한 소재들이 있다). 일부 사람들은 마치 그녀의 개인적 믿음들이 그녀의 미술 세계의 중요성을 감소시키기라도 하듯 그녀의 작품들을 영적 세계와 연관이 있다는 이유만으로 배척했다.

1980년대 이후 수시로 열려온 전시회 덕에 이제는 현대예술에서 힐마 아프 클린트의 위상이 확고해졌지만 여전히 바실리 칸딘스키의 명성에는 미치지 못하고 있다.

추상화의 기원은 더 이전으로 소급되어 또 다른 영적인 예술가에게 미칠 수 있다. 조지아나 호튼Georgiana Houghton, 1818~84의 작품들은

시대를 앞섰다는 말만으로 설명할 수 없다. 그녀의 그림들은 스파이어러그래프(역자 주: 다양한 부속물을 이용하여 기하학적 그림들을 그리게 만든 장난감)를 가지고 전투를 벌인 결과물 같다. 곡선과 원형들이 뒤얽혀 복잡한 색들로 칠해져 있다. 칸딘스키가 아직 기저귀를 차고 있었을 때 그녀는 이런 그림들을 그리고 있었다. 호튼은 자신이 티치아노나 코레조^{Correggio} 같은 이들의 영혼에 이끌려 그림을 그린다고 주장했다.

1871년에 그녀는 런던의 본드 스트리트^{Old Bond Street}에서 155점의 영적인 작품들을 전시했다. 고전 작품들의 리바이벌이 유행하던 보수적인 빅토리아 시대 한가운데 이루어진 호튼의 전시회는 이해할 수 없는 일탈이었을 뿐이다. 신문들도 앞다투어 부정적인 기사들을 실었다. 이그재미너^{Examiner}지에는 '아주 딱한 수준의 낙서들'이라는 리뷰가 실렸고 어떤 멀쩡한 정신의 소유자들이라도 그 전시회를 보면 그것이 의도하고 조장하려는 어리석음을 보고 역겨움을 느끼게 될 것이라고 경고했다. 그녀의 그림을 이해하는 사람은 아무도 없었다.

호튼과 그녀의 수채화들은 망각 속으로 잊혔다가 극히 최근에서야 다시 사람들의 주목을 받게 되었다. 그녀는 최초의 추상화가로 인정을 받을 수 있을까?

아마도 불가능할 것이다. 어쩌다 나타난 일회성의 예술가였을 뿐, 그녀는 추상화 운동에 이렇다 할 영향을 미친 바가 없었다. 그녀는

칸딘스키가 만든 전통의 외곽에 위치할 뿐이다.

새로운 형태의 예술을 만들어냈다는 분에 넘치는 평가를 받는 유명 예술가들도 있다.

살바도르 달리와 초현실주의 Surrealism

살바도르 달리Dali, 1904~89와 초현실주의의 관계는 펭귄과 과일 바구니의 관계 정도라고나 할까? 좀 더 이해하기 쉽게 말을 하자면 그는 아무나 이름을 댈 수 있는 초현실주의자 예술가다. 그가 그린 녹아 흐르는 시계나 새우 전화기 조각은 문화의 상징물이 되었다.

하지만 그는 자신의 잠재의식을 캔버스로 옮겨놓은 최초의 화가는 아니었다. 어떤 사람들은 그런 인물로 히에로니무스 보스Hieronymus Bosch, c.1450~1516를 지목하는데 종교적 색채가 짙었던 그의 패널 그림들은 독특하고 무시무시한 이미지들로 가득하다.

초현실주의 운동은 다다이스트들과 프로이드의 영향 아래 1920년대에야 본격적으로 시작되었다. 창시자는 보통 앙드레 브르통André Breton, 1896~1966으로 알려져 있지만 모든 사람들이 이에 동의하는 것은 아니다. 브르통은 1924년에 '초현실주의 선언Surrealist Manifesto'을 발표했는데 이에 따르면 초현실주의는 예술 활동에 국한되는 것이 아니라 인간의 모든 활동에 적용될 수 있는 것이었다. 그런 성명서는 초현실주의의 기원과 관련해 인용할 만한 날을 제공해주지만 그 운동의 실제 기원이 아주 명확하지는 않다.

초현실주의라는 말은 작가인 기욤 아폴리네르^{Guillaume Apollinaire,} ^{1880~1918}가 1917년에 이미 사용했고 조르조 데 키리코^{Giorgio de} ^{Chirico, 1888~1978}가 그린 '사랑의 노래^{The Song of Love, 1914}' 같은 작품은 분명히 그런 운동이 시작되었음을 보여준다. 그에 비하면 달리는 한 참 후인 1929년에 운동에 동참한 사람으로 그의 대표작인 '기억의 지속^{The Persistence of Memory}'은 1931년에 발표되었다.

피카소와 입체파^{Cubism}

입체파들의 그림은 대상을 동시에 여러 방향에서 묘사하려 한다. 모델은 정면, 측면, 아래에서 본 모습이 모두 동시에 캔버스 위에 나타난다. 이런 표현의 움직임은 폴 세잔^{Cézanne, 1839~1906}의 작품들에서 엿볼 수 있는데 그의 정물화들은 시점을 가지고 장난하는 것처럼 보인다.

하지만 입체파는 파블로 피카소^{1881~1973}와 좀 더 밀접하게 관련되어 있다. 그는 1900년대에 입체파 작품들을 처음으로 내놓기 시작했다. 피카소가 분명 주된 인물이기는 했지만 그의 친구였던 조르주 브라크^{Georges Braques, 1882~1963}도 거의 동등한 공을 인정받아야 한다. 입체파라는 명칭은 브라크의 작품에서 유래했다.

그가 세잔의 영향을 받아 1908년에 그린 에스타크의 집^{Houses at} ^{l'Estaque}은 몇 채의 집들을 어떤 상식적인 관점도 없이 보여준다. 미술 비평가인 루이 보셸^{Louis Vauxcelles}은 브라크를 '장소들, 인물들, 집

들, 모든 것을 기하적인 구조, 정육면체로 줄여버린다'고 설명했다. 여기에서도 다시 한 번 비판적인 평론가의 글로부터 새로 태동하는 예술 운동의 이름이 만들어졌다.

앤디 워홀과 팝 아트 Pop Art

예술계를 조금이라도 지켜본 사람들이라면 그런 실수를 하지 않겠지만 앤디 워홀을 팝 아트의 창시자로 오해하는 것은 충분히 그럴 만하다. 그의 작품들—마릴린 몬로의 반복되는 모습들, 캠벨 수프 깡통, 건맨 모습의 앨비스 프레슬리—은 그 분야에서 최고의 인기를 누리고 있다.

그는 1962년에 처음으로 개인전을 열었다. 하지만 팝 아트의 기원은 리차드 해밀턴 Richard Hamilton, 1922~2011 에두아르도 파올로치 Eduardo Paolozzi, 1924~2005 같은 영국 예술가들이 대량 생산된 이미지들을 가지고 콜라주 collages 작업을 했던 1950년대 중반까지 거슬러 올라간다. 팝 아트는 1960년대에 미국에서 워홀을 대표적인 예술가로 전성기를 맞는다.

폴록과 추상표현주의 Abstract Expressionism

잭슨 폴록 Jackson Pollock, 1912~56 의 그림을 한 점 상상해보라. 형형색색의 흘러내리는 물감들이 길다란 캔버스 위에서 소용돌이를 친다. 초점이라는 것은 찾아볼 수 없다. 나무도, 사람도, 건물도, 어떤 대

상도 묘사되어 있지 않다. 추상표현주의에서 추상이라는 부분을 쉽게 이해할 수 있는 대목이다.

그의 그림은 추상화다. 그림은 구도랄 것도 없이 마구잡이로 그린 것처럼 보인다. 하지만 폴록은 페인트를 아무 생각 없이 화폭에 떨어뜨린 것이 아니다. 캔버스를 가로지르는 그의 동작은 적어도 어느 정도 계획적이다. 그는 충동과 내적 감정을 따르고 있다. 자신을 표현하고 있는 것이다. 이제 우리는 그를 통해 추상표현주의라는 새로운 회화의 양식을 갖게 된 것이다.

폴록의 드립 페인팅은 추상표현주의 중 가장 유명한 작품들일 것이다. 하지만 그 운동은 아주 다양한 형태로 나타났다.

그 다음으로 유명한 화가는 마크 로스코^{Mark Rothko, 1903~70}일 것이다. 폴록이 캔버스 위를 통제된 혼란의 색들로 덮었다면 로스코는 형형색색의 마름모들을 사용했다. 그들은 명상이나 숙고의 소재로서, 감정을 고양하기 위해 그려졌다.

폴록이나 로스코 모두 이 분야를 개척한 사람들은 아니다. '추상표현주의'란 말은 1919년에 몇 가지 관련 있는 운동들을 지칭하기 위해 이미 사용되었었다. 예를 들자면, 1920년대 바실리 칸딘스키^{Wassily Kandinsky}의 작품들도 이 장르에 속한다고 여겨지기도 한다.

하지만 예술 운동으로서 추상표현주의는 1940년대가 되어서야 뉴욕에서 본격적으로 시작되었다. 그런 맥락에서 추상표현주의란 말을 처음 사용한 사람은 1946년, 로버트 코티스^{Robert Coates}였다.

당시 여러 명의 미국 화가들은 추상표현주의의 특징적인 기법이 될 것들을 시험적으로 사용하고 있었다. 예를 들자면, 아실 고르키 Arshile Gorky, 1904~48 는 그의 추상화에 즉흥성을 도입했다.

한편, 하이만 블룸 Hyman Bloom, 1913~2009 은 빌럼 데 쿠닝 Willem de Kooning, 1904~97 과 폴록에 의해 '미국 최초의 추상표현주의 화가'로 인정을 받았지만, 사실 추상표현주의의 기원은 명확하지 않다. 그것은 수많은 정신적인 사조들로부터 영향을 받았고 그것을 예시한 인물들도 많았기 때문이다.

비록 폴록이 드립 페인팅이란 전혀 새로운 방향을 택했지만 어떤 예술작품도 아무 근거 없이 진공상태에서 태어나는 법은 없다.

회화는 끝났다_
지금은 아무도 그런 것에
손을 대지 않는다

헐리우드는 가끔 그들의 액션 영화에 어울리도록 역사를 왜곡한 다고 비난받는다. 19세기에도 화폭에서 비슷한 일을 하던 인물이 있었다. 프랑스 화가인 폴 들라로슈^{Paul Delaroche, 1797~1856}가 바로 그 다. 그는 중요한 역사적 사실들을 보여주는 그림들로 유명했는데 문 제는 그림의 내용이 언제나 사실과 부합하지는 않았다는 것이다.

1833년 그가 그렸던 레이디 제인 그레이^{Lady Jane Grey}의 처형 장면 을 예로 들어보자. 그림에는 눈을 가린 여왕이 그녀를 딱하게 여기 는 귀족의 도움을 받아 단두대로 향하는 장면이 그려져 있다. 그녀 뒤쪽에 흐릿하게 배경으로 보이는 노르만 양식의 돌기둥들과 아치 들이 그곳이 지하 감옥이라는 것을 암시해준다.

하지만 9일 천하의 여왕이 최후를 맞은 곳은 몇 년 전 앤 불린^{Anne}

Boleyn이 같은 운명에 처해졌던 런던탑^{Tower Green}의 야외였다. 그곳은 그림에 보이는 11세기 양식의 건물들이 아니라 튜더 양식의 건축물들에 둘러싸인 곳이다. 그럼에도 그림은 아주 훌륭하다. 그 웅장한 석조기둥이 비록 역사적 사실에는 부합하지 않을지 모르지만 튜더 왕조의 권력투쟁에 자신도 모르게 휩쓸려가 목숨을 잃게 된 가엾은 10대 여왕의 딱한 처지를 두드러지게 보여주기 때문이다.

들라로슈는 올리버 크롬웰^{Oliver Cromwell}이 자신의 명령에 의해 처형된 찰스 1세의 관을 들여다보는 모습을 그리기도 했다. 실제로 그런 일이 발생했을지도 모르지만 그것이 진짜인지에 대한 증거는 없다.

제인 그레이의 처형을 그린 후 6년이 지난 다음 들라로슈는 처음으로 사진(좀 더 정확히 이야기를 하자면 다게레오타입^{daguerreotype} – 은판 사진법으로 찍은 사진)이라는 매체를 접하게 되었다. '오늘부로 회화는 종말을 맞았다'라는 것이 사진을 접한 그의 소회였다고 한다.

실물과 똑같은 모습을 바로 만들어 낼 수 있는데 누가 시간을 들여 제대로 실물을 온전히 반영하지도 못하는 그림을 그릴 것인가? 앞으로는 여왕이든 권력을 찬탈한 자들이든 정확한 모습을 남길 수 있을 것이었다. 예술적인 자의는 사진 렌즈에 의해 설 곳을 잃었다—아마도 이것이 그의 생각이었을 것이다.

하지만 들라로슈의 말이 끝나자마자 회화사에 있어 가장 위대한 시대가 개막되었다. 세잔, 드가, 반 고흐, 모네, 피카소 등 가장 위대

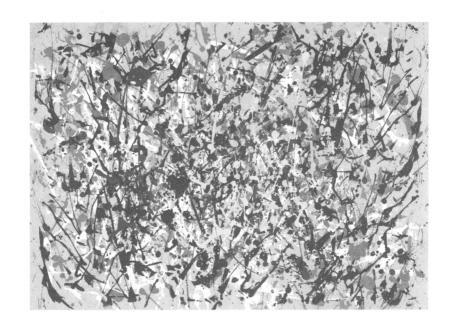

한 화가들이라 칭할 만한 이들이 속속 등장한 것이다. 이제껏 매매
된 가장 비싼 가격의 그림들 중 28개가 사진이 등장한 다음에 그려
진 것들이었다. 회화에 종말을 가져오기는커녕 사진은 회화의 황금
기의 개막과 시기를 같이 했다―이에 대해서는 책의 후미에서 자세
히 논할 기회가 있을 것이다.

회화의 자리를 위태롭게 할지도 모를 다른 매체들도 등장했다. 예
를 들자면, 개념 미술conceptual art의 등장은 모든 사물들, 심지어는 무
형의 아이디어들까지도 예술의 세계 안으로 끌어들였다. 양동이에
싸질러 놓은 똥 무더기도 예술이라 부를 수 있는데 무엇 때문에 힘
들게 붓질을 한단 말인가?

하지만 이번에도 회화는 추상표현주의^{Abstract Expressionism}부터 팝
아트^{Pop Art}까지, 새로운 스타일들을 포용하기 위해 변신을 감행했다.
잭슨 폴록^{Jackson Pollock, 1912~56}, 앤디 워홀^{Andy Warhol, 1928~87}, 마크 로스
코^{Mark Rothko, 1903~70}, 조지아 오키프^{Georgia O'Keeffe, 1887~1986}, 데이비드
호크니^{Hockney, 1937}, 프랜시스 베이컨^{Francis Bacon, 1909~92} 등이 모두 마
르셀 뒤샹의 소변기 이후에 등장했지만 모두 회화를 주된 표현의
수단으로 삼고 있었다. 회화는 마치 '13일의 금요일'에 나오는 제
이슨 부히스^{Jason Vorhees}처럼 사라지기를 거부하고 계속 등장하고
있었다.

회화가 예전에 차지하던 위상을 계속 유지할지에 대해서는 토론
의 여지가 있다. 파운드 오브제^{found object}, 설치, 비디오, 퍼포먼스,
관객의 반응, 현대적 기술 등을 포함하는 새로운 예술 형태들이 현
대미술 갤러리에서 점점 더 많은 공간을 차지하게 됨에 따라 회화
들은 종종 주변으로 밀려나는 일이 벌어지고 있다.

아트 스쿨들도 이전처럼 회화 기술들을 가르치지 않는다. 하지만
눈앞의 표면에 무엇인가 칠을 하는 것은 인간 본성의 한 부분처럼
보인다. 어떤 형태로든 회화는 우리들 곁에 존재할 것이다. 그것을
다시 한 번 배척하는 것은 잘못된 일일 것이다.

오늘날에도 유명한 화가들이 있다. 디지털 예술로 최근 전향하
긴 했지만 데이비드 호크니^{David Hockney}도 여전히 붓을 휘두르고 있
다. 기하학적 무늬의 옵아트^{Op Art}로 유명한 브리짓 라일리^{Bridget Riley,}

¹⁹³¹를 비롯 매기 햄블링^{Maggi Hambling, 1945}, 안젤름 키퍼^{Anselm Kiefer,} ¹⁹⁴⁵, 비야 셸민스^{Vija Celmins, 1938}, 마를렌 뒤마^{Marlene Dumas, 1953}, 피터 도이그^{Peter Doig, 1959}, 게르하르트 리히터^{Gerhard Richter, 1932} 등, 아직도 회화 작업을 하는 사람들은 일일이 거명하기가 어려울 정도다.

유명한 그림들에 대한 인기도 전혀 식지를 않았다. 루브르, 내셔널 갤러리^{National Gallery}, 메트로폴리탄 미술관을 찾는 관객들의 수가 전혀 줄어들지 않는다는 것도 그 증거라면 증거일 수 있을 것이다.

현존하는 화가들이 이전 세대의 화가들보다 창의성이 떨어진다

고 말을 할 수도 있을 것이다. 각자의 화가들은 고유한 스타일과 주제들을 지니고는 있지만 누구도 폴록, 워홀, 조토 디 본도네^{Giotto di Bondone, 1266~1337}, 카라바조처럼 미술에 새로운 방향을 제시하지 못하고 있다. 지금의 회화는 낡은 스타일을 새로운 방식에 결합하지만 진정 새로운 방향과는 거리가 먼 익숙한 길을 답보하고 있다. 하지만 언제나 약간의 혁신은 존재한다. 예를 들자면, 거리 예술의 탄생은 종이나 캔버스가 아닌 벽돌과 콘크리트 벽에 그림을 그리지만 회화의 역사를 잇는 작업이라고 볼 수도 있다.

회화에 관해서는 더 새로울 것이 없다고 우리가 말하는 순간 누군가 사람들이 걸어 들어갈 수 있는 3차원 회화를 생각해낸다던가, 그림을 향기나 소리와 결합시켜 뭔가 새로운 것을 만들어 낸다. 누가 알겠는가? 어쩌면 우리들은 로봇 예술가들을 보게 될지도 모른다.

미래에 어떤 변화가 생길지 모르지만 아마도 붓을 포기하지는 않을 것이다.

조각

고대의 놀랍도록 화려한 조각상들로부터
오늘날의 기념비적 조각상들까지.

고대 조각들은
단순하고
따분했다

때는 400BCE, 당신은 아테네 여신에게 예를 표하기 위해 아테네의 파르테논 신전을 향한 가파른 계단을 올라가고 있다. 아크로폴리스에 우뚝 솟아 있는 장엄한 건물을 올려다보느라 당신은 목이 아플 지경이다.

정상에 오른 당신이 건물에 가까이 다가가자 신전은 마침내 그 모습을 드러낸다. 당신이 할 수 있는 일이라고는 입을 벌린 채 위를 올려다보는 것뿐이다. 당신의 머리 위쪽에 아득하게 솟아 있는 건물의 거대한 페디먼트(건축: 고대 그리스식 건축에서 건물 입구 위의 삼각형 부분)에는 신들과 영웅들, 말들이 풍부한 색채들로 가득 그려져 있다.

정상에 오른 후 그 당당함과 규모에 있어 당신이 이전에 경험해보지 못한 이열의 열주^{列柱}를 지난다. 기둥들 위쪽에는 신화에 나온 이야기들이 대리석으로 조각되어 있다. 기둥들을 통과한 햇빛 줄기들은 빨강, 노랑, 파랑의 무지개로 흩어진다.

이윽고 당신은 입장이 허용되지 않는 신전 중앙의 방으로 다가간다. 사제 한 명이 당신에게 다가온다. 그는 당신과 여신을 중재하는 존재다. 당신이 제물을 건네자 그는 고개를 끄덕인 후 아테네 여신에게 향한다. 엄청난 크기의 여신상은 당신을 위압적으로 내려다보고 있다. 12미터 높이의, 사제에 비해 압도적인 크기인 그녀가 오른손에 들고 있는 날개 달린 나이키 여신처럼 사제도 번쩍 집어 올릴 것만 같다. 아름답게 장식된 그녀의 방패가 넘어지기라도 한다면 사

제는 압사를 당할 것이다. 당신은 그녀의 눈을 쳐다본다. 모든 것을 꿰뚫는 듯한 날카로운 푸른 눈이다. 그녀의 하늘 빛 안구는 붉은 빛 도톰한 입술을 지닌 상아로 만든 우윳빛 얼굴에서 약간 돌출해 있다.

아테네는 조명이라야 등불 빛과 문간으로 들어오는 햇빛이 전부이지만 보는 사람을 황홀하게 만든다. 그녀 발치에 위협적으로 머리를 치켜들고 있는 뱀처럼, 그녀의 나부끼는 듯한 가운자락, 머리띠, 머릿결, 샌들들도 역시 금박으로 덮여 있다. 수천 개의 보석들이 그녀의 상반신에서 빛난다. 여신을 볼 기회가 잠시밖에 주어지지 않지만 당신이 본 것은 평생 당신을 떠나지 않을 것이다.

애석하게도 아테네 여신상은 오래 전에 사라졌다. 447BCE에 유명한 조각가 피디아스^{Phidias, c.480~c.430BCE}가 만든 아테네 여신상은 당대에 가장 큰 조각상이었다. 또한 지금 우리가 생각하는 고전 조각상의 모습과는 천양지차였다. 고대 유물들을 전시하는 유럽의 아무 박물관이나 가서 그리스나 로마 시대의 조각들을 만나 보라. 고대인들은 그들의 신, 여신, 장군, 황제들을 기념하는 것을 좋아했다. 지금도 남아 있는 조각상들은 모두 아름답지만 모두 단조로운 모양들이다.

그 시대 조각들이 모두 그런 모양—눈동자가 없는 흰색의 조각상들—으로 만들어졌다고 생각을 하는 것도 무리는 아니다(농담으로 하는 이야기지만 고대인들은 조각상들을 만들지 않았다는 주장도 있다. 우리

의 박물관들을 가득 채우고 있는 흰 대리석 조각상들은 사실 자신을 쳐다보는 사람들을 돌로 만들었다는 메두사의 희생자들이라는 것이다).

사실 미켈란젤로 같은 르네상스 시대의 조각가들이 고대의 조각상들을 연구하기 시작했을 때 그들은 그런 조각상들이 한때는 얼마나 화려한 색채를 지녔었는지 알 길이 없었다. 대부분의 르네상스 시대 조각들(그 이후의 조각들도 마찬가지다)은 아무 색이 없는 대리석 조각들로 남아 있는데 고대 예술에 대한 당시 조각가들의 오해에서 빚어진 일이었다.

놀랍게 들릴지도 모르지만 고대의 조각상들은 유리구슬로 만들어진 눈을 지녔었고 실물과 같은 색들이 칠해졌었다. 하지만 세월이 지나면서 칠은 벗겨지고 유리는 깨졌을 것이고 금은 녹여서 동전을, 청동은 녹여서 무기를 만드는 데 사용되었을 것이다. 오직 흰색의 대리석만이 세월을 견디며 남게 되었을 것이다. 그게 우리들이 흰색 조각상들만을 보게 된 이유다.

고대의 조각상들은 종종 현대인의 눈에는 지나치게 야하거나 천박하게 느껴질 정도로 화려하게 채색이 되었다. 아테네 여신상은 특히 그러했다. 그녀의 황금빛 가운을 위해서 1톤 정도의 금이 사용되었을 것이고 피부를 덮기 위해서 엄청난 양의 상아가 사용되었을 것이다(그 시대의 모습을 보여주는 단어가 하나 있다. Chryselephantine는 (그리스 조각에서) "금과 상아를 입힌"이라는 뜻. 이 단어는 금과 상아로 화려하게 빛나는 아테네 여신상과 같은 모양을 뜻한다. 그것은 고대세계에 널리 퍼

진 조각상 유형이었다. 도시에서 동전을 주조할 필요가 생기면 금은 아무 때라도 벗겨질 수 있었다. 아테네 여신상은 말하자면 성스러운 재무국으로서 부분적으로는 숭배의 대상이지만 부분적으로는 보석가게 같은 존재였다. 영국 은행이 금고에 있는 금괴들을 녹여서 거대한 예수 상을 세우는 것을 상상해보라. 피디아스가 만든, 고대 세계의 경이들 중의 하나인 올림피아의 제우스 상도 Chryselephantine 조각상의 또 다른 예이다. 하지만 그것에 관한 어떤 모형도 전해지는 것이 없어 그 조각상의 정확한 모양과 규모에 대해서는 알 길이 없다).

그녀는 일반적인 대리석 조각상들과는 달리 목재 골조를 기초로 만들어졌다. 다른 조각상들도 그녀만큼 화려하지는 않았겠지만 어느 정도 보석들과 채색으로 치장이 되었을 것이다.

최근에 새로 나온 기술 덕분에 고대 조각상들에 입혀졌던 색들을 조명할 수 있게 되었다. 자외선 분광분석법은 조각상들 표면에 남아 있는 미세한 유기 화합물들의 정체를 밝힐 수 있게 해준다. 다양한 유기 화합물들은 자외선을 비추면 각자 다른 빛을 반사하기 때문에 조각상 표면에 칠해졌던 염료들을 추적할 수 있는 것이다. 그 결과 우리들은 수천 년 전의 조각상들에 채색되었던 색들을 어느 정도 확실하게 말할 수 있게 되었다. 하지만 우리들에게 고대 그리스와 로마 조각상들의 인기 있는 이미지는 언제나 흰색 대리석의 모습으로 남게 될 것이다.

아테네 상의 운명은 알려진 바가 없다. 로마 제국, 특히 우상 숭배

를 금지하는 기독교의 등장과 함께 그녀의 중요성은 줄어들었다. 5세기경 아테네 상이 콘스탄티노플로 옮겨졌다는 얼마간의 증거가 있기는 하지만 그게 전부다. 우리는 로마 시대 때 만들어진 작고 밋밋한 복제품들을 통해 그녀가 어떻게 생겼는지 알 수는 있지만 원본의 장엄함을 상상하기에는 부족하다.

하지만 외경심을 일으키던 아테네 상의 모습을 편린이나마 볼 수 있는 곳이 있다. 그곳은 그리스도, 유럽도 아닌 미국의 테네시 주 내쉬빌로 아테네 여신보다는 락의 황제인 엘비스 프레슬리 때문에 더 유명한 곳이다. 1987년, 이곳에 박람회의 일부로서 실물크기 판테온이 건설되었다. 비록 초기에는 벽돌과 나무, 석고로 지어졌었지만 후에 콘크리트 구조물로 리모델링이 되었다.

만들어진 후 수십 년 동안 비어 있던 건물 안에 조각가인 알란 레콰이어(Alan LeQuire, 1955)가 그럴 듯한 아테네 상을 만들어 설치했다. 그의 조각 작품은 1990년 일반에 공개가 되었는데 원본과 비슷한 크기였고 세상에서 가장 큰 실내 조각물이라고 여겨진다. 하지만 고대 아테네인들이 쇠, 알루미늄, 콘크리트, 광섬유로 만들어진 그 아테네 상을 봤다면 불편하게 여겼을지도 모른다.

이후 그 조각상은 원본에 비교하면 얼마 안 되는 양이지만 금박칠이 되었고 박물관들에 소장되어 있는 다른 조각상들과는 비교할 수 없는 인상적인 작품으로 남아 있다.

모든 현존하는 고대의 조각상들이 대리석만으로 만들어진 것은

아니다. 그리스와 로마인들은 금속과 나무로도 훌륭한 작품들을 만들었지만 지금은 대부분이 남아 있지 않다. 돌 조각보다는 청동 조각들이 더 많았을 테지만 이미 말했듯 금속들은 종종 다른 용도로 사용하기 위해 녹여졌다. 그럼에도 로마의 카피톨리니^{Capitoline} 미술관에 전시되어 있는 마르쿠스 아우렐리우스^{Marcus Aurelius}의 뛰어난 조각상처럼 아직도 남아 있는 것들이 몇 가지 있다. 목재는 당대에도 예술을 위해 흔히 사용되지 않았었고 지금까지 남아 있는 작품들도 있기는 하지만 좀처럼 찾아보기 드물다.

자유의 여신상이
세상에서 가장 큰 조각이다

피라미드, 빅벤, 시드니의 오페라 하우스,
에펠탑이 그러하듯 자유의 여신상도 한 국
가를 나타내는 상징물이다. 많은 영화에서
자유의 여신상이 배경 장면으로 등장하는
데 등불을 든 그녀의 모습은 좁게는 뉴욕
을, 좀 더 널리는 미국을 나타내는
시각적 상징이다. 그녀는 의심의
여지없이 세상에서 가장 유명한
조각상이다.

또한 세상에서 가장 큰 조각물이
라고 생각하기가 쉽다. 구리로 만

든 여신상은 뉴욕 항 위에 93미터의 높이로 솟아 있다. 서 있는 단을 제외하고도 여신상의 높이는 횃불 끝에서 발꿈치까지 46미터에 달한다. 팔을 내린다 해도 34미터로 평균 프랑스 여인들의 키보다 25배 더 크다(비록 그녀가 미국의 상징물이 되었지만 자유의 여신상은 프랑스에서 설계, 제작된 후 미국에 선물로 보내졌다. 1886년에 거행된 제막식에서 그녀는 엇갈린 평가를 받았다. 많은 사람들이 그녀의 크기와 모양에 깊은 인상을 받았지만 뉴욕타임스의 예술 담당 비평가는 "전적으로 천박한 수준은 아니"라는 말로 그의 심정을 에둘러 표현했다). 사람들의 상상 속에서 그녀의 가장 근접한 라이벌인 리우데자네이루의 예수상은 30미터의 높이다. 오래전에 사라진 고대 불가사의 중 하나였던 로도스의 거상Colossus of Rhodes도 비슷한 크기였다.

자유의 여신상은 가장 인기가 있을지는 몰라도 세상에서 가장 큰 조각상은 아니다. 그 영예는 중국의 허난 성에 있는 노산대불Spring Temple Buddha의 것이다. 이 석조비로자나불좌상Vairocana Buddha은 2008년 완성이 되었다. 여신상의 높이보다 세 배나 더 큰 128미터의 높이를 자랑하는 석불의 발가락만 해도 사람들보다 크다. 두 번째로 큰 조각상은 미얀마에 있는 레쥰 셋짜Laykyun Sekkyar 석가상으로 116미터 높이다.

아시아에는 그 외에도 가공할 높이의 조각상들이 더 있다. 대부분이 석가나 다른 종교적인 인물들의 조각상이지만 장군들과 황제들의 조각상들도 더러 섞여 있다. 러시아에는 스탈린그라드 전투를 기

넘하여 세운 87미터 높이의 '조국이 부른다The Motherland Calls'라는 조각상이 있다. 자유의 여신상은 미대륙에서 조차도 가장 큰 조각상이 아니다. 멕시코의 치말루아칸Chimalhuacán에 있는 '치말리 전사Chimalli Warrior'는 50미터의 높이이고 베네수엘라의 트루히요Trujillo에는 46.7미터의 성모 마리아상이 있다. 전세계를 고려하면 자유의 여신상은 세계에서 가장 큰 40대 조각상에 조차 끼지 못하는 아담한 크기일 뿐이다.

그리고 이런 모든 조각상들을 압도하는 거대한, 하지만 세상에 잘 알려지지 않은 구조물이 영국 북동쪽에 있다. '북방의 여인'이라는 의미의 노섬버랜디아Northumberlandia는 150만 톤의 바위와 진흙, 흙으로 만들어진, 누워 있는 여인을 묘사한 조형물이다. 그녀는 이 세상에서 가장 큰 여성 조각이라고 일컬어진다. 만약 그녀를 세워놓는다면 400미터(거의 1/4마일이다)의 높이로, 엠파이어스테이트 빌딩 높이와 맞먹을 것이다. 그녀에 비하면 자유의 여신상은 아직 포대기에 싸인 애기에 불과하다.

기마상들에는 기수가 어떻게 사망했는지 알려주는 숨겨진 암시가 있다

 기마상들은 대개 세 가지 모습으로 만들어진다. 말이 네 다리로 땅을 짚고 있는 것, 다리 하나를 공중으로 치켜들고 있는 것, 마치 땅을 박차고 뛰어오르려는 듯 앞발들을 치켜들고 있는 것이 그런 모습들이다. 속설에 의하면 어떤 발굽들이 들어 올려져 있는가를 보고 말을 탄 사람의 운명에 대해 알 수 있다고 한다.

 땅에 굳게 다리를 내리고 있는 말은 그것을 타고 있는 조각상의 인물이 늙어 사망했다는 것이다. 지축을 박차고 일어서 있는 말은 전장에서 죽은 용사를 가리킨다. 한쪽 발굽만을 공중에 올린 말은 전장에서 심한 상처를 입기는 했지만 그곳에서 죽지는 않았다는 뜻이다(발굽 세 개가 허공에 들려져 있는 경우는 페라리 자동차의 상표에서만 볼 수 있는 모습일 것이다. 네 발이 모두 공중에 들려져 있는 말은 기수가 페

가수스에서 추락했지만 한 재치 있는 조각가에 의해 불멸의 조각으로 남게 된 경우다).

많은 비밀 암호들이 그렇듯 이런 주장들도 결국은 엉터리에 불과하다. 기마상의 말의 모습이 어떻게 조각이 되어야 할지에 대한 공통된 합의 같은 것은 존재하지 않는다. 그것은 모두 조작가나 작품을 의뢰한 손님의 마음에 달려 있다. 몇 가지 유명한 작품들을 살펴보면 그런 비밀 암호라는 것이 헛소리라는 것을 알 수 있다.

미국 워싱턴 D.C.의 라파옛 광장에 세워져 있는 미국 7대 대통령 앤드루 잭슨Andrew Jackson의 기마상은 미국에서 최초로 만들어진 기마상으로 알려져 있다. 장군이자 정치가를 태우고 있는 말은 앞발들을 허공으로 치켜들고 있다. 기마 조각상에 얽힌 속설에 의하면 그는 전장에서 죽었어야 할 인물이지만 사실 그는 천수를 누렸다. 미주리 주 캔자스 시에 있는 그의 조각은 네 발을 땅에 딛고 있는 말의 모습을 보여주고 있는데 이것이 좀 더 속설에 부합한 조각이라 할 수 있을 것이다.

칭기즈 칸Genghis Khan의 조각들도 마찬가지다. 몽고에 있는 그의 조각상은 40미터의 높이인데, 세상에서 가장 큰 기마상으로 알려져 있다. 그가 타고 있는 말은 네 다리를 모두 조각대 위에 올려놓은 채 당당하게 서 있다. 속설에 의하면 그 말의 기수는 전장과는 관련이 없는 임종을 맞았어야 했을 것이다. 하지만 중국의 어얼둬쓰Ordos 시의 그의 영묘靈廟에 있는 기마상은 한 쪽 발만을 허공에 들고 있고,

후룬베이얼^{Hulunbuir} 시에 있는 기마상은 앞발들을 치켜들고 있어서 그가 전장에서 죽었다는 것을 암시한다.

아무리 칭기즈 칸처럼 위대한 인물이라 할지라도 세 가지 모습으로 임종을 맞을 수는 없다. 이는 그의 일생에 관한 정설이 없기 때문(그는 아마도 전장에서 사망했을 것 같지만 확실하지는 않다)에 생긴 일이기도 하지만 기마상에 얽힌 암호가 엉터리라는 뜻도 될 수 있다.

이스터 섬에는 수백 개의
신비로운 머리 조각상들이 있다

사모사samosa(감자와 야채, 카레 등을 넣은 삼각형 모양의 튀김) 모양의 이스터 섬은 다른 어떤 대륙과도 2천 킬로미터 떨어져 남태평양에 홀로 오롯이 서 있다. 1722년 유럽인들의 눈에 띄기까지 섬의 문명은 거의 외따로 성장해왔다.

섬을 최초로 방문한 외지인들은 887개의 조각상들 — 모아이moai라고 알려진 거대한 조각물들—이 섬을 지키듯 서 있는 것을 발견했다. 1250년까지 거슬러 올라가는 것으로 추정되는 조각상들은 원주민들의 중요한 조상들을 묘사한 것으로 생각되었다.

모아이 상은 놈Gnome(정원에 장식으로 세워놓는 유럽 전설에 등장하는 요정, 난쟁이 조각)이 아니다. 가장 큰 석상은 10미터 높이이고 가장 무거운 것은 82톤의 무게가 나간다. 이해하기 쉽게 말하자면 2층

버스로 치면 6대 반의 무게다. 그런 크기, 무게의 돌을 아무런 기계의 도움 없이 움직이는 것을 생각해보라(뻔한 얘기지만 이런 놀라운 얘기가 나오면 으레 외계인들의 도움을 들먹이는 사람들이 있다. 마치 이스터 섬 사람들이 자신들의 역사적 기념물들을 스스로 만들기에는 너무 나약하다는 듯이 말이다. 하지만 피라미드나 스톤헨지, 스핑크스. 아즈텍의 도시들 등 오래 전에 만들어진 다른 건조물들을 생각하면 그것은 근거 없는 주장에 불과하다는 것을 깨달을 수 있을 것이다). 원주민들은 금속도 사용하지 않았고 돌을 이용해 석상들을 조각했다.

이스터 섬의 조각상들은 세상에 가장 널리 알려진 조각들이다. 하지만 독자들이 머리에 떠올리는 모습들은 아주 정확하지는 않다. 섬은 워낙 멀리 떨어져있고 우리들 대부분은 살아생전에 그 섬을 방문할 일이 없을 것이다. 우리가 그 조각들에 대해 알고 있는 것이라고는 대중문화를 통해 접한 것이 다이다. 그에 따르면 그 조각들은 섬을 위해 경계를 서고 있는 거대한 두상들일 뿐이다.

그런데 사실 머리들이 상대적으로 클 뿐, 조각상들은 모두 몸이 붙어 있다. 일부 조각들은 화산 퇴적물에 뺨까지 묻혀 있지만 땅을 파보면 머리만 있는 것이 아니라는 것을 알 수 있게 된다. 그들은 보초를 서는 것처럼 경계를 위해 바다를 쳐다보고 있는 것도 아니다. 대부분의 조각들은 내륙을 향해 있다.

또 다른 흔한 오해 중 하나는 조각상들이 원래 원주민들이 세워놓은 모습 그대로 서 있다는 것이다. 하지만 사실 모든 조각상들은

19세기 중반에 쓰러뜨려졌고 오늘날 서 있는 모습의 조각상들은 다시 복원되어 세워놓은 것들이다.

섬 인구의 대부분은 여전히 원주민들이지만 석상을 만들던 전성기에 비하면 많이 줄어든 숫자다. 기술은 발전하지 않았지만 번성하던 문명들이 서양의 탐험가들을 만난 후 질병이나 정벌 과정을 통해 멸망하는 사례들이 많았다. 이스터 섬도 같은 전철을 밟았다. 라파누이^{Rapa Nui}라고 불리는 원주민들은 외부와 접촉하기 일 세기 전에 이미 생태학적인 재난을 겪기도 했다.

외부인들은 오랜 세월 동안 원주민들이 섬의 나무들을 함부로 베어 카누, 집, 조각상들을 만드는 바람에 그런 재난을 맞았다고 생각했다. 한때는 섬이 울창한 숲으로 덮여 있었지만 지금은 황무지가 된 것도 사실이기는 하다. 하지만 지금 힘을 얻고 있는 추론은 우연한 기회에 섬에 들어온 폴리네시아 생쥐들이 나무뿌리들을 갉아 먹어서 결국 숲을 파괴했다는 것이다.

건축

조각이나 유화보다는
보통 더 많은 기능을 가지고 있지만
건축물은 종종 시각 예술품 ─ 주거할 수 있는 조각 ─ 의
하나로 여겨진다.

건축에는 세 가지의
고전 양식들이 있다

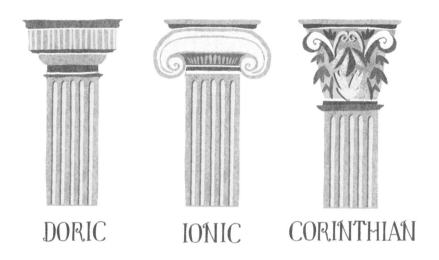

DORIC IONIC CORINTHIAN

도릭Doric, 이오닉Ionic 및 코린트Corinthian 양식들이 그것이다. 고대 건축에 대한 책을 몇 페이지라도 들춰본 적이 있다면 삽화에 나온 세 가지 고전 양식들에 대해 한 번이라도 들어본 적이 있을 것이다.

고대 그리스의 웅장한 공공건물들은 출입구의 기둥들에 의해 바로 알아볼 수 있었던 이들 양식들 중 하나를 채택했다. 도릭 양식은 평범하지만 그만큼 눈에 띄었고 파르테논 신전^{Parthenon}에 사용된 양식으로 유명하다. 이오닉 양식은 세로로 홈이 새겨진 기둥에 둥글게 말린 양뿔의 형상으로, 기둥머리를 장식했다. 코린트 양식은 소용도리 모양의 아칸서스 잎들로 기둥머리를 장식하여 다른 기둥들에 비해 좀 더 화려한 모습을 보여주었다.

이들 세 가지 건축 양식들은 르네상스 시대에 다시 사용되었고 아직도 우리 곁에 보인다. 어느 유럽의 대도시를 가든 곧 세 가지 양식들 중 하나인 기둥들을 만나게 될 것이다.

그들보다는 다소 덜 알려져 있지만 그래도 꽤 유명한 두 가지 로마시대 건축 양식들이 있다. 로마인들은 이오닉과 코린트 양식을 합한 콤포지트^{composite} 양식과 기둥의 홈을 제외하는 등 도릭 양식을 단순화한 투스칸 양식^{Tuscan Style}을 만들었다.

하지만 두 가지 양식은 당시의 건축에 대한 기록을 남긴 비트루비우스^{Vitruvius, c. 70~15BCE}의 기록에는 등장하지 않는다. 이 기둥들은 도릭과 코린트 양식의 변형으로 여겨졌고 르네상스가 시작되기 전까지는 별개의 건축 양식으로 여겨지지 않았으며, 일부 사람들은 그것들을 진정한 고전 양식으로 인정하지 않는다.

흔한 오해 중 하나는 고전 건축 양식들이 기둥머리의 장식들과만 관련 있다고 생각하는 것이다. 이오닉 양식 기둥머리의 양뿔 장식,

코린트 양식의 잎이 우거진 기둥머리, 단순한 모양의 도릭 양식 기둥머리들은 서로 확연히 구별되므로 건축물의 양식을 알아보려는 사람들의 눈길이 가장 많이 가 닿는 곳이기는 하지만 '양식'이라는 말은 건축물 전체와 연관이 있는 말이다. 예를 들면 투스칸 양식은 기둥에 홈이 없을 뿐 아니라 엔태블러처((기둥 위에 걸쳐 장식용 돌림띠로, 위로부터 코니스cornice, 프리즈frieze, 아키트레이브architrave의 3부분으로 구성됨))도 단순하게 이루어져 있다.

하지만 이런 규칙들이 석판에 새겨져 있는 것은 아니다. 고대인들은 특정한 한 양식 안에서도 많은 변화를 시도했다. 그리스 도릭 양식 기둥들에는 단이 없지만 로마 시대의 도릭 기둥들은 대부분 단을 가지고 있다.

르네상스 시대에 이르러서야 작가들이 크기나 장식들에 대해 꼼꼼하게 집착하기 시작했고 각각의 양식들을 정밀하게 묘사하기 시작했다. '양식'이라는 말이 처음 사용된 것도 이때부터다.

원래의 세 가지 양식은 도릭, 이오닉, 코린트, 콤포지트, 투스칸의 다섯 가지 양식으로 불어나게 되었다. 그 이상의 변경은 없었을까?

물론 있었다. 수 세기에 걸쳐서 작가들과 건축가들은 더 많은 양식들을 더해왔는데 그들 중 일부는 특정 양식에 약간의 변화만을 더한 것이었다. 예를 들자면, 중첩 양식superposed order은 다양한 양식의 기둥들을 건물의 층마다 달리 사용하였는데 주로 도릭 양식을 아래층에, 이오닉 양식을 중간에, 코린트 양식을 윗층들에 사용했다.

이 양식을 사용한 건물로는 로마의 콜롯세움이 가장 유명하지만 옥스퍼드 대학교의 보드레이안 도서관^{Bodleian Library}은 정면에 다섯 개의 양식들을 모두 사용하여 이채를 띤다.

통기둥식^{Colossal order}은 15세기에 만들어진 것으로, 고대 건축물들에서는 볼 수 없는데 기둥들이 건물의 두 개 이상의 층들에 걸쳐 있다.

이 양식은 20세기가 시작되기 전후에 특히 인기가 있었는데 런던의 셀프리지^{Selfridges} 백화점이나 뉴욕의 제임스 팔리^{James A. Farley} 빌딩 등은 이 양식을 사용하여 건물의 웅장함을 더하고 있다.

일곱 개의 양식이 존재하지만 앞으로도 얼마나 다른 양식들이 나올지는 알 수 없는 일이다. 공식적으로는 인정받지 못했지만 수많은 대체 양식들이 수 세기에 걸쳐 시도되어 왔는데 역시 기둥머리들과 기둥의 모습으로 모두 쉽게 알아볼 수 있다.

페르시아 제국의 가장 독특한 양식은 수도 페르세폴리스^{Persepolis}에서 사용된 두 개의 돌출된 황소 머리들로 장식된 기둥머리들이었다.

이슬람 예술가들도 건축에서 독창성을 보였다. 스페인의 그라나다에 있는 알함브라 궁전의 정교하게 장식된 무어인식 기둥들은 그리스나 로마의 어떤 기둥들과도 닮지 않았다.

비잔틴 제국은 많은 면에서 로마 문화를 이었는데 콤포지트 양식에 변화를 준 초기 건축물들의 기둥머리들에서도 이를 확인할 수 있다. 비잔틴 제국은 그 후 수도 없이 다양한 새로운 양식들을 만들

였는데 주로 동물의 모습을 포함하는 것이었다.

이집트인들은 그리스인들의 고전 양식보다 수세기 전에 야자수, 연蓮, 파피루스 무늬로 기둥머리를 장식했다.

개별 건축가들도 자신들만의 건축 양식을 시도해왔다. 하지만 이들이 만든 스타일은 손꼽을 수 있을 정도로만 흔적을 남겼다. 그런 실험들은 때론 넌스nonce(일회만의, 임시의) 양식이라고 불리는데 단지 한 번만 고안되거나 건축되었다는 뜻에서다. 그보다는 좀 더 성공적인 경우로, 조지 댄스George Dance, 1741~1825가 고안해낸 암모나이트 양식Ammonite order이 있는데 나선형의 암모나이트 화석 무늬를 기둥머리에 장식으로 사용했다. 이런 기둥들은 영국 남동부 지역의 몇 개 건축물에도 사용되었다.

미국의 몇몇 건물들은 담배나 옥수수 줄기 모양을 사용했다. 이들 양식들은 미국 양식American order이라 불리는데 벤자민 헨리 라트로브Benjamin Latrobe, 1764~1820가 개발한 것이었다. 워싱턴 D.C.의 의회의사당Capitol building에 가면 직접 구경할 수 있다.

배티 랭글리Batty Langley, 1696~1751는 고딕 건축 양식에 자신이 고안한 일련의 양식들을 덧붙이려 했지만 그 성과는 미미했다.

이제까지의 이야기들을 요약하자면, 도릭, 이오닉, 코린트 양식들은 가장 흔하게 볼 수 있는 고전 양식들이지만 그 외의 양식들도 존재한다. 눈여겨 건축물들을 살펴보라.

아치에서는
쐐기돌이 가장 중요하다

석조 아치를 머릿속에 한 번 그려보라. 그것을 구성하고 있는 돌덩이들은 점점 안쪽으로 서로 기대어가다가 중심에 있는, 쐐기처럼 생긴 돌에서 만난다. 당당하게 아치가 무게를 견딜 수 있도록 맨 마지막에 끼워지는 돌, 이것이 쐐기돌keystone이다. 쐐기돌은 아치에서 가장 중요한 구성요소라고 알려져 있고 keystone이라는 말 자체가 그런 생각에 무게를 더해준다. 쐐기돌이 없으면 구조물은 자체의 무게로 붕괴되고 말 것이다. 이것은 사실이지만 사실 아치의 어떤 다른 돌을 빼도 아치는 무너진다.

쐐기돌은 아치에서 가장 독특한 부분이다. 보통은 아치를 이루고 있는 돌들 중 가장 큰 돌덩이이고 눈길을 끄는 조각이 새겨져 있다. 하지만 쐐기돌을 아치의 가장 중요한 돌이라고 생각하는 것은 간이

콩팥보다 중요하다거나 자동차의 엔진이 차대보다 중요하다고 생각하는 것과 마찬가지다. 중요하다는 것은 정도의 차이나 순서가 없다.

흔한 오해의 하나는 아치가 로마시대에 발명되었다는 생각이다. 여러 문명들에 걸쳐 더 일찍 만들어진 아치들이 존재한다. 가장 인상적인 것은 이스라엘의 아슈켈론^{Ashkelon}에 있는 '가나안 족속의 문^{The Canaanite Gate}'이다. 4미터 높이의 이 구조물은 로마가 세워지기 거의 천 년 전인 1850BCE에 만들어졌다. 로마인들이 영예를 독차지하는 이유는 아치를 만들어서가 아니라 그것을 더 높은 차원으로 승화시켰기 때문이다.

에트루리아 문명^{Etruscan civilization}으로부터 아치 만드는 기술을 전수받은 로마인들은 거대한 고가교^{viaducts}, 아치들, 콜로세움처럼 아치들로 이루어진 건물들을 만들어냈다.

20세기 전에는 누구도 콘크리트를
사용해 건물을 짓지 않았다

콘크리트처럼 20세기를 대표하는 것도 없을 것이다. 제2차 세계대전이 끝난 후 유럽의 도시들은 파괴된 건물들을 재건하기 위한 빠르고 저렴한 대안으로 콘크리트를 선택했다. 한편 모더니즘의 건축 양식들이 전 세계를 휩쓸었는데 시드니 오페라 하우스^{Opera House}나 브라질리아 대성당^{Cathedral of Brasília} 등이 대표적인 예이다. 그 외에도 수많은 공공건물들과 홍수 방제시설, 발전소, 아파트 단지들이 콘크리트로 지어졌다.

골재와 시멘트로 이루어진 꽤 단순한 건축자재에 불과한 콘크리트의 역사는 생각보다 더 오랜 옛날로 거슬러 올라간다. 고대세계에 만들어진 시멘트 구조물로, 지금도 남아 있는 것들 중 가장 유명한 것으로는 로마의 판테온^{Pantheon}의 돔 지붕을 들 수 있다. 128년

에 지어졌지만 아무런 보조 구조물 없이 세워진 가장 큰 돔이다. 이런 유명한 건축물들 때문에 로마가 콘크리트를 발명했다는 오해가 생긴 것이다. 간단한 형태의 콘크리트들은 고대 그리스 시대에도 사용되었다.

로마 제국이 몰락하면서 콘크리트도 건축 자재로서 인기를 잃게 되었고 한동안 사람들의 시야에서도 잊혀지는 듯했다. 하지만 14세기 이래 다시 주목을 받게 되었고 이후 더 많이 사용되게 되었다.

19세기에 만들어진 콘크리트 건물들도 남아 있기는 하지만 본격적으로 건축의 주요 자재로 콘크리트가 사용된 것은 20세기에 들어서다. 오늘날 대부분의 신축 건물들은 조금이라도 콘크리트를 포함하고 있다. 유리와 철근으로만 이루어진 것 같은 마천루들도 튼튼한 콘크리트 바닥들을 지니고 있다. 이야기가 나온 김에……

대부분의 현대 건축물들은
유리와 철강의 단조로운 조합들이다

요새는 어떤 도시든 비슷비슷한 외관을 지니고 있다. 하늘로 치솟은 철골 구조에 약간의 콘크리트를 더한 후 유리로 옷을 입혀 놓은 건물들. 어쩌다 약간의 벽돌을 구경할 수 있을지도 모르지만 대부분은 철골과 유리로 만들어진 건물들이다.

이런 식의 건축 공법은 빨리, 경제적으로 건물을 지을 수 있고 이렇게 지어진 건물들은 돌과 벽돌로 만들어진 건물들보다 에너지 효율도 뛰어나다. 유리로 외벽을 두르는 것은 채광採光에도 좋아 안에서 일하는 사람들에게 환영받는다. 하지만 밖에서 그런 건물들을 바라보는 시선에게는 '영혼이 없는', '특색이 없는' 같은 형용사들이 먼저 떠오를 뿐, 모두 단조롭게만 보인다.

도시 전체가 이런 건물들로 채워지면 시내 중심가조차도 별 특색

을 찾아보기 어렵다. 끊임없는 유리의 장막에서 어떤 매력을 기대할 수 있을 것인가?

하지만 나는 좀 더 시선을 넓혀 이런 광경을 바라보고 싶다. 중세 시대의 목수가 갑자기 21세기 도시들처럼 바뀐 그의 마을에 떨어진다 생각해보자. 그는 입을 다물지 못할 것이다. 가장 특색 없는 사무실 블록조차도 시간 여행자에게는 놀랍기만 할 것이다. 사방을 둘러싼 거대한 유리벽들이 그에게는 다이아몬드로 만든 조각상들만큼이나 신기할 것이다. 현대의 공법과 철골 덕분에 건축이 가능한 마

천루들은 그의 시대에 가장 거대한 성당들에나 비교할 수 있을까? 하지만 현대의 고층빌딩들은 성당들보다도 훨씬 높고 흔할 정도로 더 많이 존재한다. 현대의 건물들을 폄하하고 조롱하기는 쉽지만 역사적인 관점에서 보자면 그것들 하나하나는 작은 기적이다.

사람들이 불평을 쏟아내는 것은 도심 건축물들만이 아니다. 아파트 단지들도 성토의 대상이다. 튀어나온 발코니들을 지닌 진부하기 짝이 없는 디자인들, 또 유리들은 왜 그리 많이 사용하는 것인지. 부동산 개발업자들과 건축가들은 보통 여러 국가를 상대로 일을 하기 때문에 전 세계 어디를 가도 비슷한 건물들 투성이다. 비슷한 건물들이 들어서 있는 지역에 대한 혐오감은 이해할 수 있다. 그들은 지역의 모습을 바꾸고 대부분의 사람들의 손이 미치지 못하는 높은 가격대를 형성한다. 그런데 나에게는 현대의 아파트 건물들이 단조롭고 개성이 없다는 주장은 약간 공정하지 못하게 보인다.

주거용 건물들은 언제나 그 시대만의 유형에 따라 건설이 되어왔다. 19세기에 지어진 빅토리아풍 테라스를 지닌 건물들이나 미국과 캐나다의 교외 주택단지에 많이 있는 판자로 외벽을 두른 집들도 모두 엇비슷해 보이기는 마찬가지다. 현대의 아파트 단지들은 이전의 주거 형태들이 더 다양한 형태로 바뀐 것에 불과하다. 대부분의 아파트들은 비슷한 모티프와 재료를 사용하고 있지만 모양, 크기, 색에서는 큰 차이를 보인다.

모든 현대식 건물들이 같은 건축용 블록을 사용한다고 생각하는

것은 지나치게 단순한 생각이다. 물론 콘크리트 토대의 철골을 덮는 거대한 유리들이 자주 눈에 띄기는 하지만 그것만이 전부는 아니다.

건축가들은 점점 폴리머^{polymer}나 플라스틱 같은 새로운 건축자재들을 사용하여 그들의 건축물들을 더욱 에너지 효율적으로 만들거나 독특한 외관을 부여하려 하고 있다. 새로 만들어지는 빌딩들은 자연 친화적인 초록색 지붕이나 벽을 지니기도 한다. 오래된 컨테이너들이 집이나 사무실, 스튜디오, 심지어는 쇼핑몰로 재활용되기도 한다.

중세시대에 살던 목수로서는 상상도 할 수 없었을 아주 보기 드문 건물들도 있다. 폐타이어, 플라스틱 병들, 옥수숫대를 이용한 건물들이 있는가 하면 수많은 사람들이 매년 새로 내린 눈을 깎아 만든 스칸디나비아의 얼음 호텔로 몰려간다. 미래 건축에 큰 역할을 담당할 것으로 여겨지는 3D 프린터를 이용하여 만든 빌딩들도 이미 존재한다.

미래의 도시들은 단조롭고 획일적인 장소와는 거리가 먼, 다양한 건축물들이 들어선 장소가 될 것이다. 그때에도 사람들은 자신들의 도시에 대해 불평을 늘어놓을 테지만.

나무로 마천루를 짓는다는 이야기도 있다(나무라기보다는 CLT(Cross Laminated timber)라 불리는 집성재로 합판의 일종이다. 나뭇결을 서로 직각으로 교차cross시키는 방식으로 판재를 쌓아 접착해 만든다). 공학적으로 만들어진 재목은 아직 새로운 기술이지만 환경 친화적인 재료이면서

도 콘크리트만큼이나 강하고 화재 걱정도 없다고 한다.

책을 쓰고 있는 지금 세계에서 가장 높은 목조 빌딩은 10층이지만 여러 개의 목조 빌딩들이 계획되고 있어서 조만간 더 높은 빌딩들을 보게 될 것이다. 그렇게 되면 중세에서 시간 여행을 온 목수도 그렇게 낯선 곳에 온 느낌은 들지 않을지도 모르겠다.

스톤헨지는
고대 영국의 켈트 신앙의 사제들인
드루이드들이 만들었다

그것은 세상에서 가장 유명한 구조물들 중 하나이지만 그것에 대해 우리들이 알고 있는 것은 얼마 되지 않는다. 그 돌들의 원의 용도가 무엇인지, 시간이 지나며 어떤 모습으로 바뀌어온 것인지에 대한 것은 고사하고 얼마나 오랫동안 그곳에 존재했는지조차 정확히 아는 사람이 없다.

역사가들은 사료에 기초한 추정을 해보지만 그 수수께끼의 돌들에 관해 제대로 알려진 것은 거의 없다 해도 과언이 아니다.

하지만 한 가지, 100퍼센트 확실하게 말할 수 있는 것이 있다. 이 오래된 돌들의 원형 구조물이 드루이드들과는 상관이 없다는 사실이다—적어도 그 돌들의 기원과 관련해서는 말이다. 스톤헨지의 초기 형태는 적어도 3000BCE로 거슬러 올라가는데 스톤헨지에 서 있는 가장 큰 돌들은 2500BCE 경 청동기 시대 브리튼족Britons들이 세워놓은 것이다. 정확한 년대에 대해서는 이론의 여지가 많지만 다양한 증거들을 고려해볼 때 대략 그 정도가 맞으리라는 것이 중론이다. 드루이드들은 500BCE경 켈트족이 도래할 때까지 그곳에 나타나지 않았다. 그들에게조차 스톤헨지는 까마득한 옛날—로마시대부터 지금까지의 시간만큼—에 만들어진 것으로 느껴졌을 것이다.

드루이드들이 스톤헨지를 사용했다는 데에는 이론이 없지만 그들이 그것을 만들지는 않았다. 17, 8세기에 존 오브리John Aubrey, 1626~97나 윌리엄 스터클리William Stukeley, 1687~1765 같은 역사가들이 스톤헨지를 드루이드들의 유산이라고 헛소리를 한 덕분에 그런 오해가 생긴 것이다. 좀 더 과학적인 분석 결과 그 돌들이 훨씬 오래전 세워진 것이라는 사실이 확인된 것이다. 하지만 외계인들이 그 돌들을 세웠다는 주장에 비하면 그들의 주장은 양반이었다.

드루이드들과 스톤헨지의 연관성은 최근 현대 이교주의modern paganism의 시작과 함께 더 강하게 주장되었다. 스톤헨지에 접근이

허락되는 동지와 하지에는 뉴에이지^{New Age}를 신봉하는 사람들이 몰려온다.

오해와 억측의 대상이 되는 것은 스톤헨지만이 아니다. 여기 몇 가지, 전 세계에 걸쳐 있는 재미있는 예들을 소개한다.

중국의 만리장성

2012년에 행해진 고고학 연구에 의하면 만리장성의 실제 길이는 21,196km로서 이전에 생각되던 것의 두 배 길이에 이른다고 한다. 장성은 구불구불 한 줄로 이어진 구조물이 아니라 나뭇가지처럼 옆으로 퍼지기도 하고 고리 모양을 이루기도 하는 복잡한 형태로 이루어져 있다. 종종 달에서 관찰될 수 있는 지구의 유일한 인공 구조물이라고 주장되지만 달에서 보는 지구는 아주 조그마해서 대륙의 모습 정도만 식별할 수 있을 뿐이다. 지구 위저궤도를 선회하는 인공위성에서조차 장성이 보이는지도 확실하지 않다. 그것을 보았다는 우주인들이 있는가 하면 아무리 애를 써도 식별할 수 없었다는 우주인들도 있다. 대신 장거리에 걸친 고속도로나 인공섬들 같은 구조물들은 식별이 가능하다고 한다.

빅벤

그 유명한 런던의 시계의 실제 이름은 세인트 스티븐스 타워^{St Stephen's Tower}이고 빅벤은 종의 이름이라는 주장이 심심찮게 들려왔

다. 하지만 모두 잘못된 주장이다.

시계탑의 정식 명칭은 2012년까지는 클락 타워^{Clock Tower}였지만 여왕 취임 60주년을 기념하는 다이아몬드 주빌리^{Diamond Jubilee}의 일환으로 엘리자베스 타워^{Elizabeth Tower}로 이름이 바뀌었다. 세인트 스티븐스 타워는 근처 어디엔가가 있는 다른 탑의 이름이다. 빅벤도 종 전체의 이름이 아니라 다섯 개의 종들 중 가장 큰 종의 별명일 뿐이다.

에펠탑

일반인들의 생각과는 달리 파리의 에펠탑을 설계한 사람은 귀스타브 에펠Gustave Eiffel, 1832~1923이 아니다. 그를 위해 일하던 세 명의 엔지니어 모리스 쾨쉴랭Maurice Koechlin, 1856~1946, 에밀 누지에Émile Nouguier, 1840~97 스테펭 소베스트르Stephen Sauvestre, 1847~1919이 에펠탑을 설계한 후 에펠은 세 사람으로부터 저작권을 매입해 건설을 추진했을 뿐이다. 하지만 에펠은 자유의 여신상을 만드는 작업에는 직접 참여했는데, 조각상의 내부 지지 구조를 만든 사람이 바로 그였다.

기자의 피라미드들Pyramids of Giza

이 거대한 세 개의 이집트 건축물보다 더 터무니없는 억측의 대상이 된 건물들도 없을 것이다. 가자의 피라미드들은 스톤헨지의 최종 형태가 완성된 시기인 2500BCE경에 만들어졌다. 대피라미드의 높이는 원래 146미터였는데 거의 4,000년 동안 세상에서 가장 높은 건축물의 자리를 차지하고 있었다.

피라미드의 존재가 너무 압도적이어서 건설을 둘러싼 많은 터무니없는 이야기들이 떠돌아왔다. 어떤 사람들은 피라미드들이 파라오보다 이전에 있었던, 지금은 존재가 잊혀진 문명에 의해 건설되었다고 주장한다. 신비의 대륙 아틀란티스도 그 문명의 후보자로 어김없이 등장하곤 한다. 세 개의 피라미드들은 천상의 세계를 땅에 건

설하려던 고대인들이 오리온의 허리띠$^{Orion's\ belt}$ 별자리를 지상에 만든 것이라는 주장도 있다. 수학의 파이pi나 피phi 값을 피라미드의 구조에서 읽어내는 사람들도 있고 외계인이 피라미드들을 건설했다고 주장하는 이들도 있다(책을 쓰고 있는 지금 '외계인들의 관이 피라미드들 근처에서 발견되었다'는 뉴스가 흘러나오고 있다). 이런 주장을 하는 사람들을 피라미디엇pyramidiot(피라미드와 멍청이$^{(idiot)\ dmf\ tjRdja\ ksems\ akf}$)이라고 한다.

이들의 주장을 뒷받침할 아무런 확실한 증거도 없지만 그렇다고 그들의 주장을 뒤집을 결정적인 증거도 없다. 그런데 이는 그들의 주장에 신빙성이 있다는 말이 아니다. 가령, 내가 독자들에게 피라미드들이 원래는 의식용 소똥을 보관할 장소였다고 주장하더라도 독자들은 그 주장을 반박할 증거를 제시할 수 없을 것이라는 뜻이다.

성 바실리 대성당 St Basil's Cathedral

양파 모양의 돔 지붕을 가진 이 아름다운 교회 건물을 지은 건축가 포스트니크 야코블레프$^{Postnik\ Yakovlev}$(생년은 알려져 있지 않으나 성당은 1555~1560년 사이에 건축되었다)가 더 아름다운 건물을 지을 수 없도록 이반 4세$^{Tsar\ Ivan\ the\ Terrible}$가 그의 눈을 멀게 했다는 전설이 있지만 사실과는 거리가 먼 이야기일 것이다. 그가 나중에 지은 다른 빌딩들도 남아 있기 때문이다.

다른 예술 형식들

유화, 조각, 건축 외의 다른 시각예술들

사진의 발명은 예술가들에게
큰 위협으로 다가왔다

"오늘 이후로 회화는 끝났다"

프랑스 예술가인 폴 들라로슈Paul Delaroche가 1839년경, 처음 사진, 혹은 다게레오타이프daguerreotype를 보고 한 말이라고 한다.

버튼만 누르면 몇 초 안에 대상을 완벽하게 사진에 담을 수 있는데 캔버스에 몸을 구부린 채 오랜 시간 몸을 혹사하면서 그림을 그릴 필요가 더 이상 무엇이란 말인가?

그런데 한 세기가 지나기도 전에 들라로슈와 비슷한 이름을 지닌 외젠 들라크루아Eugène Delacroix, 1798~1863는 전혀 다른 주장을 했다.

"만약 어떤 천재가 다게레오타이프을 제대로만 사용할 수 있다면 그는 자신을 이제까지 알려지지 않았던 높은 곳으로 올릴 수 있을 것이다."

이런 두 사람의 주장은 19세기에 벌어진 사진을 둘러싼 다양하고 더 폭넓은 토론의 한 예이다. 일부의 사람들은 기존 예술에 대해 카메라가 지닌 파괴적인 가능성을 우려했고 어떤 이들은 새로운 가능성에 흥분했다. 그리고 시간이 지나면서 그 새로운 매체는 예술에 위협보다는 도움을 주는 것으로 드러나게 되었다.

비디오의 등장이 라디오 스타들을 없애지 못한 것처럼, 전자책의 등장이 종이책들을 세상에서 몰아내지 못한 것처럼, 예술가들과 사진작가들도 함께 공존이 가능하게 되었다.

초기의 사진 이미지들은 윌리엄 폭스 탤벗Fox Talbot, 1800~77이나 루이 다게르Louis Daguerre, 1787~1851 같은 이들에 의해 1830년대에 만들어진 것들이었다.

그들은 즉시 커다란 반향을 불러일으켰는데 사람들은 그들이 만든 사진을 '태양빛에 의한 유화', '태양의 그림', 또는 '자연의 붓'이라고 부르며 단순히 유화의 대안이 아니라 더 순수하고 자연적인 예술 형태라고 생각했다. 심지어는 조금이라도 진보적인 기미가 있는 것들이라면 비판을 일삼던 존 러스킨John Ruskin, 1819~1900 같은 비평가도 사진을 '세기의 가장 놀라운 발명'이라고 말했다. 그는 그림을 그리는 데 사용하기 위해 많은 다게레오타이프 사진들을 모으기

도 했지만 나중엔 점점 사진에 대해 실망감을 표했다.

초기에는 사진들도 자체로 하나의 예술 형태로 인정받았다. 그런 생각과 함께 많은 화가들이 카메라를 그들의 작업을 위한 도구로 생각하게 되었다. 풍경 화가들은 더 이상 변덕스러운 날씨나 그림자들의 변화에 신경 쓰지 않아도 되었다. 그들은 야외에서는 간단하게 스케치를 마친 후 풍경 사진을 찍어 화실로 돌아온 다음 사진을 참고하여 나머지 세부작업들을 마칠 수 있었다.

화가들은 구름에 의해 빛의 상태가 바뀔까 봐 걱정하거나 겨울 풍경을 그리기 위해 얼어가는 손가락으로 그림을 그릴 필요가 없게 되었다. 물론 아직도 상당 부분 상상력과 기억력에 의존해야 했지만—초기의 사진들은 모두 흑백이었다—카메라는 그들에게 고마운 도움이었다.

카메라라는 신기술과 직접 경합을 벌여야 하는 분야이기도 했지만 사진은 초상화가들에게도 큰 도움이 되었다. 1843년 한 신문기사는 사진을 다음과 같이 설명했다.

"실제로 앉아 있는 시간은 채 3분이 걸리지도 않는다. 사진을 다듬고 액자에 넣는 시간도 15분이면 충분하다. 유화로 초상화를 그릴 때 필요한 따분한 시간들과 고통이 필요 없고 비용도 1, 2기니면 충분하다."

같은 해 데이빗 옥타비우스 힐David Octavius Hill, 1802~70은 카메라가 얼마나 유용할 수 있는지를 증명해 보였다. 그는 스코틀랜드 자유교

회$^{Free Church of Scotland}$의 초대 총회$^{The First General Assembly}$가 열리는 장면을 그리고 싶었다. 1,500명의 사람들이 참석하는 총회가 개최되는 동안 그림을 그리는 것은 불가능했다. 힐은 회의에 참석한 사람들에게 사진을 얻어서 그들이 회의하고 있는 장면을 그렸다.

그가 그린 방대한 그림에는 457명의, 대부분은 고위 성직자들인 사람들의 모습이 정확하게 묘사되어 있다. 그 사진은 동시에 세계 최초의 포토밤photobomb(사진을 찍을 때 제3자가 고의적으로 장난삼아 끼어드는 것)의 사례로 여겨질 수도 있는데 한 무리의 어부들이 궁금한 듯 창문 안쪽을 들여다보는 장면도 그림에 포함되어 있기 때문이다.

사진은 미술학교에서도 사용되었다. 이제까지 미술을 공부하는 학생들은 거장들이 그린 그림들을 구경하기 위해 전 세계를 여행하거나 조잡하게 모사한 복사본들을 구경해야만 했다. 하지만 사진 덕분에 이제는 모든 유명한 작품들을 쉽게 감상할 수 있게 되었다. 의상과 실내 장식들도 비싼 돈을 들여가며 소품을 구입할 필요 없이 자료 사진들을 통해 그림을 그릴 수 있게 되었다. 새 작품들의 판촉 활동을 위해서도 사진은 사용되었다.

많은 화가들이 남들이 만든 사진들을 가지고 일을 할 뿐 아니라 카메라를 다루는 데도 능숙하게 되었다. 사진 기술은 특별히 자화상을 그리는 데 큰 도움이 되었다. 자화상을 그리기 위해 더 이상 거울을 들여다보면서 그림을 그리는 불편함 없이 어떤 포즈를 취하고 있는 자신의 모습이든 사진만 있으면 마음대로 그릴 수가 있게 되

었다.

사진과 유화는 단테이 게이브리얼 로세티[Dante Gabriel Rossetti, 1828~82] 같은 라파엘 전파[Pre-Raphaelites]의 그림에서 가장 깊은 연관을 보여준다. 자신의 가장 유명한 작품들을 그리기 전에 그는 준비 작업으로서 그의 모델이자 연인이었던 제인 모리스[Jane Morris]의 사진에 기초한 초상화들을 많이 그렸다. 하지만 그런 일은 그만의 전유물이 아니었다.

미국의 사실주의 화가였던 토마스 에이킨스[Thomas Eakins, 1844~1916]도 열렬한 사진가였다. 1880년대에 그는 그림에 실감을 더하기 위해 사진에 종이를 올려놓고 따라 그림을 그리는 기법을 사용했다.

사진은 분명 화가들에게 도움이 되는 수단이었지만 영감은 반대 방향으로도 흘러갔다. 사진가들도 유명한 그림들대로 사람들에게 옛날 옷을 입히고 자세를 취하게 한 후 활인화[活人畵, tableau vivant]를 찍고는 했다. 라파엘 전파에 속하는 헨리 월리스[Henry Wallis, 1830~1916]는 '채터턴의 죽음[The Death of Chatterton]'을 만들었는데 시인 채터턴이 음독을 한 후 런던에 있는 그의 다락방에서 숨져 있는 모습을 보여주는 작품이었다. 존 러스킨[John Ruskin]은 그 작품을 '한 점의 흠도 없는 완벽한 작품'이라고 평가했다.

활인화에 대한 수요가 아주 많다는 것을 깨달은 수완 좋은 사업가 제임스 로빈슨[James Robinson]은 배우를 고용해 그림의 장면을 연출한

후 사진을 찍어 판매했다. 그는 저작권 침해 행위로 고소되었지만 아무런 벌금도 물지 않았다.

이처럼 많은 유용성에도 불구하고 사진이 가진 한계성도 드러났다. 전통적인 유화는 예술가가 마음대로 명도를 조절하거나 보여주고 싶은 대로 형태를 강조함으로써 실제의 모습과 상관없이 소기의 예술적인 목적을 달성할 수 있었다.

예술 비평가 립 길버트 해머튼Philip Hamerton, 1834~94은 1871년 발행한 그의 책《예술에 대한 사유(미술관 전시에서부터 예술과 과학의 관계에 이르기까지 다양한 주제에 관한 아주 흥미로운 책임)》에서 "자연의 빛을 해석하는 그 만의 방식에서 예술가는 타협과 보상을 할 수 있는데 이것은 사진으로서는 불가능한 일이다"라고 말했다. 그는 '사진으로는 두 가지 진실을 한번에' 표현할 수 없다고 주장했다. 즉, 바다에 너울거리는 빛을 포착할 수는 있을지라도 빛바랜 하늘이나 해안가를 한 장의 사진에 동시에 담을 수는 없다. 하지만 화가는 초점과 조명을 마음대로 바꾸면서 자기가 원하는 대로의 모든 모습을 화폭에 담을 수 있다는 것이 그의 주장이었다.

사진이 기존의 순수 미술들을 퇴출시킬 것이라고 생각을 하던 비관론자들이 있었지만 그들의 걱정은 실현되지 않았다. 처음 등장한 사진은 너무 화질이 조잡해서 미술에 위협적인 존재가 될 수 없었고 캔버스에 그려진 유화의 질감을 대체할 수도 없었다. 사진 기술이 충분히 발전했을 무렵에는 이미 예술가들이 사진을 중요한 보조

도구로 사용을 하고 있었기 때문에 역시 회화의 라이벌이 될 수는 없었다. 또 예술 역시, 부분적으로는 사진에 대한 반응으로 변화하고 있었다.

19세기가 진행되면서 진행된 거대한 예술적인 움직임은 움직임과 변화를 포착하고 인간이 지각하는 대로 사물을 표현하려고 했다. 인상파를 비롯한 다른 사조들은 카메라로 담을 수 없는 세상을 묘사하려 했다. 사물을 있는 그대로 정확하게 표현하는 것은 유행에 뒤떨어지게 되었고 그와 함께 사진의 진정성을 둘러싼 논쟁들도 사라졌다.

피카소, 드가, 고갱, 마티스 같은 19세기 말과 20세기 초에 걸친 거장들은 모두 작품의 구도를 위해 사진을 사용했다. 회화와 카메라라는 두 개의 매체 사이의 관계는 복잡하고 흥미롭고 부단히 변화했지만 결코 직접적인 반목의 관계는 아니었다.

월트 디즈니가
증기선 윌리 ^{Steamboat Willie}에 처음 나온
미키마우스를 고안했다

보통 생쥐는 4년 정도가 수명이다. 하지만 미키는 이 책을 쓰고 있는 현재 90회의 생일을 눈 앞에 두고 있으며 은퇴할 기미도 보이지 않는다.

이제껏 은막에 등장한 배우들 중 가장 오래 활동해온 배우를 만들어 낸 공이 월트 디즈니^{1901~66} 혼자에게만 돌려지는 경우가 많다. 미키마우스는 그가 기르던 생쥐에게서 아이디어를 얻어 만들어진 것이라는 이야기가 널리 알려져 있지만 사실은 그와 함께 일했던 어브 아이웍스^{Ub Iwerks, 1901~71}가 그 생쥐의 대부분을 생각해낸 인물이었다. 물론 디즈니가 처음 약간의 스케치 그림을 그리기는 했지만 미키마우스를 애니메이션의 등장인물로 만들어서 오늘날 모든 사람들이 알고 있는 캐릭터로 만든 것은 아이웍스였다. 초기 만화영화

들은 '어브 아이웍스가 그린 월트디즈니 영화'라고 소개가 되었었다.

물론 디즈니는 미키의 성격을 형성하는 데 많은 역할을 담당했고 그의 목소리도 제공했지만 미키마우스는 상당 부분 그림을 직접 그린 어브 아이웍스와의 합작이라고 보는 것이 맞다. 스튜디오에서 일하던 한 직원의 말이 그런 사정을 정확히 표현하고 있다.

"어브가 미키의 물리적인 모습을 디자인했다면 월트는 그에게 자신의 정신을 불어넣어주었죠."

미키의 공식적인 생일은 1928년 11월 18일이다. 이 날은 단편 영화 증기선 윌리가 개봉된 날이다. 미키와 그의 여자 친구 미니가 유성 영화 화면에 처음으로 모습을 드러냈었다. 하지만 그 이전에도 미키마우스가 등장하는 두 편의 영화가 있었다. '정신 나간 비행기Plane Crazy'와 '성질 급한 가우초The Gallopin' Gaucho'—두 편 다 인터넷에서 바로 구경할 수 있다. '성질 급한 가우초'에서는 우리의 생쥐 친구가 담배를 질겅질겅 씹으며 거품이 이는 맥주잔을 벌컥벌컥 들이킨다—가 몇 달 전 시사회에서 대중에게 공개된 적이 있었다. 이들 영화는 1929년까지 일반에 공개되지 않다가 증기선 윌리가 대중에게 주인공을 확실하게 각인시킨 다음에야 공개되었다.

우리 모두가 들어봤을 디즈니에 관한 이야기, 즉 1966년 12월 15일 사망한 후 그의 머리가 냉동 상태로 보존되고 있다는 이야기는 사실이 아니다. 그는 신체 냉동 보존술에 대해 흥미를 보이기는 했

지만 유언장에 그런 내용을 넣지는 않았다. 그의 사후 10년쯤 시작된 그 근거 없는 이야기는 지금도 널리 퍼져 있다.

디즈니사가 만든 가장 큰 히트작이 Frozen(겨울왕국)이라는 것은 아이러니한 대목이다.

바이외 태피스트리^{Bayeux Tapestry}는 헤이스팅스 전투에서 해롤드 왕이 눈에 화살을 맞은 모습을 보여준다

바이외에서 만들어진 그 유명한 태피스트리^{Bayeux Tapestry}는 아주 독특한 존재다. 예술 작품이면서 사료^{史料}이기도 한 이 자수공예 작품은 1066년 헤이스팅스 전투에 이르기까지 노르만족의 영국 침략에 관한 사건들을 묘사하고 있다. 놀랍고도 야심찬 이 작품은 거의 70미터의 길이로, 모나리자를 130개, '최후의 만찬'을 8개 걸 수 있는 면적이 있어야 전시할 수 있고 무겁기로는 더블 매트리스를 10개 쌓아놓은 무게인 350킬로그램이 나간다. 중세시대로부터 이처럼 큰 규모의 작품이 남겨진 경우는 거의 없다.

모든 상징적인 물건들이 그러하듯, 바이외 태피스트리도 과장된 이야기들과 오해에 둘러싸여 있다. 이름조차 그렇다. 비록 그 자수 작품이 프랑스 북쪽에 위치한 바이외 시에 보관되어 왔지만 대부분

의 학자들은 그것이 영국의 켄트에서 만들어졌다고 생각한다. 사용된 언어의 뉘앙스, 작품의 내용, 사용된 식물성 염료 등 모든 것이 영국에서 만들어졌다는 것을 가리킨다는 것이다.

엄밀하게 말하면 그 작품은 태피스트리도 아니다. 그 15세기 사건들의 장면들을 보여주는 작품의 가장 자리에 이채롭게 자리를 잡고 있는, 거대한 성기를 지닌 채 쪼그리고 앉아 있는 남자를 포함, 다양한 기사들, 말들, 화살들이 천에 자수로 표현되어 있다. 태피스트리는 자수가 아닌, 짜여진 작품을 말한다. 하지만 그 시대에 만들어진 다른 자수 공예 작품들처럼 이 작품도 역시 태피스트리라고 불린다.

태피스트리의 그림들 중 가장 유명한, 해롤드 왕이 눈에 화살을 맞은 장면은 몇 가지 면에서 문제의 소지가 있다.

우선, 화살이 원래부터 있었던 것이 아니라 후에 추가된 것이라는 많은 증거가 있다. 둘째, 화살의 방향이 눈에서 빗나가 있는 것처럼 보인다. 인터넷에서 검색해보라. 화살은 분명히 이마를 향하고 있다. 셋째, 바늘 자국들을 보면 그림의 인물은 화살을 맞는 게 아니라 창을 휘두르던 모습이었다는 것을 보여준다. 넷째, 해롤드의 죽음에 관한 초기의 설명에 의하면 그는 화살에 맞아 죽은 것이 아니라 일단의 기사들에 의해 도륙^{屠戮}되었다고 한다(두 가지 사실이 다 맞을 수도 있다. 화살을 맞은 해롤드를 병사들이 달려들어 살해한 것일 수도 있다. 하지만 분명한 사실은 알 수 없다). 마지막으로, 화살을 맞은 인물이 해롤

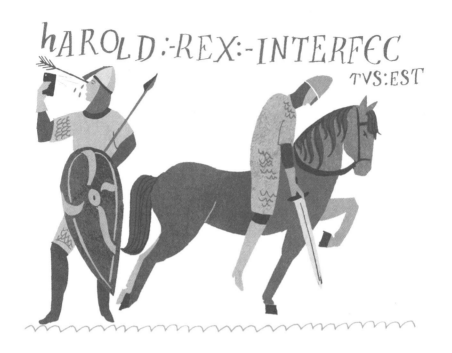

hAROLD:-REX:-INTERFEC
TVS:EST

드가 아닐 수도 있다. 그의 이름이 같은 칸 안에 보이지만 쓰러진 채 죽어가는 여러 명의 영국 병사들도 그 근처에 있다.

그 태피스트리는 수세기에 걸쳐 보수되어 왔지만 대부분은 원형을 유지하고 있다. 하지만 그림은 뭔가 다음 내용이 빠진 것처럼 갑자기 끝난다. 바로 이 때문에 일부의 사람들은 그림이 위조되었을 가능성이 있다고 생각한다.

마지막 제목(전문용어로는 티튤러스 titulus 라고 한다)은 'Et fuga verterunt Angli(영국인들이 패주했다)'라고 붙여져 있는데 위키피디아를 비롯 많은 사람들은 이 글이 반영 감정이 높았던 19세기 나폴

레옹 전쟁 시기에 덧붙여진 것이라고 의심하고 있다.

의아하지만, 티튤러스에 대한 언급은 1775년에 나온 《맨체스터의 역사》—존 휏테이커 목사가 지은 책으로 4권 중 두 번째 책에 나온다. 영국인의 패주에 관한 더 앞선 언급도 1733년에 나온 《로얄 아카데미 비문 및 명문사Histoire de l'Académie Royale des Inscriptions et Belles Lettres》에서 찾아볼 수 있다. 두 권 다 구글 서적으로 열람 가능하다—에도 등장한다.

바이외 태피스트리는 바이외에서 만들어지지 않았고 테피스트리도 아니며 해롤드 왕의 죽음도 제대로 보여주지 않는다. 전투는 헤이스팅스가 아닌, 지금은 배틀Battle이라는 지명을 가진 도시의 북서쪽 몇 킬로미터 떨어진 곳에서 벌어졌다. 하지만 이런 모든 구설수도 그 중세 보물의 가치를 조금도 떨어뜨리지 못한다.

대부분의 길거리 예술가들은 벽에다 불법으로 페인트를 뿌리는 10대들이다

벽에다 무엇인가를 쓰는 것은 벽의 역사만큼이나 오래된 행위다. 폼페이 유적지에 가보면 당시 사람들이 얼마나 공공장소에 낙서를 남기기 좋아했는가를 알 수 있다. 이들이 남긴 낙서의 내용은 너무 외설적이어서 차마 책에서 언급할 수 없을 정도다. 79년, 베수비오 산Vesuvius의 분화로 최후를 맞았었던 그 불운한 지역의 벽들 위에 아직도 남아 있는, 그나마 건전한 메시지들 중 하나를 골라보자면 '레스티튜타여, 겉옷을 벗어 제치고 당신의 음모가 우거진 치부恥部를 보여주오' 같은 것이 있다.

더 오랜 예들도 있다. 그보다 500년 전, 에게 해에 있는 아스티팔라이아Astypalaia 섬에는 디온이라는 사람이 선정적인 문구를 바위에 새긴 후 그것도 성에 차지 않았던지 한 쌍의 성기를 더해 놓았다

(우리들이 인생을 살아가며 남기는 대부분의 업적들은 한두 세대 후에는 잊힐 것이다. 하지만 디온이라는 인물은 제대로도 그리지 못한 성기 그림을 바위에 새긴 덕에 거의 불멸에 가까운 이름을 남겼다. 이쯤 되면 항복해야 할 수밖에). 6세기 중반에 기록된 '여기서 니카시티모가 티미오나를 덮쳤다'라는 내용의 또 다른 낙서도 있다.

낙서와 남성들의 성애, 혹은 퇴폐행위의 연관성은 오늘날까지도 이어지고 있다. 많은 사람들은 아직도 벽에 남긴 낙서들을 10대 소년들의 전유물로 생각한다. 이것은 사실이 아니고 사실이었던 적도 없었다.

낙서들은 많은 형태와 느낌을 지니고 있다. 그것을 나타나게 만드는 동기도 다양하다. 현대에 등장한 첫 낙서들은 영역을 표시하려는 오래된 충동들이 다시 살아난 것들이었다. 폼페이의 바실리카 Basilica(고대 로마인들의 공공건물) 벽에 남겨진 '가이우스 푸미디우스 디필러스가 10월 3일 이곳에 있었다'라는 내용은 21세기 철도역 벽에 쓰인 '탁스가 스프레이캔을 지니고 2006년 이곳을 다녀가다'라는 내용과 다를 바가 없다.

누구도 원하지 않지만 자원해서 자신에 관한 소개를 하는 것은 태깅 Tagging이라는, 건물 낙서의 가장 기본적인 형태이다. 태거(태깅을 하는 사람)들은 보통 철도 주변을 주된 활동 공간으로 삼는데 낙서할 공간이 많으면서도 사람들의 눈에 띄기 쉽다는 점 때문이다.

하지만 건물 낙서는 도시 전체에서도 눈에 띈다. 그들의 낙서는 이름을 반복하는 단순한 형태에서 좀 더 정교한, 풍선껌 모양의 쓰로우

업$^{throw-ups}$, 거의 추상의 지경에 이른 복잡한 글자체까지 다양하다.

공공기물 훼손 행위는 낙서의 한 통로였을 뿐, 낙서는 다양한 형태로 변화해왔다. 스프레이 페인트가 아직 중요한 표현의 수단이지만 예술가들은 페이스트 업$^{paste\ up}$(미리 작업한 포스터를 벽에 붙이는 작업), 스티커, 조각들을 이용하여 작업하기도 한다. 일부 예술가들은 심지어 빛이나 비디오 프로젝트, 3차원 효과 등을 작업에 사용하기도 한다.

거리 예술과 낙서에 관한 가장 큰 오해는 그것이 불법 행위라는 것이다. 하지만 사실, 큰 작품들은 건물 소유자의 허락 하에 제작이 이루어진다. 때로는 수주를 받아 작업하기도 하는데 집이나 사무실 벽에 장식을 해주고 보수를 받는다.

브루클린에서 프라하까지, 소규모 호텔들은 지역의 거리 예술가들을 초청해서 로비와 침실들에 생기를 불어넣기도 한다. 점점 더 전문화되는 거리 예술을 위한 거래 중개업자들까지 등장하고 있는데 이들은 건물주들, 유명 브랜드, 거리 예술가들을 서로 연결시켜 합법적인 벽화들을 만든다. 그들은 또 지역 행정당국들의 협조를 얻어 스프레이를 할 수 있는 공간을 확보하기도 한다. 몇 명의 태거들이 한밤중 몰래 담을 넘어 벽에 낙서를 하던 과거와는 천양지차다.

이렇게 고급 예술로 변한 낙서에 스프레이 캔을 들고 설치는 10대 젊은이들뿐 아니라 각계각층의 사람들이 몰려들고 있다.

가장 유명한 거리 예술가들은 생각보다 꽤 나이가 많은 사람들이

다. 하지만 어떤 분야에서든 유명해지기 위해서는 시간이 필요하므로 당연한 현상이기도 하다. 가장 유명한 이름을 들어보자면, 1990년부터 활동을 해온, 40대로 알려진 뱅크시[Banksy](여러 소식통에 의하면 1974년생이라고 한다), 각자 런던과 찰스톤에서 1970년에 태어난 벤 엔[Ben Eine]와 셰퍼드 페어리[Shepard Fairey] 등을 들 수 있다.

하지만 이들도 가장 초기에 활동을 시작했던 사람들에 비하여 햇병아리들에 불과하다. 파리에서 스텐실 아트를 개척한 바 있고 뱅크시에 큰 영향을 미친 블렉 르 라[Blek Le Rat]는 1952년생이지만 아직도 왕성한 활동을 하고 있다. 베를린 장벽에 그림을 그려 유명해진 티에리 누아[Thierry Noir]는 1958년 리용에서 태어났다.

이처럼 거리 예술이 젊은이들의 마당이라는 얘기도 알고 보면 꼭 사실과 맞는 것은 아니라는 것을 알 수 있다. 그것이 남성 위주의 예술이라는 주장은 어떨까? 일단 그렇다고 대답은 할 수 있겠지만 보통 생각되는 것과도 조금 다르다.

중요 여성 예술가들 중 한 명인 스운[Swoon, 1977년생]은 실물 크기의 오려낸 사람들의 그림을 벽에 붙이는 작업을 하고 있고 레이디 핑크[Lady Pink]는 1970년대부터 태깅을 해왔는데 지금은 뉴욕 주위에서 그림을 그리고 있다. 수십 년 동안 여성 예술가들의 평등한 권리 쟁취를 위한 운동을 벌여온 게릴라 걸즈[Guerrilla Girls]들은 그들의 메시지를 전파하는 수단으로 포스터와 퍼포먼스를 펼친다.

한편. 세계에서 가장 큰 스프레이 그림 벽화의 기록이 2014년, 여

성들로만 구성된 예술집단에 의해 갱신되었는데 100명이 넘는 예술가들이 런던 시내 전체에서 작업을 벌였었다.

거리 예술은 외부 공간에서만 벌어지는 것이 아니다. 대부분의 큰 도시들은 거리 예술을 전문적으로 전시하면서 판화 등을 판매하는 전시장들을 가지고 있다. 어떤 전시회들은 사무실들이 들어선 한 구역 전체에서 행해지기도 하는데 뱅크시의 '디즈멀랜드(디즈니랜드에 '음울하다'는 의미의 dismal을 합쳐서 만든 말)'는 거리 예술의 느낌이 나는, 어린이들이 보기에는 적절치 못한 각종 설치물들이 들어서 있다.

유명한 갤러리들과 개인 수집가들도 이 분야를 유심히 살피고 있다. 뱅크시의 주요 작품들은 경매에서 백만 달러가 넘는 금액에 거래가 되었고 그는 적어도 2천만 달러 이상의 자산을 소유하고 있다고 여겨진다. 물론 대부분의 거리 예술가들에게는 꿈같은 이야기지만 재능과 인내심이 있는 사람들은 앞으로 꽤 많은 돈을 벌 수 있을 분야임에는 확실하다.

유명한 예술가들을 배출하기도 했고 상업적인 가치도 높아가고 있지만 거리 예술은 아직 스튜디오에서 만들어지는 현대 미술에 필적할 만한 위상을 갖추지는 못하고 있다. 하지만 경계선이 모호해지고 있고 그 분야에 대한 사람들의 태도도 변화하고 있다. 사람들의 눈을 피해 그려놓은 성기 낙서들이나 철도역 근처의 그래피티들은 사라지지 않겠지만 그들 중 완성도가 높은 것들은 순수 예술의 중요한 작품들로 여겨지고 있다.

개념 예술은
누구도 잘 이해할 수 없는 헛소리이다

나는 2009년, 거의 25년 만에 처음으로 런던 지하철에 상설 예술 작품이 설치될 것이라는 소식을 듣고 흥분했던 기억이 난다. 크누트 헨릭 헨릭슨Knut Henrik Henriksen, 1970의 풀 서클Full Circle 이라는 작품이 킹스크로스 역의 리모델링된 지하 통로에 설치된다는 것이었다.

설치가 끝난 다음 날, 나는 킹스크로스 지하의 거미줄 같은 통로 어디쯤 거대한 작품이 있으리라는 막연한 기대를 가지고 그곳을 찾아갔다. 하지만 어디에서도 그런 작품을 찾을 수 없었다.

결국 내가 찾아낸 작품은 노던라인의 통로 끝에 있었다. 그것은 입술 모양의 금속 조각으로 이루어져 있었는데 초승달처럼 비슷하게 기울어져 있는 모양이었다.

'저게 다야?' 나는 생각했다. 아무런 상상력도 필요하지 않았을 것처럼 보이는 작품을 보면서 누구라도 만들어낼 수 있을 법한 시시한 물건이라고 생각했다. 그런 생각은 현대 예술, 특히 개념 예술들이 받기 쉬운 비난들 중의 하나다.

킹스크로스 역에 있는 예술 작품은 도대체 무슨 이유로 그곳에 서게 된 것일까? 나는 그것을 감상하기 전에 미리 힌트를 좀 얻었어야 했다.

금속으로 된 입술 모양은 런던 지하철의 눈에 보이지 않는 부분, 둥그런 터널의 나머지 부분들을 의미했다. 대부분의 지하 터널들은 둥그렇게 파여지지만 우리는 그 단면의 아래쪽은 볼 일이 없다. 레일 · 침목 · 도상道床, track bed이 깔려 있는 곳 위에 지하철 이용객들이

다니는 통로가 평면으로 놓여 있다. 나는 런던 지하철을 수도 없이 이용했고 그것에 관한 글도 십여 편 썼지만 사람들의 눈에 띄지 않는 부부에 관해서는 생각해본 적이 없었다. 이런 것을 깨닫는데 수년이 걸렸다. 겉보기에는 아무 의미 없어 보이는 평범한 작품이 내가 잘 알고 있다고 생각하던 환경에 대해 새로 생각을 하게 만들었다. 그런 깨달음의 순간은 어느 오래전 대가들의 그림이나 인상파 작품들만큼이나 큰 감명을 주었다.

개념 미술은 감상을 하는 편의 노력도 필요하다. 하지만 그 때문에 그 작품들의 의미를 깨닫는 순간 더 개인적이고 큰 감동을 느끼게 된다.

개념 미술에 대해 조금이라도 공부한 사람은 모두 '아하!'를 외쳤던 경험이 있을 것이다. 좀 전까지 별 의미도 없고 혼동스럽기만 했던 대상이 갑자기 의미로 다가오는 순간이 있는 것이다.

개념 미술의 많은 선구자들이 있었다. 마르셀 뒤샹의 소변기 이야기는 이미 수차례 했지만 다시 한 번 더 언급해야 할 것 같다. 그 소변기가 '샘'이라고 제목이 붙여진 것은 의미심장하다. 그곳을 통해 모든 것이 뿜어져 나왔기 때문이다.

가장 독창적이고 생각할 만한 작품을 만든 개념 예술가들 중의 하나로 피에로 만초니Piero Manzoni를 들 수 있다. 1960년과 1961년 사이에 이 이탈리아 예술가는 학생들의 치기어린 장난과 천재적인 발상 사이의 어느 중간쯤에 위치할 것 같은 많은 작품 활동들을 벌였

다. '세상 받침^{Base of the World}'이라는 작품은 금속으로 된 플랫폼을 거꾸로 뒤집어 놓은 것이었다. 지구 전체가 그 받침대 위에 올려져 자체로 하나의 작품으로 소개가 된 것이다. 그 앞에서 예술가는 더 이상 의미가 없는 존재로 전락하고 만다.

비슷한 시기에 만초니는 그의 작품들 중 가장 잘 알려진 것을 만들어냈다. '예술가의 똥^{Artist's Shit}'은 90여 개의 깡통에 자신의 똥을 담은 것이었는데 이탈리아어로 'Merda d'artista'라는 상표가 붙은 깡통은 슈퍼마켓에서 참치나 연어 통조림 옆에 진열되어도 전혀 이상이 없을 모양이었다.

이 작품은 그것만으로도 사람들의 관심을 끌기에 충분했겠지만 금지된 소재를 다루었다는 것 이상의 숨겨진 의미가 있었다. 만초니는 각각 30그램 정도 무게의 깡통들이 그 무게만큼의 금의 가치―1961년의 시세로 치면 37달러 정도였다―가 있다고 선언했다. 그 후 90여 개의 깡통들은 계속 주인들이 바뀌어왔다. 그중 한 캔은 2015년 한 미술품 경매장에서 182,500파운드에 팔리는 기염을 토했는데 이것은 같은 무게의 금의 100배도 훨씬 넘는 가격이었다.

이것을 정말 개념 미술의 하나로 보아야 할지 똥 같은 헛짓이라고 생각해야 할지 아직 결정할 수 없다면 여기 중요한 단서가 하나 있다. 그 깡통들이 정말로 만초니의 엉덩이 쨈을 담고 있는지 아무도 알 수 없다는 것이다. 그는 그 안에 아무 거나 담아 놓았을 수도

있다, 하지만 이제껏 누구도 그 깡통을 열어본 사람은 없었다. 그렇게 하는 순간 작품은 망가지고 가치를 잃게 될 것이다. 정말 계속 쳐다보고 싶은 작품은 아니지만 (오히려 그 정반대가 사실이다) 관객으로 하여금 많은 것을 생각하게 하는 것임에는 틀림없다.

여기에 개념 미술의 힘이 있다. 만초니가 운동장 한가운데 뒤집어 놓은 받침대는 모나리자처럼 아름답지도, 시스틴 성당의 천정 그림처럼 정교한 기술이 필요한 것도 아니었지만 그의 작품 안에는 세상에 대한 우리의 생각을 뒤집어놓을 수 있는 패러독스가 깃들어 있는 것이다. 전시장에서 '예술가의 똥'을 보게 되는 사람들은 실실 웃음을 지을 수도 있겠지만 그 작품 뒤의 이야기를 뒷간 이야기와 분리시킬 수 있다면 그 작품은 사람들의 인식, 기대, 신뢰에 대한 웅변을 들려줄 것이다.

개념 미술 작품들은 그것들의 외관이 아니라 그 작품들 뒤에 있는 아이디어들에 의해 성공도 하고 실패도 한다. 우리들도 모두 양동이에 똥을 싸고 그것을 예술이라고 부를 수도 있겠지만 그것은 중요한 점을 놓치는 것이다.

어떤 개념 예술가들은 물질적인 대상들을 철저히 제거한다. 1965년 구설수에 휘말렸던 작품에서는 무대에 앉아 있는 오노 요코 (1933년생)의 옷을 관객들이 한 명씩 나와서 조금씩 오려냈다. 컷 피스^{Cut Piece}라는 제목의 이 퍼포먼스는 사람들의 마음 깊은 곳을 조망한다.

당신은 관객석에서 일어나서 그 퍼포먼스에 동참할 것인가? 옷의 어느 부분을 당신은 공격할 것인가? 그것을 하는 당신은 어떤 느낌을 느낄 것인가? 당신의 생각은 얼마나 시커멓게 될까?

개념 미술가들은 종종 그들의 작품에 기술들을 동원한다. 가장 눈에 띄는 사람으로는 제니 홀저$^{Jenny\ Holzer,\ 1950}$가 있다. 그녀는 깊이 생각해볼 만한 문장들을 빌딩들에 투사함으로써 두각을 나타냈다. 익숙한 경치나 빌딩들에 'Expiring for love is beautiful but stupid(사랑의 유통 기한이 다가온다는 것은 아름다우면서도 어리석은 생각이다)'나 'I feel you(나는 너를 느껴)' 같은 문장들이 크게 펼쳐져 있는 것을 보는 것은 벅찬 느낌을 안겨준다. 문장들 자체는 본질적인 의미들을 담고 있지 않을지라도 그것을 보는 각각의 개인들은 나름대로의 울림을 느낄 것이다.

이것이 개념 예술이 종래의 예술들과 다른, 아니 그들을 뛰어넘을 수 있는 또 다른 이유이다.

개념 예술은 당신, 즉 관객이 주가 되는 예술이다.

당신은 그것을 보고 어떤 생각을 하는가? 이 이상한 개입이 어떻게 느껴지는가? 그것은 어떤 이상한 연상을 당신의 마음속에 불러일으키는가?

잘 만들어진 그림은 눈으로 보기에도 좋고 그 자체의 은밀한 의미들을 담고 있다. 하지만 그것이 관객으로 하여금 세상에 대한 전제나 가정을 다시 생각하게 하거나 그의 환경을 재평가하도록 만들지

는 않는다.

나는 '풀 써클^{Full Circle}'을 수도 없이 지나쳐 다녔다. 하지만 그 작품 앞에 멈춰서 그것을 쳐다보는 사람은 한 번도 보지 못했다. 그 작품은 모든 사람들의 눈이 닿는 곳에 있지만 그저 아무 의미 없는 벽으로만 여겨질 뿐이다. 그것은 아마도 세상에서 가장 많은 사람들이 그 앞을 지나친 작품들 중 하나일 것이다.

수백만의 사람들이 매년 그 앞을 지나간다. 하지만 이런 모든 것이 그 작품을 더욱 특별하게 만든다. 당신이 개념 예술의 세계를 이해한다면…….

가장 유명한 그림들과 화가들은 음모 이론의
주요 대상들이었다. 하지만 대부분의 음모 이론
들이 그렇듯, 이런 주장들은 반론을 제기하기 어렵다.
여기 몇 가지를 기록하는 이유는 독자들이 읽고
직접 판단해보라는 이유에서다.

모나리자는 사실
레오나르도의 자화상이었다

　미술 작품들, 아니 인간이 만든 모든 창작물들 중에서 레오나르도의 모나리자만큼 의혹이 대상이 되어 온 것도 없을 것이다.

　왜 그녀는 그렇게 사람들의 마음을 끄는 것일까? 그녀의 웃는 듯 마는 듯한 미소는 무슨 의미를 담고 있는 것일까? '수수께끼'라는 말을 쓰지 않고 그녀를 다룬 책이 존재할까? 이런 의문들은 오랜 기간에 걸쳐 예상치 못한 대답들을 이끌어냈다. 그중에서도 가장 희한한 대답은 그 흑발의 미인이 레오나르도 자신이라는 것이었다.

　모나리자가 누구의 그림인지는 의심의 여지가 없어 보인다. '레오나르도가 프란체스코 지오콘도^{Francesco del Giocondo}의 부인 모나리자의 초상화를 그렸다'고 미술사가인 조르조 바사리^{Giorgio Vasari, 1511~74}는 기록을 남겼다, 그는 레오나르도가 죽은 후 31년이 되던

해에 글을 쓰기 시작했지만 그 자신도 르네상스 예술 운동에 참여, 기여를 한 사람이었다. 그는 당대 일류 사가였지만 여기저기 작은 실수들을 남기기도 했다. 하지만 우리들은 그의 진술을 대체로 진실이라고 믿을 수 있다.

바사리의 진술은 2005년, 하이델베르그 대학의 한 학자가 로마시대에 관한 책의 여백에 손으로 쓰여 있는 기록을 우연히 발견함으로써 힘을 얻게 되었다. 그 기록은 1503년에 레오나르도와 동시대인이었던 베스푸치$^{Agostino\ Vespucci}$가 남긴 것이었는데 "그 거장이 '지오콘도의 아내, 리자$^{Lisa\ del\ Giocondo}$'의 초상화를 그리고 있다"라는 내용이었다.

그 기록이 사실이라고 가정하면 우리는 1503년, 레오나르도가 리자라고 불리는 여성의 그림을 그리고 있는 것을 직접 본 사람의 증언을 가지고 있는 것이다. 50여 년 후, 한 저명한 역사가는 모나리자('나의 여인 리자'라는 뜻이다)가 바로 그 그림이라고 확언했다. 게다가 그 그림은 "즐거운 사람"이라는 뜻의 이탈리아어인 '라 지오콘다$^{La\ Gioconda}$'라는 별명이 붙어 있었는데 이것은 모델의 이름 '델 지오콘도$^{del\ Giocondo}$'를 살짝 변형시킨 것이었다. 모든 것이 딱 들어맞지 않는가? 더 이상의 논란은 존재할 수 없을 것이다.

하지만 세상 일은 그렇게 간단하지 않다. 2005년의 발견 이후 대부분의 미술 역사가들은 '델 지오콘도'가 그 그림의 주인공이라는데에는 이의를 제기하지 않는다. 하지만 다른 주장들을 가능하게 할

만한 여지는 여전히 남아 있다. 그런 주장들 가운데 가장 특이한 것을 들자면 레오나르도 자신이 그림의 주인공—적어도 그림 초기에는—이라는 것이다.

이런 주장은 무엇을 근거로 하는 것일까? 릴리안 슈워츠 Lillian Schwartz, 1927 부터 살펴보는 것이 좋을 것이다. 슈워츠는 컴퓨터를 기반으로 하는 예술의 개척자였다. 그녀가 만든 작품들 중에 가장 유명한 것들 중 하나는 두 개의 얼굴, 모나리자와 레오나르도의 얼굴을 합성한 것이었는데 눈, 코, 입, 모두가 완벽하게 맞아떨어졌다. 다른 이들도 모나리자의 얼굴이 여자로서는 드물게 남성적인 비율을 가지고 있다고 주장해왔었다.

정말로 레오나르도는 이 작품의 모델로 자신의 얼굴을 사용한 것일까? 흥미 있는 추측이기는 하지만 원래 이야기보다 더 설득력이 있거나 증거를 갖춘 것도 아니다. 그녀가 사용한 레오나르도의 초상이 그의 실제 얼굴이라는 증거조차도 없다. 그의 자화상 Portrait of a Man With Red Chalk 이라고 알려져 책이나 텔레비전, 영화에서 널리 사용되고 있는 그림은 분명 그가 그린 것이기는 하지만 그것이 자신을 그린 것인지에 대해서는 이견의 여지가 있다.

모나리자가 여장을 한 레오나르도였다는 주장은 많은 사람들에게 진지하게 받아들여졌다. 일부 사람들은 미스터리를 풀겠다고 프랑스에 있다고 알려진 그의 유골을 찾아 나섰다. 잘 보존된 두개골만 찾을 수 있다면 해부학자들이 진흙으로 근육을 붙여 그의 얼굴을

재생해낼 수 있을 것이다. 하지만 원체 복잡하고 이런저런 제한들도 많은 그런 시도가 무언가를 증명할 수 있을 것 같지는 않다. 흥미진진한 텔레비전 프로그램의 소재는 될 수 있겠지만…….

그녀가 누구였건 간에 모나리자는 500년 이상 많은 사람들의 상상력을 장악해왔다. 매년 6백만 명 이상의 관객들이 루브르에 있는 그녀를 찾는다. 수많은 사람들의 뒤통수를 쳐다본 후에야 만날 수 있는 그녀는 상상했던 것보다 훨씬 작은 모습일 것이다. 그것도 캔버스가 아닌 나무 위에 그려진 그림이다.

모나리자는 항상 그렇게 유명한 그림은 아니었다. 화단에서는 꽤 오랫동안 인정을 받아왔고 나폴레옹 1세는 그 그림을 침실에 걸어놓기까지 했지만 19세기 중반까지만 해도 그녀의 이름을 아는 사람들은 많지 않았다. 하지만 20세기 중반까지는 레오나르도가 르네상스 시대를 이끈 천재들 중 한 명으로 추앙받게 되었고 모나리자도 역사상 가장 중요한 세 점의 그림들 중 하나로 여겨지게 되었다.

모나리자는 모든 사람들의 흥미를 끌게 되었는데 그중에는 절도범들도 포함되어 있었다. 그녀가 1911년 8월 21일, 루브르에서 모습을 감추자 신문들은 앞다투어 그 사실을 대서특필했다. 기욤 아폴리네르^{Guillaume Apollinaire}가 연루되었고 피카소조차 용의선상에 올랐다.

모나리자는 2년 후에 다시 모습을 나타냈는데 이탈리아 국적의 박물관 종업원이 그림을 빼돌려 원래의 주인인 이탈리아에 돌려주

려했다는 것이 밝혀진 범행의 전모였다. 하지만 범인은 고가 작품들의 위조품을 파는 암시장에 유혹 받았을지도 모를 일이다.

그것은 희대의 절도사건이어서 많은 사람들의 관심을 받았다. 끝없는 패러디의 대상이 되어 그림은 더 한 층 유명해지게 되었다. 가장 유명한 것은 1919년 마르셀 뒤샹이 싸구려 모나리자 엽서 그림에 콧수염과 턱수염을 그려 넣은 후 L.H.O.O.Q(프랑스로 발음을 하면 '그녀의 아랫도리가 뜨겁다'라는 풍기 문란한 뜻이 된다)라는 제목을 붙인 것이다. 다른 예술가들도 그의 뒤를 따라 패러디의 행렬에 동참했는데 살바도르 달리, 르네 마그리트^{René Magritte, 1898~1967}, 뱅크시 등이 그들이었다. '모나리자 패러디'라는 검색어를 구글에서 찾아보라. 세이버 검을 든 그녀의 모습부터 킴 카다시안의 얼굴이 합성된 사진까지 다양한 작품들을 볼 수 있을 것이다. 그녀가 진정 모든 세대를 아우르는 아이콘임을 알 수 있는 대목이다.

그 그림은 가짜일까? 몇 십 년이 지나면 어김없이 다시 떠오르는 음모론이다. 1911년 도난당했던 그림이 다시 돌아왔을 때가 절정이었는데 그림을 다시 찾지 못한 박물관이 정밀한 사본을 박물관에 가져다 걸어놓았다는 소문이 떠돌았다.

음모론은 점점 더 가지를 쳐갔는데 1912년, 한 미술 비평가의 주장에 의하면 그림은 애초에 도난을 당한 것이 아니라 황산 테러를 당해 훼손이 되었고 지금 진열되어 있는 것은 몰래 바꿔치기한 사본이라는 것이었다.

'그림을 복구할 희망이 있는 한 가짜가 대신 걸려 있었어요. 하지만 일부 관객들이 그림에 대해 불신을 보이기 시작하자 박물관은 가짜 그림을 떼어내 불구덩이에 던졌을 거예요. 자신들의 무능을 무마하기 위해서 그림을 도난당했다는 소문을 낸 것이고요', 그의 주장이다.

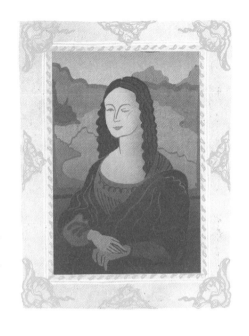

최근 오래된 신문 기사에서 발견한, 오랫동안 잊혔던 음모론도 있다(이 이야기와 황산 공격 이야기는 모두 British Newspaper에서 찾아낸 것이다). 1813년 7월 13일자 신문에는 1695년까지 모나리자가 전시되어 있던 퐁텐블로 미술관Fontainebleau Gallery에서 그 그림이 도난당했고 '현재 루브르에 전시되어 있는 그림은 사본으로 인정이 된 것'이라는 기사가 실려 있었다.

하지만 나는 작품의 도난이라든가 루브르에 걸려 있는 그림의 진정성에 관한 어떤 다른 언급도 찾을 수 없었다. 분명 헛소리였을 것이다. 그럼에도 나는 또 다른 음모론을 만들려는 사람들이 자료로 사용할 수 있도록 이곳에 그 내용을 기록으로 남긴다.

미켈란젤로는 시스틴 성당 천장에
인체 해부도를 그려놓았다

마음속으로 시스틴 성당 천장을 그려보라. 아마도 당신은 신을 향해 뻗혀 있는 아담의 손가락에 닿을 듯 말 듯 자신의 손가락을 통해 생명의 스파크를 전해주는 신의 모습을 떠올렸을 것이다.

미켈란젤로가 16세기 초에 그린 그 그림은 르네상스를 대표하는 이미지들 중의 하나다. 턱수염을 기른 구름 속의 인물로 신을 묘사한 첫 번째 그림이기도 한 그 이미지는 그 후 끝없이 복사되고 패러디가 되었다.

그 장면의 유명세 때문에 '아담의 창조'가 전체 천장화의 3퍼센트에 불과하다는 것을 아는 사람은 많지 않을 것이다. 그것은 모나리자를 상상하면서 그녀의 목 부분만 떠올리는 것과 마찬가지다. 신과 아담은 미켈란젤로가 그곳에 그린 300개 이상의 모습들 중에 단 두

개에 불과하다. 시스틴 성당의 천장은 그야말로 그의 천재성이 아낌없이 분출된 장소라 할 수 있다.

모든 유명한 예술 작품들이 그렇듯 아담과 신도 수 세기에 걸쳐 수많은 추측의 대상이 되어왔다. 미켈란젤로의 그림은 일찍이 유례를 찾아볼 수 없는 것이었다.

그가 처음 그림을 구성하는 동안 그의 두뇌 안에서는 엄청난 열정이 분출하고 있었다. 혹시, 미켈란젤로는 그의 두뇌 자체에 의해 영감을 받은 것은 아니었을까? 그것이 1990년, 한 권위 있는 의학 전문지가 제시한 이론이다.

프랭크 메시버거Frank Meshberger라는 의사는 신을 둘러싸고 있는 배경이 해부학적으로 인간의 뇌 구조와 흡사하다는 주장을 했다. 인터넷으로 그 장면을 검색해보라. 신과 그의 일행은 분홍 빛의 아치형 구조물 안에 있다. 너울대는 구름일 수도 있겠지만 측면에서 바라본 인간의 뇌와도 비슷한 모습이다. 더 나아가서는, 신의 모습과 자세도 두뇌의 굴곡을 나타내는 것처럼 보인다. 신의 일행들도 뇌의 나머지 모습들을 연상시킨다.

이런 주장에는 뭔가 의미가 있어 보인다. 미켈란젤로는 본격적으로 그림을 그리기 시작하기 전에 해부학을 공부했다고 알려져 있다. 아직 십대일 때에 시체들에 칼질을 하기 시작한 그는 뇌의 기본적인 구조를 잘 알고 있었을 것이다. 그런 그가 뇌의 모티프를 그림에 포함시켰을 수도 있다는 것은 전혀 불가능한 일이 아니다. 더구

나 그는 지력과 창의성—뇌의 기능들이다—에서 다른 동물들과 구분되는 인간의 창조 장면을 그리고 있었던 것이다.

어떤 이들은 신과 아담의 손가락 사이의 간격이 시냅스^{synapse}를 연상시킨다고 주장한다. 시냅스는 간단히 말하자면 두 개의 신경세포 사이의 공간을 말한다. 그림에서 신은 아담에게 생기를 주고 있다. 하지만 중요한 것이 있다. 신의 손가락이 아직 그에게 닿지 않았음에도 아담은 이미 살아 있다. 마치 생기가 빈 공간을 뛰어넘기라도 한 것 같다. 그게 바로 두 신경세포가 직접 연결되지 않은 채 (작은 분자들을 통해서) 메시지를 주고받는 시냅스에서 벌어지는 일이다.

재미있는 생각이긴 하지만 말 그대로 생각일 뿐 아무런 현실성은 없다. 시냅스들과 두뇌 세포들은 아주 미세한 존재들이어서 16세기 해부학의 수준으로는 다룰 수 없는 것들이었다. 16세기 말이 되어서야 처음으로 세포가 현미경을 통해 모습을 보였고 20세가 되어서야 과학자들은 시냅스와 신경 충동을 이야기하기 시작했다.

해부학적인 유사성은 그게 다가 아니다. 옆에 있는 그림인 '땅과 바다의 분리^{Separation of Land and Water}'에서 신은 커다란 콩팥처럼 생긴 것으로부터 뛰어내리는 모습을 보인다. 이것은 담석증으로 고생하던 미켈란젤로에게는 아주 두드러지는 기관이었다. 최근에는 또 다른 권위 있는 의학 서적이 또 하나의 천장화인 '빛과 어둠을 나눔^{The Separation of Light from Darkness}'에 관한 연구를 발표했다.

이 그림에서 신은 아주 독특한 자세를 취하고 있는데 머리를 뒤로

젖힌 신의 목 중 성대 부분이 도드라져 보인다. 예술사가들은 왜 미켈란젤로가 신의 목을 갑상선비대증이 있는 것처럼 그려놓았는지에 대해 갑론을박을 해왔다. 그것은 교회에 대한 은근한 비난이었을까? 혹은 그저 실수였을까?

어떤 이들은 그 부분이 인간 두뇌의 뇌간brainstem을 보여준다고 생각한다. 신의 펼쳐진 옷자락에서 인간의 척추를 본다는 사람들도 있고 프레스코화 안에 감추어져 있는 생식기를 발견하는 이들도 있다.

다시 아담의 창조로 돌아가면, 신을 둘러싸고 있는 뇌 모양의 껍질은 자궁의 모양처럼 보이기도 한다. 그것은 이치에도 맞는 생각인데 그 프레스코화는 궁극의 창조 행위, 인간의 상징적인 탄생을 보여주고 있기 때문이다. 천장 가장자리를 장식하는 양 머리들도 사실은 자궁의 모티브이고 뿔처럼 굽어 있는 것은 나팔관의 모양이다. 위, 아래쪽을 향한 수많은 삼각형들은 남성과 여성 생식기의 고대 상징들(혹은 원래 그런 모양으로 벽이 만들어진 것일 수도 있다)이다. 프로이드가 보면 넋을 잃고 바라보았을 만한 광경임에 틀림없다. 신의 자리에서 아래로 흘러내린 푸른색 스카프는 이제 막 잘려진 탯줄처럼 보인다.

이런 이야기들이 믿겨지지 않는다면 시스틴 성당 천장화의 가장 큰 미스터리, 왜 아담이 배꼽을 가지고 있는지를 생각해보라.

미켈란젤로는 왜 그의 대작에—만약 그런 주장이 사실이라면—인간의 해부학적 그림들을 집어넣은 것일까? 이론은 분분하다.

그 대가는 교황을 조롱하고 있었는지도 모른다. 카톨릭 교회는 육체를 묘사하는 것에 결벽증을 보이는 경향이 있다.

1965년에 나온 영화, 〈고뇌와 환희^{The Agony and the Ecstasy}〉에서는 벌거벗은 노아를 포함, 천장화에 등장하는 나신들을 보고 통탄하는 교황과 미켈란젤로가 열띤 설전을 벌이는 장면이 나온다. '저더러 성경의 내용을 고치라는 겁니까? 노아에게 반바지라도 입히라고요?' 미켈란젤로가 따진다. 미켈란젤로는 결국 고집을 꺾지 않았지만 교황청을 조롱하기 위해서 자신의 그림 속에 더 본격적인 신체 부위들을 집어넣었을지도 모른다(하지만 성직자들이 그의 작업장을 맴돌며 검열의 눈길을 멈추지 않았다. 미켈란젤로는 후에 대작 '최후의 심판(Last Judgment)'을 그리기 위해 다시 시스틴 성당으로 돌아왔는데 그림 속의 나신들을 본 교황청 사람들은 마치 정말 세상의 종말이라도 다가온 듯 난리법석을 떨었다. 교황의 의전관 비아지오 다 체세나(Biagio da Cesena) 추기경은 미켈란젤로의 그림이 교회보다는 길거리 선술집이나 공중 화장실에 더 어울릴 만한 그림이라고 혹평을 퍼부었다. 모든 비평가들에 대한 경고로 미켈란젤로는 체세나의 얼굴을 그의 작품 안에 그려 넣었다. 지옥에서 웃고 있는 당나귀 귀를 한 인물을 찾아보라. 미켈란젤로 사후 교황의 검열관들이 허리에 두르는 옷들과 무화과나무 잎으로 그림을 가려 놓았었지만 지금은 대부분 제거되었다).

반 고흐는 색맹이었다

　반 고흐가 색을 사용하는 방식은 아주 독특했다. 예술의 예자도 모르는 사람들이라도 그의 작품을 세잔이나 고갱의 작품과 구별할 수 있을 정도다. 흡인력 있는 파란색과 노란색은 비현실적인 빨강, 녹색과 대조를 이루어 고흐만의 독특한 색들을 완성한다. 그의 그림을 본 어떤 사람들은 고흐가 색약이지 않았을까 추정한다. 그는 자신의 시각이 남들과 다르다는 것을 깨닫지 못한 채 자신의 눈에 보이는 대로 그림을 그린 것일까?

　특별한 필터를 사용하면 색맹의 눈에 사물이 어떻게 보이는지 볼 수 있다. 특정한 필터를 사용하면 고흐의 그림들이 좀 더 현실에 가까운 색을 지닌 것으로 보인다. 그의 그림을 보면 고흐는 그림 속의 은은한 살굿빛이 사실은 우중충한 빨강이고 밝은 오렌지 빛 옥수수

밭이 사실은 갈색에 가까운 노란색이었다는 것을 몰랐던 것 같다.

그런 생각은 이미 전례가 있었다. 클로드 모네$^{Claude\ Monet}$는 만년에 백내장을 앓았다. 그 시기의 작품들은 이전의 작품들에 비해 짙은 붉은색들을 사용했는데 이것은 백내장을 앓는 사람들에게 나타나는 증상이었다. 백내장을 제거한 후의 모네의 수련 그림들은 현저하게 푸른 색조를 띠게 된다. 심지어 어떤 평론가들은 그가 수련에 중독된 흡혈귀처럼 일부 자외선 파장들까지 볼 수 있게 되었다고 생각한다.

반 고흐의 색각이 약간 이상했을지도 모른다는 것은 충분히 가능한 생각이다. 하지만 화가들이 비현실적인 색들을 사용하는 것도 자주 있는 일이었다. 예를 들자면, 고갱이 그린 '황색의 그리스도$^{Le\ Christ\ Jaune,\ 1889}$'는 예수를 노란색으로 표현해 놓아서 심슨 만화영화에 나오는 등장인물처럼 보이게 만들었다. 언젠가 고흐의 복제인간을 만들어 낼 날이 와야 정확한 사실을 알 수 있을 것이다.

고야의 검은색 그림들은
그의 사후에 만들어진 위작들이다

반 고흐가 감탄을 자아내도록 색을 사용했다면 고야[1746~1828]는 명랑하고 밝은 것과는 동떨어진 색의 사용을 보여주었다. 이 음울한 14편(어쩌면 15편)의 시리즈들을 그렸을 당시 이 스페인 화가는 병에 시달리는 70대의 노구였고 사람들을 멀리하고 있었다. 그중에 가장 유명한 그림은 농경의 신 사투르누스[Saturn]가 그의 피투성이 아들을 먹는 장면이었다. 끔찍하기 짝이 없는 그림이다.

다른 그림들이라고 별로 나을 것도 없다. 이빨도 없는 사람들이 히죽거리며 웃고 있는가 하면 어두운 동화 속의 존재들이 등장한다. 자신의 침실을 데스 메탈 포스터로 장식하는 십대 고스족처럼 고야는 이 음산한 그림들을 마드리드 근처에 있는 그의 집 벽에다 그려놓았다. 그림이 그려져 있던 그의 집 벽은 후에 근처의 프라도 미술

관^{Museo del Prado}으로 옮겨졌다.

이 어두운 이미지들은 보기 불편할 뿐만 아니라 사람들을 당황스럽게도 만든다. 고야는 그 그림들을 순전히 자신만의 용도로 그려놓은 것 같다. 그는 그림들에 이름조차 붙이지 않았다. 지금 그림에 붙어 있는 이름들은 후에 예술 사가들이 마음대로 붙여놓은 것일 뿐이다. 그의 사후 반세기가 지나도록 사람들에게 잊혀졌던 그 벽화들은 1874년에 캔버스로 옮겨져 대중에게 공개되었다.

고야가 살아 있을 때 그의 집 벽에 그려져 있던 그림들에 대해서는 어떤 기록도 존재하지 않는다. 그의 집을 방문한 손님들 중에 아무라도 계단 아래에 그려져 있던, 자신의 자식을 잡아먹는 잔인한 신의 모습을 기억하는 사람들이 있지 않았을까 하는 생각도 들지만 어떤 일기장에도 그런 내용이 쓰여 있지는 않았다. 그 그림이 정확히 언제 그려진 것인지조차도 우리들은 모른다.

이런 정보의 부재는 다양한 추측을 불러일으키는 원인이 되었다. 예술사가인 후앙 호세 훈쿠에라^{Juan José Junquera}는 고야의 벽화들이 가짜라는 주장을 대변한다. 고야가 살던 집의 명의이전 서류를 보면 집이 단층이라고 나오지만 벽화가 발견된 것은 이층집이 되었을 때이므로 고야가 죽은 후 증축이 된 집에 그려진 벽화가 고야와 관련이 있을 수 없다는 것이 그의 주장이다.

고야의 사후 그의 집 벽에 그림을 그린 사람이라고 지목되는 사람은 고야의 아들, 하비에르 드 고야^{Javier de Goya}였는데 그가 장난삼아

고인이 된 아버지의 화풍으로 그림을 그렸다는 것이다. 고야의 방탕한 손자 마리아노 고야도 용의자로 거론된다. 아마도 집의 가치를 높이려고 그가 그 그림들을 고야의 원작으로 둔갑시켰을지도 모른다.

하지만 대부분의 고야 전문가들은 그림의 기법들과 주제들이 대가의 다른 작품들과 일치한다고 생각한다. 그럼에도 그 그림들은 고야의 사후 숱한 손질을 거쳤고 벽에서 캔버스로 옮겨지는 작업을 견뎌야 했다. 그런 그림의 상태를 보고 원작자를 추정하기는 쉽지 않은 일이다.

아직 어느 쪽의 주장이 옳다고 결론 나지는 않았지만 설령 그 작품들이 가짜로 판명되더라도 놀랄 일은 아니다. 이미 그런 전례들이 있었기 때문이다.

렘브란트는 자신의 대작들을
그리기 위해 거울과 렌즈를 사용했다

〈렘브란트는 거울을 보고 자화상을
베꼈나?〉

2016년, 데일리 메일지
의 기사 제목이다. 그 보수
파 신문은 화가들이 때로
는 붓 외의 다른 도구들
을 사용한다는 공공연한
비밀을 그제서야 알게 된
것 같았다. 렘브란트가 거
울과 렌즈들을 사용하여 그

의 얼굴을 동판에 투영했고 그곳에 비친 모습의 외곽선을 이용하여 자신의 초상화를 그렸다는 것이다.

그런 주장을 뒷받침할 만한 상황 증거들은 많다. 우선, 그가 자신을 그린 초상화들 중에서 가장 생생한 그림들은 동판에 그려졌다는 점이다.

1628년의 작품은 렘브란트가 옆을 바라보면서 홍소^{哄笑}를 터뜨리는 장면을 그리고 있다. 이것이 왜 신기한 그림인지는 집에서 약간의 실험을 해보면 알 수 있다.

손거울, 연필, 종이를 준비한 후 표정을 지어보라. 실성한 것처럼 미소를 지어도 좋고 어리둥절한 듯 찌푸린 표정도 좋다.

거울을 보며 자신의 표정을 그리려할 때 어떤 일이 벌어지는가? 당신의 눈이 종이와 거울을 번갈아 보는 동안 얼굴 표정을 유지하는 일은 쉽지 않다. 이런 이유로 대부분의 화가들은 자신들의 자화상을 그릴 때 무표정한 모습을 그리는 것이다. 따라서 렘브란트의 웃는 표정은 이채롭다. 어쩌면 그는 자신의 웃는 모습을 그대로 동판에 올리기 위해 여러 개의 거울들을 사용했을지도 모른다. 그런 다음 초점을 바꿀 필요도 없이 자신의 얼굴 모습의 윤곽을 따라 스케치를 했을 것이다.

게다가 렘브란트는 자신의 자화상을 그릴 때 명암 구분을 두드러지게 한 경우가 많았다. 환한 밖에서 그림을 그렸다면 자신의 모습을 동판에 온전히 투영하기가 어려웠을 것이다. 얼굴에만 집중적으로

조명을 비추어서 그는 자신의 얼굴을 선명하게 동판에 띄울 수 있었다. 그의 많은 자화상들의 배경이 어둡고 단순하게 처리된 이유다.

혹은 이런 추측이 전혀 사실과 맞지 않는 것일 수도 있다. 렘브란트는 가장 뛰어난 데생 화가이기도 했다. 그런 얍삽한 잔꾀를 부리지 않고도 충분히 원하는 대로 자신의 자화상들을 그릴 수 있었다고 주장하는 사람들도 많다.

렘브란트가 어떻게 그림을 그렸든 당시의 문헌들에는 화가들이 대상의 윤곽을 그리는 데 도움을 받았던 장치가 등장하고 있다. 카메라 옵스큐라는 렌즈가 있는 벽의 작은 구멍을 통해 반대편 벽에 사물이 거꾸로 비쳐 보이게 하는 장치로, 비록 형체는 흐릿했지만 대상의 색이나 모양을 복제하는 데 도움을 주었다. 요하네스 페르메이르^{Johannes Vermeer, 1632~75}도 그런 장치들을 이용하여 믿을 수 없을 정도로 실감나는 그림들을 그렸을지도 모른다. 그런 사실들은 어떤 기록으로도 남아 있지는 않지만 상황 증거로 보면 충분히 가능한 일이다.

이런 생각들은 화가 데이비드 호크니^{David Hockney, 1937}와 물리학자 찰스 M. 팔코^{Charles M. Falco, 1948}가 처음 주장했었다. 소위 호크니-팔코 이론에 의하면 르네상스 이후 사실주의가 부흥한 데에는 기예의 발전보다는 광학기술을 사용한 데 원인이 있었다. 분명 논란의 여지가 있는 주장이지만 전혀 근거 없는 이야기도 아니었다.

지커트는 잭 더 리퍼이다

월터 지커트^{Walter Sickert, 1860~1942}는 잭 더 리퍼^{Jack the Ripper}(1888년 8월 7일부터 11월 10일까지 3개월 동안 영국 런던에서 최소 다섯 명이 넘는 매춘부를 잔인하게 살해한 연쇄 살인범)였다.

월터 지커트는 19세기 후반 20세기 초에 걸쳐 가장 호기심의 대상이 되는 화가들 중의 한 명이었다. 그의 그림의 소재는 다양했지만 종종 빈곤과 퇴락을 우울한 색으로 표시하곤 했다. 빅토리아 시대 영국 런던의 지저분한 뒷골목에 일가견이 있던 그는 잭 더 리퍼였을지도 모른다는 의심을 받아왔다.

그가 처음으로 연쇄살인범으로 지목받은 것은 1970년대였다. 언론인이었던 스티븐 나이트^{Stephen Knight}는 1976년 발행된 그의 책, 《잭 더 리퍼: 마지막 해답》에서 지커트를 연쇄살인범의 공범으로

지목했다. 뒤이어 비슷한 내용의 연극도 만들어졌다.

비록 책 제목은 《마지막 해답》이었지만 그때 이후로 누가 잭 리퍼였는지를 다룬 수십여 권의 책들이 쏟아져 나왔다. 하지만 여전히 지커트는 인기 있는 용의자였다.

가장 설득력 있는 주장은 퍼트리샤 콘월[Patricia Cornwell]이 2002년 출간한 《살인자의 초상: 잭 더 리퍼 – 사건 종결》에서 찾아볼 수 있다. 제목에서도 알 수 있듯 붓과 단검들이 다시 등장하고 지커트가 가장 극악한 연쇄살인범으로 지목된 이 책에서 콘월은 DAN 분석에 이르기까지 다양한 상황상의 증거들을 제시한다. 그녀의 해답은 "리퍼: 월터 지커트의 이중생활"에서 더욱 압축적으로 제시되었다.

왜 잭 리퍼를 찾는 사람들에게 월터 지커트가 그렇게 큰 인기를 끌게 된 것일까? 우선, 그가 그린, 단칸방에 앉아 있는 매춘녀들의 그림이 리퍼가 활동하던 시대상을 온전히 떠올린다는 것이다. 그 때문에 그의 그림들은 리퍼를 다룬 책이나 문서들에서 삽화로까지 사용되었다.

지커트의 이름은 1907년, 런던의 캠던타운[Camden Town]에서 발생한 끔찍한 살인사건 때도 다시 떠올랐다. 잭 더 리퍼의 연쇄살인 사건들 이후 20년이 지나 발생한 사건이었지만 비슷한 흔적들을 찾아볼 수 있었다. 지커트가 관련되었다는 아무런 증거는 없었지만 그는 '캠던타운 살인'이라고 이름을 붙인 네 개의 연작들을 발표함으로써 그 사건을 더욱 사람들의 뇌리에 각인시켰다. 자신을 영원히 용

의자로 남기기라도 하려는 듯 지커트는 '잭 더 리퍼의 침실'이라는
작품을 남기기도 했다.

　콘월의 주장은 후에 라이벌 추리가들에 의해 아무 근거가 없다는
것이 밝혀지기도 했다. 우선, 다양한 증거들에 의하면 리퍼의 살인
사건들이 벌어졌을 당시 지커트는 프랑스에 있었다. 그녀의 주장과
그에 대한 반박들은 인터넷을 검색해보면 금방 찾아볼 수 있다. 하
나마나한 말이지만 지커드가 진짜로 잭 리퍼였는지는 아직 밝혀진
바 없다.

레오나르도의 최후의 만찬은
숨겨진 암호 투성이다

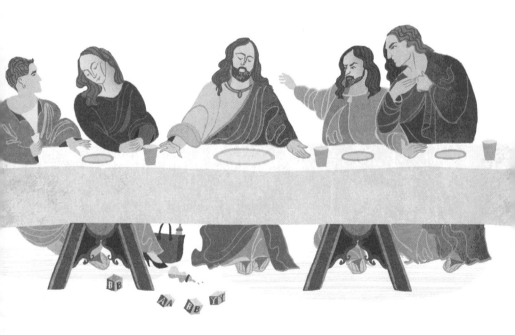

《다빈치 코드》는 예술 속에 숨겨진 음모를 책과 영화로 전 세계 많은 독자들에게 알려주었다. 저자 댄 브라운은 어색한 서사, 예술 (신학, 과학, 역사는 물론)에 대한 자의적인 해석으로 비평의 대상이 되었다. 하지만 이런 비난의 대부분은 지적 속물주의와 관련된 것으로 누군가 큰 인기를 끌게 되면 필연적으로 따라오는 반응이라고 볼 수도 있을 것이다. 또한 브라운이 자신의 소설을 '철저히 사실에 기초'한 것이라고 주장을 해온 것이 그런 비난을 더욱 거세게 만든 측면도 있다.

그의 책의 중심이 되는 음모는 레오나르도의 '최후의 만찬'을 둘러싼 것이었다. 밀란에 소재하는 복원 작품인 이 그림은 예수가 12제자들에게 둘러싸여 있는 모습을 묘사하고 있다. 단 한 명의 제자만 보이지 않는데,《다빈치 코드》에 의하면 이제까지 사도 요한이라고 알려져 온 제자가 사실은 막달라 마리아라는 것이다.

브라운은 예수의 오른편에 앉아 있는 긴머리의 주인공이 바로 그녀라고 주장한다. 레오나르도는 그의 그림에 숨겨진 암호들을 통해 막달라 마리아가 예수의 숨겨진 부인이라는 진실을 전해주고 있는데, 예수가 십자가에 못 박힐 때 그녀가 그의 아이를 임신하고 있었다는 것이다. 그런 정황들은 그림 속에서 찾아볼 수 있는데 예수와 마리아 사이의 확연한 V자 형상은 여인을 상징하는 고대의 기호였다. 레오나르도는 식탁에 여인이 앉아 있다는 것, 예수의 바로 옆에 사도 요한으로 변장을 한 채 그녀가 앉아 있다는 사실을 상징을 통

해 넌지시 일러주고 있다는 것이다. 그런 증거는 식탁에도 있다. 당연히 있어야 할 성배가 보이지 않는 것은 마리아가 성배의 살아 있는 상징, 즉 그리스도의 피를 이어받은 아기가 그녀의 복중에 있다는 것을 암시한다고 한다. 브라운에 의하면 비밀결사가 오늘날까지도 그 핏줄을 지키고 있다.

이 책은 비밀 결사의 일원이었던 레오나르도의 다른 작품들도 다루고 있다. 레오나르도의 얼굴을 기반으로 했을지도 모른다는 의혹까지 받고 있는 모나리자의 이상하리만치 남성적인 특성들도 예수와 마리아 막달레나의 두 속성을 보이기 위한 장치였고 모나리자라는 말 자체도 '아몬 리자$^{Amon L'Isa}$를 섞어 만든 것으로, 고대 이집트의 신이었던 아문Amun과 아이시스Isis를 뜻하는 것이라는 식이다.

역사가, 신학자. 문학 비평가들을 비롯, 그 책을 10분 이상 들여다본 사람들 중 많은 이들이 《다빈치 코드》에서 다루어진 주장들을 강력하게 비판하고 있다. 이런 비판으로 이루어진 많은 책들과 다큐멘터리들이 허다하므로 이 책에서 조차 지루하게 그런 이야기들을 반복할 필요는 없을 것이다. 다만, 그 책을 순전한 공상의 산물로만 생각한다면 《다빈치 코드》는 흥미진진한 읽을거리임에는 틀림없다.

기타 잘못된 인용들과 오해들

다른 잘못된 생각들과 표현들을 정리해보자.

브루탈리즘 Brutalism

건축 양식을 가리키는 말로 르 코르뷔지에 Le Corbusier, 1887~1965 가 마르세이유에 건축한 유니테 다비타시옹 Unité d'Habitation 이나 리오 데 자네이로 성당 Rio Cathedral 처럼 거대한 규모의 콘크리트 빌딩들을 가리킨다. 가끔은 유고슬라비아에 있는 거대한 제2차 세계대전 기념물들처럼 조각들을 지칭하기도 한다.

브루탈리즘은 이런 건조물들의 거친 외관 때문에 붙여진 지칭으로 보인다. 보통 주위 환경에 비해 턱없이 큰 규모로 만들어지는 데 사실 브루트 brut 는 '베똥 브륏 Béton brut (노출된 콘크리트벽)'처럼 프랑스

어로 '날 것raw'에서 유래한 말이다.

카라바조 Caravaggio

이 괴짜 대가의 본명이 미켈란젤로라는 것을 아는 사람들은 많지 않을 것이다. 그는 미켈란젤로 메리시$^{Michelangelo\ Merisi}$라는 이름으로 1571년에 태어났다. 더 잘 알려진 그의 이름, 카라바조는 이탈리아 북부에 있는 그의 고향 카라바조에서 유래한 것이다.

다 빈치 da Vinci

흔히 오해를 야기하지만 다빈치는 성이 아니라 플로렌스에 있는 빈치 근처, 그 대가가 태어난 지역을 가리킨다. '버드나무에 부는 바람$^{The\ Wind\ in\ the\ Willows}$'(케네스 그레이엄이 지은 동화)에 나오는 귀족 두꺼비 미스터 토드를 토드 홀이라고 부르거나 헨리 8세$^{Henry\ VIII}$의 부인들을 '아라곤의 캐서린'이라거나 '클레페의 앤'이라고 부르는 것이 실례이듯 레오나르도에 다빈치를 붙여 호칭하는 것은 예의에 어긋나는 일이다.

하지만 댄 브라운의 베스트셀러를 다른 이름으로 부르자니 그것도 마땅치 않다. 빈치 출신의 피에로의 아들이라는 뜻인 '레오나르도 디 세르 피에로 다 빈치$^{Leonardo\ di\ ser\ Piero\ da\ Vinci}$'라는 이름으로 태어난 그 대가는 당시 사람들처럼 성이 따로 없었다. 그저 레오나르도라고 부르는 것이 제일 무난할 것 같다.

델 피옴보 del Piombo

비슷한 주장이 세바스티아노 델 피옴보^{del Piombo, 1485~1547}에게도 적용될 수 있을 것이다. 이 이탈리안 화가는 세바스티아노 루시아니^{Sebastiano Luciani}라는 이름으로 태어났다. 델 피옴보^{del Piombo}는 피옴보^{Piombo}, 즉 사람들의 인장을 관리하는 일자리를 가리키는 말이었다. 그는 예술 활동을 거의 마친 후 만년에 이 새로운 일자리를 얻었다. 세심한 작가들은 그를 종종 세바스티아노 델 피옴보라고 소개를 한 다음 델 피옴보는 빼고 그저 세바스티아노라고만 부른다.

고딕 Gothic

중세 후반의 대성당들과 밀접하게 관련된 건축 형식이다. 이 양식은 5세기에 로마를 무너뜨린 게르만 족인 고트인^{Goths}들의 이름을 따온 것이다. 하지만 이것은 잘못된 명명이었는데 첫 번째 고딕 건물들은 서고트인^{Visigoths}이 로마를 멸망시킨 후 700년이 지난 다음에야 세워졌기 때문이다. 이 명칭은 조르조 바사리^{Giorgio Vasari}가 만들어 낸 것인데 르네상스 전성기에 활동을 한 그는 자신이 살던 시대를 미개한 '중세시대'와 떼어놓고 싶었고 그래서 고전 시대, 고트인 시대, 르네상스라고 불리는 황금기로 시대를 구분했다.

미니멀리즘

비록 이 말은 모든 불필요한 것들을 제거한 단순한 스타일을 의

미하지만 미니멀리스트 예술이 작거나 조용하다는 의미는 아니다. 리차드 세라^{Richard Serra, 1939}의 '기울어진 호^{Tilted Arc}'는 1981년에서 1989년까지 맨해튼의 페더럴 플라자에 있던 조형물이었다.

광장을 압도하던 36.5미터의 길이에 15톤의 무게가 나가던 이 구부러진 철 덩어리는 결국 그것을 불편하게 여긴 사람들의 원성을 사서 철거되었다. 세라는 75톤에 달하는 서 있는 쇠 조각상을 만들기도 했다. 작품이 미니는 아니었던 셈이다.

스테인드글라스

교회, 모스크, 성당을 장식하는 아름다운 창문들은 채색 유리 창문이라고 부르는 것이 더 정확할 것이다. 그것들의 대부분의 구성요소들은 엄밀한 의미에서 스테인드가 아니기 때문이다. 노란색, 혹은 호박색 유리만이 진정한 스테인드 기술에 의해 만들어진 것이다. 산화은을 유리에 칠하고 가열하면 은 이온이 유리 안으로 들어가서 분자 구조의 일부가 되어 투명한 노란색을 만든다. 유리 공예가들은 이슬람교도들에게 얻은 이 기술을 14세기에 완성시켰다. 교회 창문에서 볼 수 있는 다른 색들은 그 정도로 유리에 녹아들어간 것이 아니어서 스테인드라고 칭하기가 어렵다.

절규 The Scream

에드바르 뭉크^{Edvard Munch, 1863~1944}의 가장 유명한 이 작품은 사실

비슷한 구도의 네 개의 그림이 한 세트를 이루고 있다. 두 작품은 유화이고 나머지는 파스텔화이다. 절규라는 제목도 뭉크가 정한 것이 아니라 원제목을 줄인 별명 같은 것이다. 원래의 제목대로 정확하게 부르자면 'The Scream of Nature(Der Schrei der Natur)', 즉 '자연의 절규'라고 해야 할 것이다.

모든 유명한 작품들처럼 이 작품도 사람들의 논란과 의심의 눈길을 견뎌야 했다. 우선 배경 하늘의 불타는 듯한 색은 1883년 크라카타우Krakatoa의 분출 후의 하늘색을 표현한 것이라는 주장이 있다. 그럴듯한 이야기이기는 하지만 역시 증명된 바는 없다. 한 번 보면 뇌리에서 지울 수 없을 것 같은 그림의 주인공은 1889년 파리에서 벌어진 국제 박람회에 전시되었던 페루의 미이라를 소재로 했다고 알려져 있다.

뭉크의 친구였던 폴 고갱이 그것을 보고 큰 영향을 받았다고 하지만 그것이 절규에 어떻게 영향을 미친 것인지는 알 수 없다.

밀로의 비너스 Venus de Milo

지금 루브르에 전시되어 있는 팔이 없는 그 조각상은 1820년 그리스의 밀로스 섬에서 출토된 후 바로 밀로의 비너스라는 이름을 얻었다. 하지만 그것은 별명일 뿐 우리는 그 작품이 비너스인지 다른 여신인지 혹은 그 지역에 살던 유명한 여인이었는지 알 길이 없다. 그녀의 정체를 둘러싼 논란은 꽤 오래 지속되어왔다. 그녀는 승

리의 여신이나 그곳에 살던 직녀織女(고대 사회에서는 방적紡績이 손님을 기다리는 창녀들의 소일거리였다)로 다시 추정되기도 했다. 어떤 이들은 밀로에서 숭배하던, 포세이돈의 아내인 암피트리테Amphitrite가 그녀의 정체로 더 어울린다고 주장한다. 그 조각상은 그것이 서 있던 토대를 잃어버려서 그곳에 무엇이 기록되어 있었는지도 알 수 없다. 지금은 없어진 팔로 그녀가 무엇을 들고 있었는지만 알아도 정체를 아는 데 도움이 되었겠지만 지금은 아무것도 남아 있지 않다.

사랑의 여신인 비너스와의 관련은 그녀의 반라 상태 때문에 생긴 것 같다. 하지만 그런 주장을 받아들인다 하더라도 비너스는 로마의 여신이었고 이 조각상은 그리스에서 조각이 되었다(비록 그 조각상이 만들어진 130~100BCE 무렵에는 아마도 그리스가 로마의 지배 아래에 있었을지도 모르지만). 지금은 많은 역사가들—루브르 박물관도—이

그 조각상을 비너스에 상당하는 그리스의 여신 이름을 사용, 밀로스의 아프로디테^{Aphrodite}라고 부른다. 하지만 별명을 바꾸기는 쉽지 않은 일이어서 대중은 그 유명한 팔 없는 미녀를 영원히 비너스로 기억할 것이다.

제대로 발음하기

많은 나라들이 예술 용어를 만들어왔기 때문에 발음을 제대로 하기가 쉽지 않다.

Bas relief(얕은 돋을새김) 무덤이나 건물 띠 장식에서 주로 발견되는 조각의 형태로, 대상이 평면으로부터 2차원적으로만 돌출되어 있다. 영어권에서는 이 말을 '바즈'나 '배스'로 발음을 하는 경향이 있지만 원래 프랑스어이므로 '바 릴리프'로 발음하는 것이 더 정확하다.

Bauhaus (바우하우스. 1919년부터 1933년까지 독일에서 설립·운영된 학교로, 미술과 공예, 사진, 건축 등과 관련된 종합적인 내용을 교육했다): 건축가 발터 그로피우스Walter Gropius, 1883~1969가 1919년에 설립한 이 예술학교는 주로 '바우하우스'로 발음한다. 독일어인 이 말은 건축학교school of building라는 뜻이다.

Beaux-Arts 세기말에 유행했던 건축 형식으로 좀 쉽게 말을 하자면 바로크 양식에 좀 더 많은 조각들을 덧 붙여놓은 것이라고 할 수

있다. 불어이므로 '보우즈 아'로 발음을 하는 것이 맞다.

Biennale(비엔날레) '격년'을 뜻하는 이 이탈리아 말은 매 2년마다 현대 예술 작품들을 전시하는 대규모 전시행사 베네치아 비엔날레Venice Biennale와 관련이 있다. 정확한 발음은 '비-아-나-리'가 맞다.

Chiaroscuro 명암의 뚜렷한 대비를 이용한 화법을 의미하며 카라바조가 사용한 것으로 유명하다. '빛과 어둠'을 뜻하는 이탈리아어로 '키-아로-스큐-로'로 발음한다.

De Stijl 20세기 초의 네덜란드의 예술 운동으로 흑, 백과 원색들로 그린 추상화들을 의미한다. 피트 몬드리안Piet Mondrian, 1872~1944 테오 반 되스버그Theo van Doesburg, 1883~1931가 대표적인 화가들이다. 네덜란드어로 '스타일'이라는 뜻이지만 그 외의 나라들에서는 'de stile'이라고 지칭된다.

Gouache gauche(어색한, 서투른이라는 뜻의 영어단어. 고우쉬로 발음)와 혼동하기 쉽다. 수채화와 비슷한 느낌을 준다. 프랑스-이탈리아어에서 유래한 말로서 '구-애쉬'로 발음한다.

Intaglio(요판 인쇄) 이 판화 기법은 딱 봐도 알 수 있겠지만 이탈리아어이다. '인-탤리오'라고 발음한다. g는 묵음으로 발음하지 않는다.

에드윈 루티언스 ^{Sir Edwin Lutyens, 1869~1944} 이 영국 건축가는 런던 화이트홀 기념비나 티에발 추모탑^{Thiepval Memorial}(솜 전투 중 시신을 수습하지 못한 행방불명 전사자를 위해 건립) 같은 위령비들로 유명하다. 그의 성은 되는 대로 글자들을 모아놓은 것 같아 '루티 옌스'처럼 발음되기가 쉽다. '루춘스'가 맞는 발음이다.

Rococo '로-코-코'로 발음되기 쉬운 이 18세기 예술 운동은 초콜렛 음료-'로-코코아-'처럼 발음하는 편이 더 정확하다.

Trompe l'oeil 마치 3차원의 그림을 보는 듯한 실감을 주는 그림들을 가리키며 '눈속임'이라는 뜻의 불어다. '트롬프-레이', 혹은 '트롬프-로이'라고 발음한다. 불어 느낌이 들게 하려면 모음을 더 깊게 발음하라.

Van Gogh 영국인들은 이 후기 인상파 화가의 이름을 고집스럽게 '밴 고프'라고 발음한다. 북미인들은 신중하게 '밴 고우'라는 발음을 택할 것이다. 이런 발음의 차이는 Van Gogh가 영어와 다른 모음 발음 체계를 가진 네덜란드 이름이기 때문이다. 아마도 '번 코크'가 더 정확한 발음일 것이다. 좀 타협해서 영어 발음을 '밴 고크'로 하자는 사람들도 있다. 차라리 그가 자신의 그림들에 사인할 때 사용한 '빈센트'라는 이름을 사용하는 게 더 나을 성 싶다.

Velázquez 위대한 스페인 화가 Diego Velázquez는 Van Gogh 보다 더 다양한 방식으로 발음될 수 있는 성을 가지고 있었다. 가장 널리 쓰이는 영어 발음은 '벨-애스크-에즈'이지만 '벨-애스크-퀘즈' 나 '벨-애스크-키스'도 흔히 사용된다. 원래 스페인어 발음은 더 미묘한 차이들을 보인다. 지역에 따라 조금씩 다르기는 하지만 아마도 '베이-래스-케츠'가 제일 일반적일 것이다.

새로운 거짓 정보들을 퍼뜨리자

많은 오해를 풀어주었으니 그만큼 새로운 헛소리들을 만들어내자. 다음과 같은 것들은 어떨까?:

스톤헨지는 사실 세계 최초의 미술 전시관이었다. 새로 발굴된 증거들에 의하면 고대인들이 그곳을 손자국 프린팅과 사냥 장면들을 그린 바위들을 보관하기 위한 인공 동굴로 사용했다는 사실을 알 수 있다.

실감을 더하기 위해 고대 그리스인들은 그들의 조각상들을 보존 처리한 고기들로 덮었다. 이런 전통은 후에 터키인들에게 흘러갔는데 되네르 케밥도 부분적으로는 그런 영향에서 비롯된 것이다.

로마 조각상들은 여섯 개의 손가락들을 지니고 있었다. 예술가들은 일부러 그들의 작품에 오류를 남기도록 장려되었는데 신이 만든 작품들의 완벽함에 접근하지 않으려는 의미에서였다. 후에 미국의 아미시파Amish(재세례파 계통의 개신교 종파)들도 같은 태도를 취했다.

9세기에 아일랜드에서 만들어진 채식 필사본illuminated manuscript '켈스의 서'에는 산타클로스에 대한 언급이 최초로 나온다.

시스틴 성당 천장그림 작업을 4년째 하던 미켈란젤로는 허리와 팔에 심한 경련을 겪게 되었고 그래서 발로 붓을 잡는 법을 배우게 되었다. 아이러니하지만 그 유명한 인간의 창조는 전적으로 미켈란젤로의 왼발이 그려낸 것이었다.

모나리자는 원래 금발이었는데 세월이 지나면서 색이 퇴색한 것이다.

렘브란트는 화가의 상징과 같은 베레모를 처음으로 썼던 인물이다. 원래는 발라클라바balaclava(머리 · 목 · 얼굴을 거의 다 덮는 방한모)를 주로 사용했었지만 자화상을 그리는데 방해가 되어 모자를 바꾸었다.

반 고흐는 그의 귀만 자른 것이 아니라 발가락들도 세 개 잘랐다. 그 사건 뒤에 그가 그린 그림들을 보면 모두 한쪽으로 조금씩 기울어진 것을 느낄 수 있는데 그의 자세가 약간 한쪽으로 치우치게 되었기 때문이다. 그의 이름도 원래대로 발음하자면 '반 제프'가 맞다.

다른 화가들이 나체화들을 많이 그리는 데 대해 칸딘스키Kandinsky는 아예 자신이 나체로 작업했다. 그의 그림에는 언제나, 보통 잘 가려져 있지만, 그의 왼쪽 엉덩이 자국이 찍혀 있다.

피트 몬드리안Piet Mondrian은 실존 인물이 아니었다. 그가 그렸다고 알려져 있는 유명한 추상화들은 사실 파블로 피카소의 작품들이고 'Piet Mondrian'은 '나는 현대적인 그림을 그린다I paint modern'라는 문장의 단어들을 재배치해서 만든 것이다.

잭슨 폴록Jackson Pollock은 코니아일랜드에서 갈매기들의 똥을 뒤집어 쓴 후 그것에 착안해 페인트를 떨어뜨려 그림을 그리는 기법을 만들어냈다.

이 책은 개념 예술의 하나로 만들어졌다. 독자들은 이제까지 이 책의 반을 읽었다. 나머지 아홉 장들은 매 페이지들의 아래쪽에 흰 잉크로 인쇄되어 있다(만약 e북을 읽고 있다면 나머지 장들은 당신의 전자기기 화면 뒤쪽에서 찾을 수 있을 것이다.)

추가 정보

에른스트 곰브리치^{E.H. Gombrich}의 서양미술사^{The Story of Art}는 필독서이다. 1950년에 처음 출판된 이 책은 그 후 여러 번 개정판을 내왔는데 따뜻하고 상냥한 어투로 서양미술을 설명해주는, 이 분야 최고의 입문서이다. 윌 곰페르츠^{Will Gompertz}가 쓴 '발칙한 현대미술사(What are you looking at?: 150 Years of Modern Art in the Blink of an Eye)'도 재미있게 읽은 기억이 있다. 내용은 제목보다 좀 더 무게가 있고 재미있으면서도 때로는, 특히 인상주의자들 이후부터, 독선적으로 느껴질 만큼 자기만의 주장이 확고하다.

현재 벌어지고 있는 상황에 대해 이해하고 싶다면 'The Art Newspaper'나 'Apollo Magazine'을 권한다. 둘 다 인터넷으로 구독할 수 있다.

마지막으로, 예술에 대해 배울 수 있는 최선의 방법은 직접 가서 보는 것이다. 좋은 미술관에서 시간을 보내는 것보다 더 좋은 방법은 없다. 하지만 예술은 멀리 있지 않다는 것을 명심하라. 도시의 거리에서나 굴다리, 잡지의 표지들, 심지어는 맥주캔의 디자인에서도 예술을 발견할 수 있다. 호기심을 기르고 세상을 바라보라.

찾아보기